覃子安 著

U0070363

藝術，有意思

從古典樂到流行曲，從文藝復興到現代藝術，提昇文青力的必備手冊

身為一名文青，你的藝術Sense真的夠嗎？

◎ 隨想曲、幻想曲、狂想曲有什麼不同？

◎ 怎麼分析畢卡索的名作《格爾尼卡》？

◎ 被稱為莎士比亞「最黑暗的劇作」是哪部？

◎ 好萊塢的黃金時代是什麼時候？

藝術，有意思
從古典樂到流行曲，從文藝復興到現代藝術，提昇文青力的必備手冊

目 錄

藝術，有意思
從古典樂到流行曲，從文藝復興到現代藝術，提昇文青力的必備手冊

舞蹈藝術

音樂世界

音樂是什麼

音樂是最抽象的藝術，雖然在一些音樂作品中能聽到類比的自然音響，如狂風暴雨、機器鳴響等，但這不過是偶爾會用到的「效果」。

音樂的特色：音樂是運動的音響（包括休止）的藝術的結合，運動是音樂的生命，動與靜、強與弱的對比，是音樂的重要表現手法。一個無休止的單音不能稱為音樂，因為它是靜止、沒有生命的。「藝術的結合」是指它將這些素材，按一定的審美原則、藝術規律組織在一起。

音高、節奏和音色，是構成音樂的基本要素，無論多麼複雜的作品，都由這些基本要素構成。但這些要素並不是音樂，就像磚瓦水泥不是大樓一樣。

音樂是時間的藝術。一部音樂作品，不管是宏大的交響曲或短小的兒歌，必須隨時間逐漸展現，只有聽完整首作品，才能了解其全貌。欣賞音樂時，最重要的事情是記住剛才聽到的旋律。尤其在大型作品中，往往在每個部分都會出現新的主題，或引入新的音樂材料，必須印在腦海，追隨它們的每一處變化。

音樂的表現手法：在音樂的表現手法中，除了基本要素，還有力度、速度、和聲的變化，其中無論哪一個因素改變，都可能完全改變音樂的表情。比如同樣一個樂句，當它的速度由慢變快時，音樂情緒可能就會由悠閒轉為興奮、由陰沉轉為明快、或由沉痛轉為激昂。但任何一個因素獨立存在時，都不具有任何表情意義。這種時間藝術的基本原則，是調動一切表現手法，在音響的運動和對比中顯示其內涵。

在音樂的諸多要素中，人類最先掌握的是節奏，樂器的發展正好

說明了這一點。世界各民族的古老樂器中，最先出現的都是打擊類樂器。就是到了現在，以打擊樂為主的節奏性音樂，仍是一些原始部族音樂的基本特徵；其次出現的是吹管類樂器，先是取材於動、植物的骨哨、蘆笛之類，後是金屬製的號角；最後出現的是弦樂器，先是撥弦、後是拉弦。

可見對於音樂的感受，是從沒有音高的節奏開始，發展到粗線條的旋律，進而發展到豐富的音色和細膩的表情。

音樂的構成要素

音樂主要透過其語言、結構和協和性達到強烈的效果。音樂的語言主要指旋律，音樂的結構，包括節奏、曲式等因素，音樂的協和性主要指和聲。因此人們常把旋律（Melody）、節奏（Rhythm）、和聲（Harmony），稱為音樂最主要構成要素。

三要素中，最重要的是旋律，它永遠不會枯竭，是音樂美的基本形象。它能模擬自然，如流水、鳥鳴等；旋律也反映生活，如它能表現鐘錶店裡的掛鐘、鬧鐘、小鐘和懷錶等，還能描繪鐘錶店裡的工匠邊吹口哨，邊上發條的場景；旋律還能表達感情，這是旋律最擅長的功能；旋律還可塑造形象，是對前三種功能的一種綜合。

節奏是旋律的骨架，它是組織後的音的長短關係。節奏的律動來自生活，如走路、游泳、墾地，人體中的脈搏、呼吸、心跳，運轉的機器等，生活的各方面都包含節奏因素。雖然節奏種類紛繁，但歸納起來，有長、短、長短結合三類。節奏使旋律與和聲生動活潑，它是

音樂的命脈，為多樣化的音色增添色彩。

　　和聲是指音樂中同時發響、又相互協和的不同高低音，結合所構成的多聲部。和聲能使主旋律具有立體感，帶來千姿百態的變化，不斷為音樂的發展提供新穎基礎。

音樂語言

作曲家創作樂曲時，有一套表情達意的體系，即音樂語言。音樂語言包括旋律、節奏、節拍、速度、力度、音域、音色、和聲、複調、調式、調性等很多要素。一首音樂作品的思想內容和藝術美，要透過諸多要素表現出來。

旋律：又稱曲調，是音樂的靈魂，是按照一定的高低、長短和強弱關係而組成的音的線條，是塑造音樂形象的最主要手法。

節奏：即各音有長短關係和強弱關係，只有高低不同的音，而沒有長短和強弱，就不能形成多變的曲調，因此旋律中必須包括節奏這一要素。

節拍（Metre）：指強拍弱拍的有規律交替，節拍有多種不同的組合方式，稱為「拍子」，如 4/4、2/4、3/4、6/8 等等，一般來說會按一定的拍子進行。

速度（Tempo）：指樂曲進行時的快慢程度，為使音樂準確表達思想情感，必須使作品按一定速度演唱或演奏。

力度（Dynamics）：指樂曲的強弱程度，音的強弱變化對音樂形象的塑造有重要作用。

音色（Colour）：指不同人聲、不同樂器及不同組合的音響，所產生變化多端的聲音效果。透過音色的對比和變化，豐富和加強音樂的表現力。

音域（Register）：指一首樂曲從最高音到最低音所覆蓋的範圍大小，不同音域的音在表達思想情感時具有不同的功能和特點。

和聲：兩個以上的音按一定規律結合。和弦的強與弱、穩定與不

穩定、協和與不協和，以及不穩定、不協和和弦對穩定、協和和弦的
傾向性，構成和聲的功能體系。和聲的功能作用，直接影響力度強弱、
節奏鬆緊和動力大小。此外，和聲的音響效果還有明暗之分和疏密濃
淡之分，從而使和聲有渲染色彩的作用。

　　複調（Polyphony）：兩個或幾個旋律同時結合，不同旋律同時結
合叫做對比複調，同一旋律隔開一定時間的先後模仿稱為模仿複調。
運用複調手法，可豐富音樂形象，加強音樂發展氣勢和聲部獨立性，
形成前後呼應、此起彼落的效果。

　　調式（Mode）：從音樂作品的旋律與和聲中所用的高低不同的音
歸納出來的音列。這些音互相聯繫並保持一定傾向性。調性是調式的
中心音（主音）的音高，在很多音樂作品中，調式與調性的轉換和對
比，是體現氣氛、色彩、情緒和形象變化的重要手法。

音樂作品

音樂作品分為創作音樂和民間音樂，有古典音樂與現代音樂之分。音樂作品中有許多概念相似而易混淆，淵源卻有所區別。

民間音樂－創作音樂：所有的音樂都是創作出來的，不同的是其創作的過程和方式。民間音樂和創作音樂的主要區別在於：民歌或民間樂曲最初的作者已無可考，而創作的音樂有作者署名；民間音樂在流傳過程中輾轉千萬次的口頭傳授，也許與最初的曲調幾乎無相似之處，可以說是一種集體創作；民間音樂一般是口頭流傳，創作音樂則以盡量準確的方法將音樂記錄完成；為方便演唱（或演奏），民間音樂一般在技巧上較簡單。

但是，現在越來越多的專業音樂家表演民間音樂，這兩個概念難免混淆。比如一名訓練有素的歌唱家在音樂會上演唱民歌、根據民歌曲調改編的管弦樂曲等；或者比如，一首由作曲家創作的歌曲，由於其曲調優美，歌詞接近日常生活，同時又與某地區或民族音樂風格較接近，傳唱一段時間之後，人們也可能會忘記歌曲作者，將其當作民歌。

古典音樂－現代音樂：古典音樂一般包含幾種意思：

（一）第一維也納樂派（First Viennese School），即維也納古典樂派的音樂，這裡「古典」一詞有明確的時間範圍、地域範圍和風格特徵，就是以海頓（Franz Joseph Haydn）、莫札特（Wolfgang Amadeus Mozart）、貝多芬（Ludwig van Beethoven）為代表的音樂。

（二）古代著名音樂作品。

11

（三）　由現代作曲家按特定風格規範創作的音樂。

（四）　泛指從巴洛克時期（Baroque）到浪漫主義時期（Romantic）
的一切音樂作品。

此外，古典音樂還有寫作技法高超、思想內涵深刻之意。

廣義的現代音樂，是指二十世紀創作的音樂，在作曲技法、曲式
結構、美學觀念等方面，都突破了由維也納古典樂派所確立、在十九
世紀達到頂峰的作曲規範；狹義的現代音樂則專指西方國家在兩次
世界大戰之間、尤其是二戰後出現的各種音樂流派，如無調性音樂
（Atonality）、十二音音樂（Twelve-Tone Music）、具象音樂（Musique
Concrete）等。

現代音樂流派很多，一般具有以下共性：在橫向關係上，打破調
式、調性限制，自由使用全部十二音；在縱向關係上，脫離傳統和聲
體系，大量使用不協和和弦；在音色上力求創新，包括用傳統樂器探
索新的組合、利用電子設備開發新的音響材料；在創作思維方式上，
偏重於理性與邏輯，甚至用數學法則構築作品。

小知識

標題音樂與無標題音樂

標題音樂（Programme Music）是一個術語，指講述故事、表現文
學概念或描繪畫面、場景的器樂作品。這種類型的音樂自古就有，如
中國古代樂曲中的《十面埋伏》、《春江花月夜》，和歐洲古代樂曲
中常見的《戰爭》、《狩獵》之類。

標題一詞首先由李斯特（Liszt Ferenc）使用，他認為標題是「作

曲家寫在純器樂曲前面一段通俗易懂的話，作曲家這樣做，是為了防止聽音樂的人任意解釋自己的曲子，事先指出全曲含意，指出其中最主要的概念。」

可見，標題不僅是一個名字，還應是一段文字，說明樂曲的「情節」或作曲家的意圖，如貝多芬的《第六號交響曲「田園」（Symphony No. 6）》、白遼士的《幻想交響曲（Symphonie fantastique）》都是典型的標題作品。

作曲家創作標題音樂時，經常取材於人們熟知的故事、事件或景象，因此毋須再用過多的文字說明，如理查·史特勞斯的《唐璜（Don Juan）》、《唐吉訶德（Don Quixote）》，何占豪、陳鋼的《梁山伯與祝英台》等，標題音樂是浪漫樂派作曲家喜愛的形式。

無標題音樂（Absolute music）又叫純音樂、絕對音樂，它不依賴描述性標題來引導理解，但仍需名字。它的命名依據通常是作品的調性、調式、曲式和作品編號，如蕭邦的《c 小調鋼琴奏鳴曲（Piano Sonata in c Minor Op.4）》，c 是調性，小調是調式，奏鳴曲則說明曲式。一些作品雖然有名字，但名字只表明作品的情緒、氣氛，而非具體形象，因此仍屬無標題音樂，像柴可夫斯基的《第六號交響曲「悲愴」（Symphony No. 6）》、《憂鬱小夜曲（Serenade Melancolique）》。

聲樂

　　音樂形式（Musical form）分為兩大類：聲樂形式（Vocal music）和器樂形式（Instrumental）。聲樂形式包括神劇、歌劇、音樂劇、彌撒和安魂曲、合唱、齊唱與重唱、清唱套曲、牧歌、聲樂套曲和組歌、藝術歌曲和浪漫曲、小夜曲、搖籃曲和船歌、宣敘調和詠歎調等。

　　神劇（Oratorio）：歐洲的音樂形式，很多源於教會及宗教生活，其中最有代表性的是神劇和彌撒曲。

　　神劇起源於約十六世紀中葉的義大利，其繁榮期在十七世紀，包含了獨唱、重唱、合唱和樂隊伴奏，是一種大型聲樂形式，內容多出自《聖經》。

　　神劇有詠歎調、宣敘調等形式，將音樂作為唯一表現手法，也就是說，神劇是用一個合唱團來說故事。為使故事連貫，神劇中常有一個「講述人」介紹情節，將音樂串聯。著名神劇如巴哈的《聖誕神劇（Christmas Oratorio）》、韓德爾的《彌賽亞（Messiah）》、海頓的《創世紀（The Creation）》、孟德爾頌的《以利亞（Elias）》、白遼士的《基督的童年（L'enfance du Christ）》等，很多現代作曲家也使用這種形式，但多賦予它新的內容。

　　音樂劇（Musical theater）：由喜歌劇（Opera buffa）及輕歌劇（Operetta，或稱「小歌劇」）演變而成，早期稱作「音樂喜劇」（Musical Comedy），後簡稱為「音樂劇」，十九世紀末起源於英國，是由對白和歌唱相結合演出的戲劇形式。

　　音樂劇熔戲劇、音樂、歌舞等於一爐，富於幽默情趣和喜劇色彩。一些著名的音樂劇包括《奧克拉荷馬（Oklahoma）》、《真善美（The

Sound of Music）》、《西城故事（West Side Story）》、《悲慘世界（Les Miserables）》、《貓（Cats）》、《歌劇魅影（The Phantom of the Opera）》等。

音樂劇經常運用一些不同類型的流行音樂，以及流行音樂的樂器編製；在音樂劇裡面容許出現沒有音樂伴奏的對白，而音樂劇裡面沒有歌劇的一些傳統，如沒有宣敘調和詠歎調的區分，也不一定是美聲唱法。

音樂劇有更多舞蹈的成分，早期的音樂劇甚至是沒有劇本的歌舞表演。

彌撒曲（Mass）：彌撒是天主教的一種儀式，音樂在其中非常重要。彌撒音樂是歐洲宗教音樂中最重要的形式，可以分為「普通彌撒（Ordinary）」和「特別彌撒（Proper）」，通常所說的彌撒曲指前者。

普通彌撒的詞、曲固定結合在一起，共分五段，分別為垂憐曲（Kyrie）、光榮頌（Gloria）、信經（Credo）、歡呼歌（Sanctus）、羔羊讚（Agnus Dei）。五段中間穿插朗誦、內容各異的「特別彌撒」及其他宗教儀式。

彌撒曲還分成不同的類型：參加儀式的神職人員很多、五段音樂寫得完整且精緻的，稱為「大彌撒」，又稱「莊嚴彌撒」（Missa solemnis），反之稱為「小彌撒」（Missa brevis）；如果沒有朗誦和其他宗教儀式，就稱為「音樂會彌撒」，巴哈的《b 小調彌撒曲（Mass in b minor）》、貝多芬的《莊嚴彌撒（Missa Solemnis）》都是音樂會彌撒中的經典。

安魂曲（Requiem）：安魂曲又稱「追思曲」、「追思彌撒」，是彌撒的一種變體，專用於悼亡場合。

　　現在聽到的安魂曲，一般都是由管弦樂隊伴奏的合唱套曲，其形式類似於神劇。早期安魂曲都是宗教題材，歌詞都用拉丁文。一八六〇年前後，布拉姆斯（Johannes Brahms）用德文歌詞創作安魂曲，成為創舉，該作品被稱為《德意志安魂曲（A German Requiem）》，現代作曲家也使用該形式表現莊嚴肅穆的悼念。

　　清唱套曲（Cantata）：多樂章的大型聲樂套曲，原意指聲樂說唱的樂曲，後演變成包括獨唱、重唱及合唱等形式，由管弦樂隊伴奏，各樂章具有一定的連貫性。一六二〇年，義大利作曲家格蘭迪（Alessando Grandi）在其獨唱用的《清唱套曲與詠歎調》中，首先運用此名稱呼，是與文藝復興時期單音音樂一脈相承的獨唱曲。一六四〇年代起在格蘭迪的基礎上，迅速形成了獨唱清唱套曲的形式，成為由宣敘調和返始詠歎調，交替構成的四個樂章的敘事性世俗獨唱套曲，由大鍵琴或再加一件弦樂器伴奏。後來這一形式從抒情性的獨唱曲，逐漸演變為接近於小型室內歌劇，或相當於歌劇中一場的規模，並從室內類型向合唱類型過渡。

　　巴哈的大量世俗清唱套曲和教堂清唱套曲，對清唱套曲的發展具有重要意義。清唱套曲與中國的大合唱形式特點十分相近，因而一度被誤譯為大合唱。

　　聲樂套曲（Song cycle）：聲樂套曲由若干首獨唱歌曲組成。這些歌曲或圍繞同一內容、或從不同角度抒發作曲家情懷，有時它們之間看不出有何直接聯繫，只是統一在某種風格中。聲樂套曲很注意詞曲的結合和精緻的伴奏，著名的聲樂套曲作品有舒伯特（Franz Seraphicus Peter Schubert）的《美麗的磨坊女（Die schöne Müllerin）》、《冬之旅（Winterreise）》等。

組歌：組歌使用規模較大的合唱團，以及獨唱、重唱、合唱、樂隊伴奏等多種手法，整個作品在內容上緊密聯繫，並具有一定戲劇性；有時還插入朗誦，以求前後連貫。這種形式在形式上近似於歐洲的「清唱套曲」（即大合唱），因此在中國相當於「大合唱」。

藝術歌曲：藝術歌曲是指由受過專門訓練的作曲者譜曲、有精心編配的鋼琴伴奏譜的獨唱曲，通常對演唱者的技巧和表現能力有較高要求。藝術歌曲篇幅不大，但寫得很精緻，富於藝術趣味，藝術歌曲的鋼琴伴奏部分，經常有相對獨立的藝術形象，在舒伯特、舒曼、孟德爾頌等人的傳世作品中，不乏生動例證。

浪漫曲（Romance）：浪漫曲和藝術歌曲十分相似，或稱它是藝術歌曲的一個別名或分支也可，其區別在於：藝術歌曲是純粹的聲樂形式，而浪漫曲有時也作為器樂曲的標題，如莫札特將他的《d 小調鋼琴協奏曲（Piano Concerto No. 20）》的慢板樂章寫成浪漫曲；佛漢·威廉斯（Ralph Vaughan Williams）將他的小提琴與樂隊曲《雲雀飛翔（The Lark Ascending）》納入浪漫曲等。

藝術歌曲源於德國和奧地利，而浪漫曲源於西班牙的一種敘事體民歌。俄國作曲家如格林卡（Mikhail Glinka）、柴可夫斯基（Pyotr Ilyich Tchaikovsky）、穆索斯基（Modest Mussorgsky）等，喜歡為他們的歌曲冠以「浪漫曲」的標題，其特徵與藝術歌曲並無原則區別。

小夜曲（serenade）：一種音樂形式，是用於向心愛的人表達情意的歌曲。源於歐洲中世紀騎士文學，流傳於西班牙、義大利等歐洲國家。

最初，小夜曲由青年男子夜晚對著情人的窗口歌唱，傾訴愛情，旋律優美纏綿，常用吉他或曼陀林伴奏。隨著時代的發展，其形式也

有所演進。舒伯特、托斯利（Toselli）的小夜曲，在世界上流傳甚廣。莫札特歌劇《唐璜》第二幕裡的小夜曲，是在少女的窗前彈著曼陀林歌唱的典型小夜曲。

小夜曲是一種常見的特性樂曲。所謂特性樂曲，就是為特定的目的創作，或是在特定的場合演出，在形式上有鮮明特徵的樂曲，如小夜曲、夜曲（Nocturnes）、搖籃曲（Lullaby）、船歌（Barcarolle）、幻想曲（Fantasia）、即興曲（Impromptu）、隨想曲（Capriccio）、狂想曲（Rhapsody）等等。這些樂曲大都是器樂曲，但其中也有些形式既有聲樂曲又有器樂曲。

宣敘調（Recitativo）：宣敘調可稱為「說唱」，它是將語言的音調和節奏音樂化、誇張處理而形成的一種歌唱形式。

十七世紀上半葉，歌劇、神劇、清唱套曲這些戲劇性的音樂形式，相繼登上歐洲舞台，長於敘事的宣敘調隨之進入全盛時期；它或為劇中的對話，或為獨白、敘述情節、介紹人物，很快成為最重要的聲樂形式之一，早期歌劇主要由宣敘調構成。

詠歎調（Aria）：詠歎調意為「曲調」。十七世紀末隨著歌劇發展，人們不再滿足於宣敘調的平淡，希望有更富於感情色彩的表現形式，從而產生了詠歎調，在各方面與宣敘調形成對比。其特點是富於歌唱性（脫離了語言音調）、長於抒發感情（而非敘述情節）、講究伴奏（宣敘調有時幾乎無伴奏，有時僅有簡單的陪襯和弦）和特定的曲式（多為三段式）。

此外，詠歎調篇幅較大，形式完整，留給作曲家和演員許多發揮空間，幾乎所有的著名歌劇作品，主角的詠歎調都膾炙人口。

詠歎調的類型很多，如曲調華麗而技巧艱深的炫技詠歎調（Aria

di bravura）、向宣敘調靠攏的說白式詠歎調（Aria parlante）、篇幅較小的小詠歎調（Ariette）、專為音樂會（非戲劇性作品）寫作的音樂會詠歎調（Aria Concertante）等。

合唱、齊唱、重唱：就字面而言，只要兩個人以上同時唱歌就應稱合唱（Chorus）。但作為一種形式，「合唱」有其特定概念。它的形式是由一個集體（一般有數十人）來演唱，分為若干個聲部，每個聲部所唱曲調不同。二部合唱、四部合唱，就是指合唱曲中包含的聲部數目。如果只有一個聲部，也就是說所有人都同唱一個旋律，那就不是合唱，而是齊唱（Unison）。

合唱分為「同聲」和「混聲」兩類，如男聲合唱、女聲合唱都是同聲合唱，同時有男聲和女聲參加就是混聲合唱。最常見的形式是混聲四部合唱，它既富有表現力，又較容易組織和排練。合唱一般都有伴奏，無伴奏合唱（A Cappella）是一種專門形式，純淨、和諧的人聲勝過世上的任何樂器，留給人難以忘懷的印象。

重唱（Ensemble）是每個聲部只有一個人，而非一個組。最常見的形式是二重唱、三重唱和四重唱，既有同聲也有混聲。在一些歌劇中，還會出現六重唱、七重唱，甚至更多的聲部交織一起。

搖籃曲（Lullaby）、船歌（Barcarolle）：搖籃曲是母親唱給孩子聽的歌，其特點為以安祥的口吻訴說，由此形成平順低回的曲調、使用奇數拍子（如 3/4、3/8 等）或規則的切分節奏，力求與媽媽溫柔的動作吻合。許多作曲大師曾寫出質樸動人的歌曲，這些歌曲被改編成器樂曲，不時出現在音樂會上。

音樂形式中的船歌，通常專指飄蕩在威尼斯的貢多拉（Gondola）小船上的歌聲，因此又稱「威尼斯船歌」。義大利的威尼斯風光旖旎、

藝術，有意思
從古典樂到流行曲，從文藝復興到現代藝術，提昇文青力的必備手冊

水道縱橫，貢多拉是必備交通工具，日夜穿行於城市和海濱。船歌都是 3/8、6/8 一類的拍子，宛似小船擺動。船歌多為熱情開朗、色彩豐富、旋律起伏較大，廣為流傳的《薩塔盧其亞（Santa Lucia）》就是一個好例證。

歌劇

歌劇結合了聲樂、器樂、舞蹈、文學、戲劇表演和美術設計等多種藝術表現手法,將它們在有限的時間裡展現在有限的舞台空間。

佩里(Jacopo Peri)的《猶麗狄茜(Euridice)》(西元一六〇〇年首次演出)被視為歌劇的鼻祖,此後混合了音樂和戲劇的歌劇迅速發展。一六三七年,出現了專門上演歌劇的公眾劇院,義大利蒙特威爾第(Claudio Giovanni Antonio Monteverdi)是早期最著名的歌劇作曲家,他創立了一些歌劇原則,是歌劇史上的一個里程碑。

歌劇從義大利傳到歐洲各地後,與各國的藝術形式和欣賞習慣結合,形成了不同的流派。在十七世紀末,有義大利歌劇、法國歌劇和德國歌劇三大類型。

義大利歌劇注重「唱功」,詠歎調是其核心;法國歌劇與芭蕾結合,穿插很多舞曲和舞蹈場面,布景富麗堂皇;德國歌劇多採用宗教或世俗題材(非神話),並更重視樂隊的寫法和功能。直到十八世紀,歌劇基本上屬義大利最為活躍,當時巴黎、維也納的歌劇作曲家和歌手多是義大利人。

格魯克改革:歌劇的繁榮,使歌手的影響力也越來越大。著名歌手經常要求作曲家專門創作能夠展現技巧的段落,或是在舞台上將他們的詠歎調任意發揮,每唱完一段之後還要中斷劇情,接受觀眾的歡呼致敬,這種現象愈演愈烈,以至義大利歌劇面臨失去「戲劇性」的危機。

德國作曲家格魯克(Christoph Willibald Ritter von Gluck)針對這一弊端改革。他認為,歌劇首先要具有戲劇的真實性,音樂應從屬於

戲劇的需要。其改革大致為:揭示音樂與詩歌的內在聯繫,杜絕不必要的裝飾和賣弄;讓角色具有更多生命力,而不是一個發出華麗聲音的玩偶;避免宣敘調和詠歎調的風格差異太大,力求劇情發展更連貫;序曲是劇情的準備,而不僅是「開場鑼鼓」;開始採用非義大利語的腳本;樂隊的配器與語言(歌詞)相配合。

格魯克影響了十八世紀英、法、德、意各國的歌劇創作,在德國和奧地利作曲家,如莫札特、韋伯(Carl Maria Friedrich Ernst von Weber)、華格納(Richard Wagner)和小約翰史特勞斯(Johann Baptist Strauss)的作品中,其痕跡尤為明顯。

正歌劇、喜歌劇、大歌劇:在歌劇的發展歷程中曾出現許多分支,影響較大的有正歌劇(Opera Seria)、喜歌劇(Opera Buffa)和大歌劇(Grand Opera)等。

正歌劇內容高雅,風格純正,初期代表人物是史卡拉蒂(Pietro Alessandro Gaspare Scarlatti),後來有皮欽尼(Niccola Piccinni)、薩利埃里(Antonio Salieri)及格魯克的早期作品,現在舞台上這些作品均已少見。

喜歌劇題材輕鬆,對白較多,其中又分為義大利喜歌劇、法國喜歌劇等。

大歌劇常採用歷史或英雄題材,規模宏大,如阿萊維(Jacques-François-Fromental-Élie Halévy)的《猶太女》、梅耶貝爾(Giacomo Meyerbeer)《胡格諾教徒》和《先知》、白遼士《特洛伊人(Les Troyens)》等,法國作曲家似乎更中意這種形式。

此外,還有許多更具體的分類,如拯救歌劇(Rescue Opera)、乞丐歌劇(The Beggar's Opera)、抒情歌劇(Lyric opera)、輕歌劇

（Operetta）、民族歌劇（由十九世紀興起的民族樂派得名）等。

樂劇（Musikdrama）：由德國作曲家華格納首創的「樂劇」，是對傳統歌劇觀念的一次大衝擊。他強調歌劇的戲劇本質，並進一步認為作為一種完整的藝術形式，應犧牲某一方面的個性以追求新的整體。在創作中，他摒棄宣敘調和詠歎調的差別，取消了人為的場景分割，以連綿延續的管弦樂貫穿全曲，並以短小的「主導動機」象徵劇中情景，使音樂與劇情緊密結合，在其四部歌劇中，《尼伯龍根的指環（Der Ring des Nibelungen）》是其代表作。

小知識

義大利歌劇

十九世紀上葉，在歐洲所有國家的都城中，都有專門上演義大利歌劇的劇院。董尼采第（Domenico Gaetano Maria Donizetti）、貝里尼（Vincenzo Salvatore Carmelo Francesco Bellini）、羅西尼（Gioachino Antonio Rossini）、威爾第（Giuseppe Fortunino Francesco Verdi）等人的作品長演長盛。

到十九世紀下葉，受左拉（Émile Zola）、福樓拜（Gustave Flaubert）、易卜生等開創的文學上的現實主義（Literary Realism）的影響，義大利歌劇出現了現實主義流派，將凡人百姓的喜怒哀樂、日常生活搬上歌劇舞台。其先驅是馬斯卡尼（Pietro Antonio Stefano Mascagni）《鄉村騎士（Cavalleria rusticana）》，和萊翁卡瓦洛（Ruggero Leoncavallo）《丑角（Pagliacci）》，之後是普契尼（Giacomo Antonio Domenico Michele Secondo María Puccini），其《波希米亞人（La

Bohème)》成為現實主義歌劇的代表作。

器樂形式

器樂形式包括奏鳴曲和交響曲、交響詩、音畫、協奏曲、套曲和組曲、前奏曲和序曲、夜曲、幻想曲、隨想曲和狂想曲、軍樂和進行曲、圓舞曲、變奏曲、改編曲、創意曲、敘事曲、詼諧曲、幽默曲、練習曲、觸技曲、重奏和獨奏曲等。

隨想曲、幻想曲、狂想曲：這三種形式形式的樂曲相似之處較多，多半採用民歌旋律或現成的主題加以發展，是曲體結構更自由的單樂章交響音樂作品。

隨想曲（Capriccio）中的「隨想」原意是奇想、異想，也就是帶有隨意性。隨想曲的樂曲結構形式較自由，通常以民歌旋律為基礎，發展成演奏技巧艱深的樂曲。著名作品如柴可夫斯基的《義大利隨想曲（Capriccio Italien）》，是作者在訪問義大利期間根據所得印象，以義大利民歌為素材寫成，它描繪了義大利的風俗生活，各段落之間形成強烈的色彩對比。

狂想曲（Rhapsody）源於古希臘民間敘事詩片段，一般由流浪藝人演唱。狂想曲常指對英雄事蹟、民間傳說、風土人情的自由幻想。它也是一種根據歌曲、舞曲等主題改編發展而成的演奏技巧較難的樂曲，有時也指一種類似敘事性的器樂曲。如李斯特的《匈牙利狂想曲（Hungarian Rhapsodies）》、安奈斯可（George Enescu）的《羅馬尼亞狂想曲第一曲（Romanian Rhapsody No.1）》、拉威爾的管弦樂《西班牙狂想曲（Rapsodie espagnole）》、德弗札克的管弦樂《斯拉夫狂想曲（Slavonic Rhapsodies）》、蓋希文（George Gershwin）的《藍色狂想曲（（Rhapsody in Blue））》等。

幻想曲中「幻想」的原意為想像、空想或夢想。幻想曲是一種形式自由灑脫、樂思浮想聯翩的單樂章樂曲。它是在十八世紀和十九世紀初，由技巧高深的即興演奏而形成，內容豐富、性格奔放。後來幻想曲常作為賦格曲和奏鳴曲的前奏，與結構嚴謹的賦格曲和奏鳴曲本身形成對比，如格林卡的《卡瑪琳斯卡亞幻想曲（〈Kamarinskaja〉）》。

奏鳴曲（Sonata）：奏鳴曲是由好幾段音樂構成的樂曲，一般由一件（或少數幾件）樂器演奏，只用鋼琴伴奏，最常見的是小提琴奏鳴曲和鋼琴奏鳴曲。

奏鳴曲一詞源於義大利語，意為演奏樂器，無形式意義。現在說的奏鳴曲是指形成於十八世紀的一種形式，其組織規則嚴密，一般由四段組成：第一段為奏鳴曲式，快板；第二段為三段式，慢板；第三段為小步舞曲或詼諧曲；第四段為奏鳴曲式或迴旋曲式，快板。其中的每一段為一個樂章，各樂章間在速度、情緒、主題、調性等方面產生對比，用不同的方式發展音樂材料，使作品整體結構豐滿且富於變化。

奏鳴曲形式形成於維也納古典樂派時期，因此被稱為「古典奏鳴曲」，海頓、莫札特、貝多芬的作品是古典奏鳴曲的典範，但他們的作品通常分為三個樂章。

在古典奏鳴曲形成之前，存在巴洛克奏鳴曲，它同古典奏鳴曲的區別在於：結構較鬆散，對比因素較少，分為莊重、嚴肅的教會奏鳴曲（Sonata da chiesa），和由舞曲組成的室內奏鳴曲（Sonata da camera），前者各樂章的速度為慢—快—慢—快，後者較自由，視具體舞曲而定。巴洛克奏鳴曲是古典奏鳴曲的前身，韋瓦第、韓德爾、巴哈等人的作品即屬此列。

奏鳴曲的原則是，由數個樂章組成，在各樂章間盡可能使用多種對比手法；一般是一件樂器的獨奏，但有時也用四、五件樂器的小型室內樂隊，通常是無標題的「純音樂」，各樂章有慣用的特定曲式。在許多大型作品的結構中，都可看見奏鳴曲結構的影子。

交響曲（Symphony）：交響曲被稱為「樂隊的奏鳴曲」，它與古典奏鳴曲大致產生於同一時期，其結構原則脫胎於奏鳴曲。它由四個樂章構成，各樂章的順序為快—慢—舞曲—快，每樂章慣用的曲式與奏鳴曲相仿。

交響曲的原意為「同時發音」，該詞最初泛指包含許多聲部的樂曲（包括人聲），後專指器樂合奏曲，尤其是歌劇、神劇等大型聲樂形式的序曲。這種形式與維也納古典樂派相聯繫。演奏交響曲的樂隊逐漸形成固定編制，被稱作交響樂隊。

維也納古典樂派的三位大師，海頓、莫札特和貝多芬的交響曲被視為傳世經典之作。交響曲規模宏大、結構嚴謹、音響豐富，既能充分發揮樂隊能力、包涵深刻思想內容，又能體現多樣化的戲劇衝突和對比。人們常從交響曲判斷一個作曲家的器樂創作能力，和駕馭大型曲式結構的能力。

交響詩（Symphony Poem）：交響詩是一種單樂章的標題交響音樂，脫胎於十九世紀的音樂會序曲，匈牙利作曲家李斯特首先使用該名稱，命名他寫的十三首單樂章的管弦樂曲。

李斯特認為，使用這種單樂章、多樂段、相對自由的結構，能擺脫傳統思維方式的束縛，使形式與內容更緊密聯繫。作曲家在創作時，可以根據內容的需求決定作品結構。如史麥塔納（Bedřich Smetana）的《我的祖國（Má vlast）》，實際上是由六首交響詩構成的交響詩套

曲；理查·史特勞斯則將他的作品稱為「音詩」；還有的作曲家用類似於交響詩的形式，刻畫自然風光、甚至美術作品，他們稱之為「音畫」或「交響音畫」。

交響詩具有描寫性，其情節背景和標題通常來自神話、民間傳說、著名文學作品或歷史事件。

協奏曲（Concerto）：協奏曲，由一件獨奏樂器和一個樂隊合作演奏的樂曲。

最早的協奏曲由好幾個聲部（其中有樂器、人聲）同時演奏，競相顯示自己的技巧和魅力。十七世紀末，這種協奏曲被改造，由一小組獨奏的弦樂器擔任主奏聲部，由大型樂隊作為對比，與主奏部相呼應。主奏部的各樂器之間、主奏部與大樂隊之間時而競奏，突出於別人之上，時而協奏出和諧豐滿的音響。這種形式稱作大協奏曲（Concerto Grosso），是近代協奏曲的前身。巴哈的《布蘭登堡協奏曲（Brandenburg Concertos）》中的第二、四、五首就是大協奏曲名作。

現在的協奏曲是指由一件獨奏樂器同管弦樂隊合作、多樂章的套曲。根據獨奏樂器的不同，分別稱為小提琴協奏曲、鋼琴協奏曲、單簧管協奏曲等。通常為三個樂章：第一樂章用奏鳴曲式寫成；第二樂章的曲式無一定的規範，慢板；第三樂章多用快板的迴旋曲式。第一樂章臨近結束處的「華彩段」，是協奏曲的精彩處之一；此時樂隊一片沉默，使獨奏家將高難技巧和奔放的激情盡情揮灑。

套曲（Cyclic）：凡由幾個獨立段落構成的音樂作品都稱套曲，像交響曲、協奏曲就都屬於套曲結構，組曲是套曲中的一種。構成套曲的各段（或各樂章）有時只是一種鬆散的聯合，有時也存在嚴格的整體結構，有的作品甚至各樂章採用同一個主題，以求效果完整。在

器樂套曲中，首推奏鳴曲。

組曲（Suite）：組曲是各種器樂套曲中最早出現的形式，分為古組曲（Partita）和現代組曲（Modern Suite）兩種。

古組曲由舞曲發展而來。十五世紀，歐洲作曲家將幾首舞曲的調性統一，按對比原則、根據不同的風格和速度，將它們系統聯綴。由於它由舞曲聯綴而成，所以又稱舞蹈組曲（Dance Suite）。

現代組曲在形式上更加自由，舞曲已不再是其唯一的材料。十九世紀浪漫樂派的作曲家，常常從芭蕾、戲劇、歌劇以至文學作品中取材，寫成標題性的交響組曲。如柴可夫斯基的《天鵝湖組曲》（出自其舞劇《天鵝湖（Swan Lake）》）、葛利格（Edvard Hagerup Grieg）的《皮爾金組曲》（出自其為話劇《皮爾金（Peer Gynt）》所作配樂）、林姆斯基·高沙可夫（Nikolai Rimsky-Korsakov）的《天方夜譚（Sche-herazade）》（以阿拉伯故事集《天方夜譚》為素材）、比才（Georges Bizet）的《阿萊城姑娘（L'Arlésienne）》（出自他為同名話劇作的配樂）等。

小知識

巴洛克組曲

古組曲包含的舞曲數目起先不固定，到巴洛克時期，形成由四首舞曲組成的固定形式。其順序是：阿勒曼德舞曲（Allemande，四拍，中板，莊重）——庫朗特舞曲（Courante，三拍，稍快，活潑）——薩拉邦德舞曲（Sarabande，三拍，慢板，平穩，有時插入其他舞曲）——吉格舞曲（Gigue，三拍，快板，跳躍），巴洛克時期的古組曲又

稱「巴洛克組曲」。

前奏曲（Prelude）：十五世紀開始使用前奏曲，它像一段自由寫作的「過門」，篇幅短小，一般有十幾個小節，常用琉特琴演奏。至十七世紀中葉，隨著組曲、聖詠曲（Chorale）等大形式發展，前奏曲的規模也隨之擴大，成為這些大型作品的引子。十九世紀，蕭邦寫的二十四首鋼琴前奏曲，開創了前奏曲的新時代。

如今人們說的前奏曲，是指由蕭邦而來的形式。其特徵為：它是獨立的作品，不再是其他作品的「前奏」；所用樂器均為鍵盤樂器，後來幾乎成為鋼琴的專用形式；篇幅比從前的「過門」相比要多，並具有一定的內涵和技巧難度。

這種前奏曲與舊形式之間的共同處，只剩下名稱和自由的寫作手法。自蕭邦後，斯克里亞賓（Alexander Scriabin）、德布希（Claude Debussy）、拉赫曼尼諾夫（Sergei Rachmaninoff）等人寫了大量的前奏曲佳作。

序曲（Overture）：十七世紀，序曲隨歌劇、神劇的出現而產生，它從一開始就以大樂隊作為表現手法。西元一六五八年，法國作曲家盧利（Jean-Baptiste Lully）創立了「慢—快—慢」三段序曲，成為歌劇序曲的標準形式，稱為「法國序曲」。一六九六年，義大利作曲家史卡拉蒂首創「快—慢—快」三段序曲，稱為「義大利序曲」，當時又稱「交響曲」。

早期序曲（如盧利和史卡拉蒂時期）與歌劇聯繫甚少，自十八世紀起，序曲成為歌劇的必要組成部分。它們有的聯綴歌劇中主要的音樂主題，使觀眾先有印象；有的以歌劇主題為基礎寫成較完整的器樂曲，預示劇情的發展和結局；有的序曲則描述環境、渲染氣氛，直接

與歌劇的第一幕相連。

歌劇序曲常作為音樂會曲目單獨演奏。在十九世紀，出現一種與戲劇無關的、專為音樂會而作的序曲，稱為音樂會序曲（Concerto Overture）或交響序曲（Symphonic Overture），著名作品如孟德爾頌的《芬格爾山洞（The Hebrides）》、白遼士的《羅馬狂歡節（Roman Carnival Overture）》、布拉姆斯的《學院節慶序曲（Academic Festival Overture）》等。有時，為話劇配樂而作的序曲也歸入此類，如貝多芬的《艾格蒙特（Egmont）》和孟德爾頌的《仲夏夜之夢（A Midsummer Night's Dream）》。

夜曲（Nocturne）：夜曲是十八世紀流行於歐洲的一種小型器樂套曲。由一支室內樂隊在夜幕之下露天演奏而得名。愛爾蘭作曲家費爾德（John Field）首先使用該名稱創作鋼琴小曲。

十九世紀的夜曲幾乎都是鋼琴獨奏，最有名的是蕭邦的二十一首《夜曲》，為該形式樹立了形式和風格的典範。夜曲的典型創作手法，是以一個優美的旋律在上方浮動，用行雲流水般的分解和弦淡淡襯托，寧靜情調中透出些許鬱悶，夜色中充滿浪漫氣息。

軍樂（Military）：一切與軍隊有關的特定音樂形式都應屬軍樂範疇。遠在古埃及和古羅馬時代，樂器已介入人類戰爭。猶太軍營中用號角喚醒沉睡的戰士，羅馬的衛兵用低沉的號聲警示敵人來臨，蘇格蘭風笛手用激揚的音樂鼓舞士氣，中國的王侯曾親自擂鼓指揮大軍進攻，等等。近代，軍樂隊的規模更趨龐大，功能更趨多樣。

軍樂的原始功能有傳遞信號、激勵士氣、統一步伐的作用。在典禮、儀式上演奏的軍樂，成為軍風軍威的象徵。軍樂的基本特點源於其原始功能，節奏鮮明、速度固定、分句劃一，曲式較簡單。此外，

軍樂隊必須能夠在行進中演奏，這決定了它只能由吹奏樂器和打擊樂器組成。

進行曲（March）：進行曲原是軍樂中最重要的形式之一，從十六世紀起，它走出軍營，成為一種受歡迎的音樂形式，並經常出現在歌劇、交響曲等中。其內容有時仍與軍旅相關，如舒伯特的《軍隊進行曲（Military March）》；但也有許多與軍隊無關，像《結婚進行曲（The Wedding March）》（出自華格納的歌劇《羅恩格林（Lohengrin）》）、《送葬進行曲（Funeral march）》（出自貝多芬的《第三交響曲「英雄」》中的第二樂章）等。演奏也不再限於軍樂隊，常見的有管弦樂隊（如白遼士的《拉科奇進行曲（Rákóczi March）》）、鋼琴（如莫札特的《土耳其進行曲（Piano Sonata No. 11）》）、合唱等。

由於該形式篇幅不大、節奏有力、形象鮮明，富於鼓舞人心的力量，便於理解和記憶。最有名的進行曲作曲家，大概是美國的蘇沙（John Philip Sousa），他平生寫作了一百三十六首進行曲，加上改編的作品則近五百首，流傳甚廣，人稱「進行曲之王」。

變奏曲（Variation）：主題及其一系列變化反覆，並按統一的藝術構思而組成的樂曲。

「變奏」一詞源於拉丁語，原義是變化，意即主題的演變，從古老的固定低音變奏曲到近代的裝飾變奏曲和自由變奏曲，所用的變奏手法各不相同。作曲家可新創主題，也可借用現成曲調，然後保持主題的基本骨架而加以自由發揮。手法有裝飾變奏、對應變奏、曲調變奏、音型變奏、卡農變奏、和聲變奏、特性變奏等。另外，還可以在拍子、速度、調性等方面加以變化而成一段變奏。變奏少則數段，多則數十段。變奏曲可作為獨立的作品，也可作為大型作品的一個樂章。

小知識

《西班牙隨想曲》

俄國作曲家林姆斯基·高沙可夫的《西班牙隨想曲（Capriccio Es-
pagnol）》，它的第二樂章也是一首固定旋律變奏曲，取材自西班牙
阿斯圖里亞斯省的一首舞蹈歌曲。在變奏發展中，作者展現了絢麗多
彩的配器手法和豐富的色彩變化。在主題和四個變奏中，歌唱性的旋
律分別由法國號、大提琴、英國管、木管樂器、小提琴、長笛、雙簧
管加大提琴演奏。四個變奏除了第一變奏以外，為了造成和聲色彩的
變化，在結構上都有一些擴充。

敍事曲（Ballade）：敍事曲，一般指富於敍事性、戲劇性的獨唱
或獨奏曲。

敍事曲一詞源出拉丁文，意為跳舞，最初是一種舞蹈歌曲，十四
世紀後只歌不舞，在法國、義大利、英國、德國成為獨唱或複調敍事
歌曲的通稱。敍事曲具有敍事性，內容多取材於民間史詩、古老傳說
和文學作品。

十八世紀，德國作曲家宗斯提格（J.R. Zumsteeg）將敍事曲發展
成篇幅較大的獨唱歌曲，由若干對比段落組成。十九世紀，德國作曲
家洛維（C. Loewe）將它處理成一種戲劇性歌曲，常結合運用分節歌
和通譜歌的形式，影響的敍事曲包括舒伯特的《魔王（Erlkönig）》、
布拉姆斯的《愛德華（Edward）》等。

除獨唱敍事曲外，也有為獨唱、合唱和樂隊而作的敍事曲，如沃
爾夫（Hugo Wolf）曾將他的獨唱敍事曲《火焰騎士（Der Feuerreit-
er）》改編成合唱和樂隊作品。波蘭作曲家蕭邦是鋼琴敍事曲的首創

者，之後，德國作曲家布拉姆斯、匈牙利作曲家李斯特和挪威作曲家葛利格等，也都將敘事曲的形式應用於鋼琴作品中。

詼諧曲（Scherzo）：一種三拍器樂曲。其特點是速度輕快，節奏活躍而明確，常出現突發的強弱對比，帶有舞曲性與戲劇性特徵，常在交響曲等套曲中作為第三樂章出現，以取代宮廷風格的小步舞曲。「詼諧」，指用音樂來表現幽默的情趣。作為樂曲，其特點是 3/4 拍，節奏快速、活潑。

十七～十九世紀，詼諧曲成為一種流行的形式，且經常作為古典組曲的一個樂章。很多古典樂派作曲家將這種形式應用到交響樂中，一般作為第三樂章的主題出現。貝多芬在奏鳴曲、交響曲、四重奏曲的第三樂章（或在第二樂章）引起進詼諧曲以及代小步舞曲。曲式結構與小步舞曲相同，採用帶三聲部中段的三部曲式構成，但展開手法常帶有動力性發展性質，再現部分多變化。後在蕭邦、布拉姆斯的作品中演變為獨立器樂曲。蕭邦所作四首鋼琴詼諧曲規模較大、內容深刻。

幽默曲（Humoresque）：幽默曲又名滑稽曲，是流行於十九世紀的一種富於幽默風趣或表現恬淡樸素、明朗愉快情致的器樂曲。其性質與戲謔曲相似，但節奏不限與三拍，它也是器樂獨奏曲的形式。舒曼的《降 B 大調幽默曲（Humoreske in B flat major Op.20）》和安東·德弗札克的九首《幽默曲》都是鋼琴作品。

練習曲（Étude）：練習曲有兩種，一種為樂器演奏的技巧訓練而寫的樂曲，常有特定的技巧上的目的，如訓練音階、琶音、八度音、雙音、顫音等；一種為音樂會練習曲，由前者派生而來，並逐漸演變為一種炫技性的藝術作品而在音樂會上演奏。

　　克萊門蒂（Muzio Clementi）的《前奏曲和練習曲（Preludes and Exercises for Pianoforte）》與《名手之道（Gradus ad Parnassum）》，是近代最早的鋼琴練習曲。繼起創作鋼琴練習曲的有克拉邁（Johann Baptist Cramer）、徹爾尼（Carl Czerny）、莫歇勒斯（Ignaz Moscheles,）、白丁尼（Henri Bertini）等人；創作小提琴練習曲的有克魯采（Rodolphe Kreutzer）、羅德（Pierre Rode）、帕格尼尼（Niccolò Paganini）、阿拉爾（Jean-Delphin ALLARD）、貝里奧（Charles Auguste de Bériot）等人。

　　觸技曲（Toccata）：觸技曲來自義大利文，原意為「觸碰」，是一種富有自由即興性的鍵盤樂曲，用一連串的分解和弦以快速的音階交替構成，觸技曲也音譯為「托卡塔」。始於十六世紀，以梅路羅（Claudio Merulo）為代表的觸技曲由自由即興性的段落和賦格段互相交替而成，十七世紀在義大利逐漸發展成一種無窮動式的技巧性的樂曲。十七～十八世紀，布克斯特胡德（Dieterich Buxtehude）和巴哈等人繼承梅路羅的傳統，仍採用自由即興性段落和複調段落相互交替的結構，作為獨立樂曲或賦格的前奏。

　　十九世紀以後，舒曼、德布希、奧乃格（Arthur Honegger）等都寫過無窮動式的觸技曲。布梭尼（Ferruccio Busoni）、佩蒂雷克等的觸技曲則為自由奔放、狂想曲式的作品。

　　重奏：每個聲部均由一人演奏的多聲部器樂曲及其演奏形式。根據樂曲的聲部及演奏者的人數，可分為二重奏（Duet）、三重奏（Trio），以至七重奏（Septet）、八重奏（Octet）等。由於演奏的樂器不同，因而又有鋼琴三重奏、弦樂四重奏、管樂五重奏等等的形式。最常見的重奏形式是弦樂器重奏，如由兩把小提琴、一把中提琴和一

把大提琴組成的重奏，稱為弦樂四重奏。在弦樂重奏中加入其他樂器，如由一架鋼琴和兩件弦樂器組成的重奏，稱為鋼琴三重奏。又如由一支單簧管和四件弦樂器組成的重奏，則稱單簧管五重奏。器樂重奏曲多半採用多樂章套曲形式。

　　器樂重奏強調整體的勻稱、均衡和統一，要求在起奏、分句以及色調的細微變化等方面都準確協調，演奏者之間保持高度的默契和相互配合。

小知識

小奏鳴曲

　　小奏鳴曲（Sonatina）比奏鳴曲輕便靈活，一般為兩三個樂章，有時甚至將奏鳴曲原則壓縮到一個樂章內（如貝多芬的鋼琴奏鳴曲），演奏技巧較簡單。

聲樂唱法

　　聲樂，指用人聲演唱的音樂形式。當代聲樂藝術中，一般按歌唱的方法和風格分為美聲唱法、民族唱法和流行唱法三類。現在中國又出現了原生態唱法。

　　美聲唱法（Bel canto）：美聲唱法，注重在歌唱過程中，使整個歌唱音域都保持最自然發聲狀態，歌唱時發揮嗓子的最大能量，使氣息運用自如，音色優美動聽，音調華麗多變，共鳴豐富渾厚，歌唱持久連貫。

　　美聲唱法約形成於十六世紀的義大利，這和義大利得天獨厚的氣候環境以及義大利語言適宜歌唱有關。十九世紀上半葉，美聲唱法高度發展，出現義大利歌劇三傑——羅西尼、董尼采蒂、貝里尼。他們創作的聲樂曲不僅適宜原有的美聲唱法，還將新的歌唱技巧融入該唱法，使美聲唱法的技巧水準達到新高度。

　　流行唱法：流行唱法一般沒有固定系統的發聲方法要求，它靠歌手根據所表現歌曲的情緒要求，打開喉嚨自由呼吸，採取近似口語化的歌唱形式，如氣聲、輕聲、柔聲、強聲、直聲、喊叫、說白、鼻音等方法組合完成一首歌曲，達到一種親切自然、通俗上口及與聽眾自然交流的音效。該唱法活潑輕鬆，一般要借助於電聲擴音，演唱時歌唱者距麥克風很近，由小樂隊伴奏。流行唱法一九三〇年代起流行於歐美，很快就風靡世界。

　　民族唱法（Nazionale cantanti）：民族唱法，具有中華民族獨特的歌唱風格和演唱技巧的一種歌唱方法。它以民族語言為基礎，以行腔韻味為特長，並與形體表演渾然一體，情、聲、字、腔相映生輝。

根據用嗓方法，它基本上包括四種聲型：以本嗓為主的藝術真聲聲型，以假嗓為主的藝術假聲聲型，真假聲相混的混合聲型，真假聲相接聲型。

小知識

音樂中人聲的分類

音樂中的人聲，主要分為男聲和女聲。依據不同嗓音的色彩和音域，男聲、女聲又可分別分為高音、中音、低音聲部，即男高音、男中音、男低音和女高音、次女高音、女低音。

抒情女高音（Lyric Soprano）：其音色柔美，演唱中常以音質而不以音量取勝，善於抒發富有詩意的內在感情。

花腔女高音（Coloratura Soprano）：其聲音輕巧、富於彈性，音色中含有年輕少女般明亮、清脆而華麗的色彩。花腔女高音受過更多的花腔訓練，如模擬夜鶯、百靈鳥的音域，既高且婉轉清脆的襯腔演唱就需要花腔技巧。

戲劇女高音（Dramatic Soprano）：其聲音渾厚有力，適宜表現激動、複雜、富於戲劇情節變化的歌劇選曲或音域更寬的聲樂作品。

次女高音（Mezzo-soprano）：音色與戲劇女高音相近，不及女高音光彩奪目，但比女高音更深厚、甜美、內在。

女低音（Contralto）：這是聲音最為豐滿、結實、渾厚、莊重的女聲。

男聲聲部：男聲聲部參照女聲聲部分類，一般分為男高音（Tenor），音色開朗、豪放、昂揚，音域低於女高音一個八度；男中音

（Baritone）），音色明亮、寬廣，近似戲劇男高音，兼有男高音與男低音之長；男低音（Bass），音色純厚沉著、樸實動人；深沉的男低音聲音重濁、音量宏大。

古典舞曲

　　古典舞曲是流行於十六～十七世紀的舞曲，到十七～十八世紀時，因舞蹈不再流行而成為純器樂曲。

　　舞曲即為舞蹈伴奏的樂曲，舞曲的名稱通常就是舞蹈的名稱。舞曲種類繁多、風格迥異，其共同特徵有：節拍始終如一，速度相對固定，節奏鮮明。這些特徵都與舞蹈的特點相聯繫。此外，有的舞曲還有習慣使用的樂器或人聲、特定的地方色彩或旋律風格。

　　十五世紀後，舞曲風行歐洲宮廷，大大發展，對後世音樂產生了深遠的影響，很快被作曲家採用，成為一種新形式，成為器樂套曲的組成部分。

　　阿勒曼德舞曲（Allemande）：阿勒曼德舞曲源於德國。這個名稱的舞曲有兩種：一種是 4/4 拍，常被作曲家用作組曲的第一樂章；另一種是德國和瑞士的農民舞蹈，4/3 拍，類似圓舞曲。

　　現在通常說的阿勒曼德舞曲指前者，它性格莊重，速度較慢，旋律流暢，常開始於第四拍的弱部，並且音符常劃分得很細（如連續十六分音符），曲式為二段式，也就是說篇幅差不多一樣的兩個部分。常見於巴哈、庫普蘭、韓德爾的作品。

　　庫朗特舞曲（Courante）：一種源於法國的舞蹈，其名稱意為「流動的」、「奔跑的」。十七世紀流傳非常廣泛，傳到義大利後產生一些變化。

　　現在庫朗特舞曲分為法國式和義大利式，兩者都是三拍，速度較快，但法國式的節奏較複雜，將單三拍和複二拍混合，產生節奏變化的感覺。在組曲中，其位置在阿勒曼德舞曲之後，如巴哈的《法國組

曲（French Suites）》的第二首是義大利式的庫朗特舞曲，在他的《英
國組曲（English Suites)）》中則用了法國式寫法。另外，巴洛克時期
的作曲家也用這種形式創作單獨的鍵盤樂曲。

薩拉邦德舞曲（Sarabande）：該舞蹈起源於波斯，在十六世紀傳
到西班牙，後從西班牙傳入法國，所以很多人將它看做西班牙的舞蹈。
在巴洛克時期，它曾風行歐洲。這是一種三拍的舞曲，速度緩慢、性
格莊重，這樣的節奏型常用在組曲中，作為第三樂章。

吉格舞曲（Gigue）：一般認為吉格舞曲源於十六世紀的一種英格
蘭舞蹈，或說源於義大利。這是一種三拍、快速的舞曲，其節拍通常
用 3/8、6/8、12/8。它有「義大利式」和「法國式」兩種類型。義大利
式的吉格舞曲一般採用主調音樂的織體，用速度非常快的 12/8 拍；法
國式的吉格舞曲採用賦格曲（複調音樂的一種寫作方法）手法，並經
常在第二段中出現第一段的「倒影」。在古典組曲中，將吉格舞曲用
作第四樂章。

波蘭舞曲（P olonaise）：一種源於波蘭的三拍子舞曲，中等速
度偏慢。

自十七世紀以來，作曲家就用這種形式創作器樂曲，有時還用作
組曲的一個樂章。貝多芬、莫札特、舒伯特、李斯特都寫過波蘭舞曲，
最有名的是蕭邦為鋼琴寫的《波蘭舞曲》十六首，其作品《第四十號
軍隊波蘭舞曲（Polonaise No.3 Military）》、《第五十三號降 A 大調
波蘭舞曲（Polonaise in A-flat major, Op. 53）》膾炙人口，成為該形式
的代表作。

小步舞曲（Minuet）：小步舞曲源於法國民間，在十七世紀下葉
傳入宮廷，並迅速發展，曾是歐洲上流社會舞會上的幾種主要舞蹈之

一，後又被作曲家作為器樂曲的形式。有時也將它用於組曲，插在薩拉邦德舞曲與吉格舞曲之間。它的音樂特點是三拍子，中等速度，結構整齊，通常每個樂句四小節，氣質溫雅。莫札特寫了許多這種形式的樂曲，精緻動聽，並將它用作交響曲的第三樂章。

嘉禾舞曲（Gavotte）：該舞曲源於法國加普（Gap），當地人稱「嘉禾人」，舞曲由此得名。十七世紀，在法國宮廷中倍受歡迎，後成為一種著名舞曲，有時也被作曲家用作組曲的一個樂章，跟在薩拉邦德舞曲之後。

其特點是 4/4 或 2/2 拍，節奏規則，中等速度，樂曲常開始於小節的第三拍。近代作曲家有時也採用這種形式，如普羅高菲夫（Sergei Sergeyevich Prokofiev）的《古典交響曲（Symphony No.1, op.25）》、荀白克（Alban Maria Johannes Berg）的《弦樂四重奏（（String Quartet））》中均有嘉禾舞曲。

塔朗泰拉舞曲（Tarantella）：在義大利南部的塔朗托，出產一種毒蜘蛛「塔朗泰拉」。據說，人如果被這種蜘蛛咬了就會手舞足蹈，跳個不停，而解毒方法就是不停跳舞，直至痊癒。其音樂特點是快速的 6/8 拍，旋律多反覆，似乎是周而復始，不停進行。

布雷舞曲（Bourrée）：源於法國的雙拍子舞曲，和嘉禾相似，但從第四個四分音符（不是第二個二分音符）開始。

巴瑟比舞曲（Passepied）：流行於法國布列塔尼半島的舞曲，速度較快，3/8 或 3/4 拍子，起於弱拍。

盧爾舞曲（Loure）：十七世紀前一種風笛的名稱，後指用風笛伴奏的法國鄉村舞曲。中速，2/4 或 6/4 拍，第一拍加重。

里哥東舞曲（Rigadoon）：法國普羅旺斯地區的古老舞曲，十七

世紀傳入宮廷。速度較快，2/4 或 4/4 拍，起於弱拍。

佛拉納舞曲（Forlana）：情趣歡快的義大利古老舞曲，6/7 或 6/8 拍，十八世紀偶用於組曲中，近似吉格。

夏康舞曲（Chaconne）：十六世紀原為西班牙的古典舞曲，情緒奔放激烈，十七世紀起傳至歐洲各地，演變成 3/4 拍，速度徐緩的器樂曲。其主題常為八小節連續和弦的低音，在不斷反覆的低音主題上進行各種變奏。

帕薩卡利亞舞曲（Passacaglia）：義大利舞曲。滿速，3/4 拍。結構與夏康相仿，速度較慢，常以小調寫成，一般採用固定低音，低音主題有時移動到高聲部。

福利亞舞曲（Folia）：源於葡萄牙的三拍舞蹈歌曲，結構近似夏康和薩拉邦德，流傳於十四世紀。十七世紀後半葉，在法國被用於芭蕾場景中。十八世紀流傳更廣，常被寫成炫技性的大鍵琴、吉他或小提琴曲。有一個福利亞曲調，從十六世紀初到二十世紀，曾被許多作曲家用作主題，寫成各種作品（多為變奏曲）。其中最著名的是柯賴里（Arcangelo Corelli）的《第十二小提琴奏鳴曲（Violin Sonata No.12）》和拉赫曼尼諾夫的《柯賴里主題變奏曲（Variations on a Theme of Corelli）》，李斯特的《西班牙狂想曲（Rhapsodie Espagnole）》也採用了該曲調。

社交舞曲

　　社交舞蹈（Ballroom dance，交際舞或交誼舞）的音樂，由民間舞曲演變而成，用於交誼舞會，也可寫成獨立器樂曲。

　　對舞曲（Contredanse）：因舞者面面相對而得名。源於英國，流傳於法國和德國。2/4 或 6/8 拍，情緒歡快活潑，蘇格蘭舞曲即是對舞曲的一種。從十九世紀初開始，對舞曲逐漸讓位於方陣舞曲和圓舞曲。

　　方陣舞曲：源於法國，盛行於拿破崙帝國時期的交際舞曲。因舞者四人一組，兩人相對，構成方陣而得名。一八一六年後，先後傳入英國和德國。分五段，交替 6/8 和 2/4 拍，分別稱為長褲舞、夏舞、母雞舞、特蘭尼斯舞、牧羊女舞。在流傳過程中，加洛普（Galop，始於一八二〇年代，一種有跳躍動作的兩拍快速圓舞）被吸收到方陣舞中，成為它的一部分。

　　圓舞曲（Waltz）：或稱「華爾滋」，是在蘭德勒舞曲（Landler）基礎上發展而成的一種三拍舞曲。十八世紀後期，圓舞曲風靡歐洲，既作為舞會上的伴舞之用，也是一種音樂會上受歡迎的形式。到十九世紀，形成「維也納圓舞曲」和「法國圓舞曲」兩類。

　　維也納圓舞速度較快，又稱快圓舞。舞蹈時，身體隨節奏左右搖擺，每小節三步或二步，舞者順同一方向旋轉滑行；法國圓舞 3/8（或3/4）拍的慢圓舞、6/8 拍的跳圓舞和快圓舞組成，每段速度依次加快，其動作特點是輕快的跳躍而不是拖在地上的滑步。現今常用的圓舞曲是維也納圓舞的後裔，在這種形式的舞曲中，最有名的作曲家是小約翰史特勞斯與約瑟夫·蘭納（Josef Franz Karl Lanner）。小約翰·史特勞斯被譽為「圓舞曲之王」。自十九世紀末以來，很多作曲家用這種形式

創作，如韋伯的《邀舞（Aufforderung zum Tanz）》、蕭邦的鋼琴圓舞曲、白遼士《幻想交響曲（Symphonie fantastique）》的第二樂章、柴可夫斯基《第五交響曲（Symphony No.5）》的第二樂章等，在這裡它們是純粹的器樂曲。

狐步舞曲（Foxtrot）：該舞蹈一九一二年左右源於美國，隨即傳遍世界各地，成為最流行的社交舞蹈之一。

最初，狐步舞曲是 4/4 拍，風格類似於拉格泰姆（Ragtime）。其舞步長短交替、變換多端，後逐漸分支為快狐步和慢狐步兩種，也有人稱其為快四步和慢四步。查爾斯頓舞曲（The Charleston）、波希米亞舞曲（Bohemian dance）等兩拍的舞曲，就是在狐步舞曲的基礎上發展。

一步舞曲：起源於美國，快速的二四拍，在一九二〇年代曾流傳世界各地，其風格較狐步舞曲剛健、熱烈，該舞曲後來被慢狐步舞曲取代。

查爾斯頓舞曲（The Charleston）：一種快速狐步舞曲，4/4 或 2/2 拍。一九二二年，最初出現在紐約的黑人音樂劇場中，隨即流入舞廳，風行一時。其舞步特點是每一步都扭兩下，然後向後急速一踢。這種舞曲的名稱源自美國南卡羅萊納州的港口城市查爾斯頓，一九三〇～一九四〇年代，查爾斯頓舞曲流傳最廣的時侯，有人稱其為「美國水兵舞」。

探戈舞曲（Tango）：起源於阿根廷，但其真正起源可能是由黑人奴隸帶到美洲，從一九一四年開始流行於舞廳。音樂是單兩拍（也有時用四拍），速度較慢，其舞蹈為兩人一組，如同行走。大量的附點節奏使它聽起來與哈巴奈拉舞曲（Habanera）很相似。其旋律和伴奏

常構成交錯關係，也是這種舞曲的節奏特徵。

　　倫巴舞曲（Rumba）：源於古巴的兩拍舞曲（記譜時經常寫作六八拍），它原來的形式是器樂合奏，同時人們哼唱沒有意義的歌詞或音節。倫巴舞曲的速度很快，節奏複雜，是典型的節奏型。從一九三〇年代起，倫巴舞曲的節奏被爵士樂吸收，還出現在一些藝術音樂作曲家的作品中。

民間舞曲

各民族、各地區具有民族和地方特色的民間舞曲,現在還用作舞蹈音樂,同時也可用作獨立器樂曲。其中有近代舞曲,也有一些是比較古老的舞曲。

凡丹戈（Fandango）:流行於西班牙民間的三拍或六拍的歡快舞曲,常常載歌載舞,用吉他和響板伴奏。十八世紀末,格魯克、莫札特等曾將其用於歌劇和芭蕾作品中。

波麗露（Bolero）:起源於民間的西班牙三拍舞曲。舞者打著響板,扭動手臂,成對載歌載舞,響板不斷打出節奏,拉威爾按此形式寫成的管弦樂曲極為有名。

塞桂迪拉（Seguedille）:西班牙安達盧西亞地區的古老舞曲,至今還很流行。三拍,近似波麗露,但速度更快,常常載歌載舞,用吉他和響板伴奏,響板打節奏。

哈巴奈拉（Habanera）:由非洲黑人傳入古巴,並由古巴傳入西班牙的中速,兩拍舞曲,其典型節奏與探戈相同。

霍塔（Jota）:西班牙民間舞曲。流傳於亞拉岡、加泰隆尼亞、瓦倫西亞等地。節奏生動,情緒活躍。多由人聲演唱並伴以吉他、曼陀林、響板等樂器。

森巴（Samba）:巴西民間的一種兩拍舞曲,以富於切分節奏為特色。有兩種類型:鄉村型的森巴急速強烈,與巴突克（Batuque）相似;城市型的森巴由瑪希謝演變而來,速度中庸而較少強烈的切分音。森巴是里約熱內盧狂歡節中最富有特色的音樂舞蹈之一,並作為社交舞蹈而流傳全球。

康加（Conga）：古巴民間舞曲，起源於非洲。在拉丁美洲許多國家均流行的節奏型貫串全曲。

法蘭多爾（Farandole）：法國普羅旺斯地區的民間舞曲。六拍，活潑歡快。舞者列成長隊，手挽著手或拉著手帕，魚貫而舞。

波卡（Polka）：一八三〇年代創始於波希米亞（今捷克西部）的一種圓舞，十九世紀中葉風行全歐洲。大致分為急速、徐緩和馬厝卡（Mazurka）節奏三種類型，2/4 拍，三部曲式。史麥塔納最先用之於歌劇和器樂創作中，如《被出賣的新娘（The Bartered Bride）》中的波卡。

蘭德勒（Laendler）：奧地利和德國的民間舞曲，因源於蘭德爾（奧地利埃姆斯河北地區）而得名。三拍，速度慢於圓舞曲，為圓舞曲的前身，舞蹈時一步一拍，舞步均勻嫻靜。

火烈舞（Furiant）：波希米亞的民間對舞，源出於拉丁文，節奏活躍奔放，常交替運用三拍和兩拍。

查爾達斯（Csárdás）：匈牙利民間舞曲，包含慢且憂鬱的「拉遜（Lassau）」、快而熱烈的「弗里斯（Fris）」兩部分，前者 2/4 或 8/4 拍子，後者 2/4 拍子。李斯特是在其作品中採用該形式的第一個匈牙利作曲家，他的《第二號匈牙利狂想曲（Hungarian Rhapsody No. 2）》即按照查爾達斯的格調寫成。

馬厝爾（Mazur）：源於波蘭馬索維亞地區的民間舞曲，三拍為常用的節奏，熱情活潑，有騎士風度。蕭邦曾將此形式加以發展，作了大量的馬厝卡舞曲，其中《C 大調馬厝卡（Mazurka in C Major）》常被稱為「馬厝卡中的馬厝卡」。

庫亞維亞克（K ujawiak）和歐貝列克（Oberek）：近似馬厝爾的波蘭民間舞曲，兩者都比馬厝爾輕快活躍。庫亞維亞克的旋律比較流暢；奧別列克每兩小節的第三拍有一個重音，蕭邦在馬厝卡中把這兩種舞曲和馬厝爾融合在一起。

克拉科維亞克（Krakowiak）：波蘭民間舞曲，因起源於克拉科夫而得名，兩拍，情緒活潑，多切分音，典型的節奏是科洛（Kolo）南斯拉夫民間舞曲。其舞蹈是集體群舞，與俄羅斯輪舞（Russian Roulette）相似，在波蘭、烏克蘭也很常見。保加利亞的霍羅（Horo）、羅馬尼亞的霍拉與柯洛均相類似。

此種舞曲多由民間樂器演奏，也有不用樂器而由人聲演唱的。柯洛有多種類型，其主要區別在於速度的不同。

霍羅（Horo）：保加利亞民間輪舞，為 2/4、5/16、7/16、9/16 或 11/16 拍，快速或中等速度，用風笛等民間樂器演奏。

哈林（Halling）：挪威民間舞曲。因源於挪威南部地區哈林河谷而得名。此種舞曲也流傳於瑞典。其特點為：2/4 或 6/8 拍，用挪威民間的一種弓弦樂器演奏。葛利格在創作中曾採用過該形式。

高帕克（Gopak）：烏克蘭兩拍民間舞曲。源於烏克蘭語，意為「跳躍」，因舞蹈動作有大步跳躍。穆索斯基（Modest Mussorgsky）的歌劇《索羅欽斯克集市（The Fair at Sorochyntsi）》第三幕中的高帕克是著名的曲例。

流行音樂

　　流行音樂，也就是通俗音樂，以營利為主要目的創作的音樂。其市場性是主要的，藝術性為次要。流行音樂起源於美國的爵士音樂。二十世紀初，美國出現一種由多民族文化匯集而成的爵士音樂。

　　現在的流行音樂內容廣泛。在器樂作品中，它包括豐富多彩的輕音樂、爵士樂、搖擺舞曲、迪斯可舞曲、探戈舞曲、圓舞曲及各種不同風格的舞曲和各類小型歌劇的配樂等。

　　爵士樂（Jazz）：十九世紀末，爵士樂在紐奧良首先發展。爵士樂源於藍調和拉格泰姆。當美國黑人音樂家用管樂隊形式演奏藍調或拉格泰姆時，這種新音樂形式就誕生了。

　　爵士樂的風格不斷變化，如繼紐奧良傳統爵士後，又出現了搖擺樂（Swing music）、大型樂隊（Big band）、冷爵士（Cool Jazz）、自由爵士（Free Jazz）等。爵士樂的代表人物有路易·阿姆斯壯（Louis Armstrong），他創作的曲目有《西城藍調（West End Blues）》等，其它代表人物還有艾靈頓公爵（Duke Ellington）等。

　　在二十世紀西方許多藝術音樂家的作品中，都能找到爵士樂的痕跡，包括德布希、拉威爾、史特拉汶斯基（Igor Stravinsky）等。美國作曲家蓋希文的《藍色狂想曲（Rhapsody in Blue）》、《花都舞影（An American in Paris）》則是把爵士樂融入到現代藝術音樂中的典範。

　　歐洲作曲家有許多以爵士樂為基礎或是受爵士樂影響的作品，如德布希的鋼琴曲《黑娃娃步態舞（Golliwog's Cakewalk）》、《吟遊詩人（Minstrels）》、《古怪的拉威努將軍（General Lavine-eccen-tric）》；拉威爾的小提琴奏鳴曲中的慢板樂章；史特拉汶斯基的《十一

件獨奏樂器的拉格泰姆（Musical analysis on Stravinsky: Ragtime for 11 players）》、《士兵的故事（The Sldier's Tale）》》、《黑檀木協奏曲（Ebony Concerto）》；亨德密特（Paul Hindemith）的《第一號室內樂（（Kammermusik Nr.1））》和鋼琴組曲。

藍調：原意為感情悲傷，它是一種基於五聲音階的聲樂和樂器音樂，它的另一個特點是其特殊的和聲。

藍調是美國南北戰爭後在黑人民間產生的一種演唱形式，它與黑人的種植園歌曲（勞動時集體合唱的無伴奏歌曲）一脈相承。

藍調約產生於十九世紀末，由被從非洲販賣至美國南部莊園中做奴隸的黑人所哼唱的勞動歌曲、靈歌結合而成。最初的藍調基本上都是歌曲，每段歌詞採用三句的結構形式，第二句重複第一句。在曲式結構上構成 AAB 的曲式，常用慢 4/4 拍。其歌曲的音階形式常使用降三音和降七音，切分節奏也較多。藍調的演唱非常自由，伴奏只用吉他，後來逐漸加入其他樂器，並出現了專供器樂演奏的藍調。

藍調對後來美國和西方流行音樂影響巨大，拉格泰姆、爵士樂、大樂隊、節奏藍調（R&B）、搖滾樂（Rock Music）、鄉村音樂（Country music）和普通的流行歌曲，甚至現代的古典音樂中都含有藍調因素，或是從藍調發展出來。

最知名的藍調歌手是貝西·史密斯（Bessie Smith），第一個把藍調寫下來並交付出版的是漢迪（William Christopher Handy），他有「藍調之父」之稱。

搖滾（Rock Music）：一九五〇年代，流行音樂呈現多元化趨勢。電聲樂器的出現及大批農村居民湧入城市，為城市的流行音樂注入了厚實的鄉村音樂及一些其它民間音樂的新鮮血液，促進了搖滾樂的發

展。當時，一部名叫《黑板叢林（Blackboard Jungle）》的電影引起人們的注意，片中搖滾黑人的節奏藍調主題曲流行一時，標誌著後來風靡於世的搖滾樂的產生。

搖滾樂的主要音樂風格，是黑人音樂和南方白人的鄉村音樂的融合。其形式以歌唱為主，音樂用電吉他、薩克斯風、電貝斯、鍵盤樂及爵士鼓伴奏。搖滾樂的顯著特點是持續不斷、向前推進的舞蹈節奏，由爵士鼓奏 4/4 拍中的第一和第三拍，其它樂器如電吉他等奏第二和第四拍組成。

早期搖滾樂歌手有貓王（Elvis Aaron Presley）、貝里（Chuck Berry）、多米諾（Antoine Domino Jr）、埃弗利兄弟（The Everly Brothers）等。一九六四年，英國披頭四樂隊（The Beatles）首次在美國巡迴演出，引起強烈反響。他們的演唱內容主要是表現愛情，也有反戰、反暴力等內容。當時正逢美國國內反越戰、反種族歧視浪潮湧現，搖滾樂在這一浪潮中發揮了很大的作用。一九六〇年代成長的美國人，鮮有與搖滾樂沒有聯繫，搖滾樂影響了現代美國人的藝術趣味。一九七〇～一九八〇年代，美國著名搖滾音樂有龐克（Punk）、滾石（The Rolling Stones）、重金屬（Heavy metal music）、Rap、咆勃（Bebop）等，搖滾名星有麥可·傑克森（Michael Joseph Jackson）、珍娜·傑克森（Janet Damita Jo Jackson）等。

鄉村音樂（Country music）：鄉村音樂最早叫山區音樂，這種音樂形式形成於一九二〇年代的美國南方各州農業地區。是英國移民所流傳下來，帶有許多英國民歌的風格。後來又受到其他民族音樂的影響而發展，直到二戰後才開始流行於全美，被稱為鄉村音樂。

鄉村音樂的形成初期，其風格帶有較多的鄉土氣息，歌詞內容涉

及家庭、戀愛、流浪、宗教等,其歌曲帶有一定的敘述性和分節歌的形式,音樂伴奏常用小提琴、斑鳩琴或吉他。

拉格泰姆(Ragtime):在十九世紀末二十世紀初,美國樂壇興起了一種簡單質樸,卻很吸引人的風格,它就是拉格泰姆。這時正是爵士樂的成形時期,因此很多人將它看作是爵士樂的早期形式。

拉格泰姆意為「破碎的節奏」,其主要特徵正是在節奏方面。它是一種由斑鳩琴琴手發展起來的風格,以富有撥弦樂器色彩的切分節奏為象徵。拉格泰姆最主要的部分為切分式旋律和規整的低音部,而切分音則是拉格泰姆的精髓所在。

一八九七年,一首名為《密西西比拉格(Mississippi Rag,)》的鋼琴曲出版後,引起轟動,標誌著一種新的音樂風格的誕生。它迅速風靡美國、傳遍世界。兩年後,最有名的拉格泰姆作曲家和演奏家喬普林(Scott Joplin)的名作《楓葉拉格(Maple Leaf Rag)》問世,銷售量超過一百萬。早期的拉格歌曲大多是每段十六小節,分為句讀清晰的四句,並多次反覆。自從喬普林的《楓葉拉格》之後,鋼琴拉格形成幾種常用曲式:AABBACCDD(《楓葉拉格》結構)、AABBCCDD、AABBCCA。拉格的中段(C 段)與前後形成對比,常使用屬調。它們成功地將美國黑人的旋律與完全的切分節奏完美結合,並因其樸素、直率和詼諧而,使大眾很容易接受這種新的音樂風格。

Hip-Hop:一九七〇年代末到一九八〇年代初,Hip-Hop(說唱音樂)創於紐約的窮困的黑人民族中。它匯集非洲音樂、美洲音樂和藝術文化。Hip-Hop 是一種由多種元素構成的街頭文化的總稱,它包括音樂、舞蹈、說唱、DJ 技巧、服飾、塗鴉等。

在一九九〇年代,Hip-Hop 大紅大紫之時,許多不同的風格在

New School 年代萌生。Hip-Hop 不僅是城市黑人貧民窟中產生的音樂，更成為代表城市黑人貧民的呼聲。說唱音樂家們開始描述他們或他們身邊人們的艱辛生活。

「Hip-Hop」這個詞是一個新興的音樂流派的類別，它自出現到發展至今，已經不僅僅代表單一的音樂類別，Hip-Hop 在二〇〇〇年的世紀之交，已經發展成為一種新興生活方式的代名詞，其中包括音樂、服裝和行為方式等。

小知識

藝術音樂與輕音樂的區別

藝術音樂（Art Music）以作曲者在作品的思想性、創新程度、寫作技法等方面的藝術追求為特徵，輕音樂（Light music）則以娛樂為主要目的。

除此之外，兩者在其他方面很難具體區別，人們無法按照作曲家區分，許多大作曲家的作品表中，都包含輕音樂性質；也無法按照樂隊編制區分，同樣的樂器和樂隊既可演奏藝術音樂，也可演奏輕音樂。

這裡說的輕音樂，指的是用傳統樂器演奏的樂曲，如史特勞斯的圓舞曲。「輕」除了風格上的含義，還有「小」的意思。在以往，人們對冠以「輕」字的作品通常忽視，認為不必認真對待。

民族樂器

民族樂器分為四類，分別是體鳴樂器、膜鳴樂器、氣鳴樂器及弦鳴樂器。

體鳴樂器（Idiophone）：現代樂器分類法中的一大類樂器。該類樂器以一定形狀的發聲物質為聲源體，在自由狀態下（不使變形或附加張力等）受激發聲，無其它媒介振動體。

體鳴樂器主要包括打擊類樂器中除鼓外的其他樂器；傳統分類法未能列入的一些樂器，如口簧、音樂盒、玻璃琴等；一些常用作樂器的生產和生活器具，如缶、水盞（中國古代）、樂杵（臺灣）、樂杯（歐美）等；仿聲器或效果器，如樂砧、橇鈴等。

膜鳴樂器（Membranophones）：這類樂器都以張緊的膜為聲源體，透過敲擊、摩擦或以聲波等方式激發使其振動發聲。

膜鳴樂器包括所有擊奏鼓（銅鼓、鋼鼓不屬於膜鳴類）和幾種不常見的擦奏鼓和膜管。鼓，通常以彈性皮膜張緊在筒體口上構成。鼓筒分兩端開口、一端開口兩種。兩端開口的鼓，有的兩端都張膜，稱雙面鼓；有的僅一端張膜，稱單面鼓。鼓面一般為圓形，少數鼓有方形、矩形、菱形、三角形和八角形等。鼓筒形狀有多種，對各種鼓的再分類，即按鼓筒形狀區分。

氣鳴樂器（Aerophone）：這類樂器發聲都以空氣為激振動力。其中，多數樂器以空氣為原振動媒介——空氣柱。這類樂器除了有傳統分類中的管樂器，還包括簧風琴、手風琴、口琴等自由簧樂器及一些特殊發聲器，如牛吼鏢（Bullroarer）等。

按不同發聲方式和聲源體結構，該類樂器分為：吹孔氣鳴樂器類，

該類樂器的管形或罐形的腔體頂端或側壁上開有吹孔；橫吹笛類，其吹孔位於靠近管上端的管壁，有橢圓、圓、方等形，極少的吹孔位於管中段；豎吹簫類的吹孔位於管頂端，有的為端面圓孔，有的在管邊緣開三角、方、半圓等形缺口。吹氣透過雙唇構成的氣道衝擊吹孔邊棱激發聲音。如各種笛、簫、塤、鼻笛等。

　　弦鳴樂器（Chordophone）：由繃緊的、振動的弦產生音響的樂器的通稱。它的基本類型有拉弦樂器、豎琴、里拉琴（lyre）和齊特琴（Zither）。

　　弦鳴樂器包括所有弦樂器。這類樂器均以賦予張力的弦為發聲的振動源；除極少數外，都有某種形狀的共鳴器與弦結合產生耦合振動。激發方式有擦奏、撥奏、擊奏，還有一種不常見的「風奏」弦樂器。該類樂器多數為旋律樂器，多數能兼奏和弦，能在同一樂器上兼奏旋律和伴奏。弦鳴樂器一般音色優美，強弱變化幅度大，音域較寬，普遍適用於獨奏、重奏、合奏和伴奏，在音樂藝術中占有重要地位。弦樂器在世界各地區分布很廣，種類形制繁多。除鋼琴、小提琴族和吉他等為世界範圍廣泛應用的樂器外，各國幾乎都有自己的各種民族性、地區性的弦鳴樂器。

西洋樂器

西洋樂器主要指十八世紀以來，歐洲國家已經定型的管弦樂器和彈弦樂器、鍵盤樂器。

弦樂器（String instrument）：樂器家族內的一個重要分支，在古典音樂乃至現代輕音樂中，幾乎所有抒情旋律都由弦樂聲部演奏。柔美、動聽是所有弦樂器的共有特徵。弦樂器音色統一，具有多層次表現力：合奏時澎湃激昂，獨奏時溫柔婉約；又因其具有豐富多變的弓法（顫、斷、撥、跳等）而具有靈動的色彩。

弦樂器的發音方式是依靠機械力量，使張緊的弦線振動發音，故發音音量受到某種程度的限制。通常，弦樂器用不同的弦演奏不同的音，有時須運用手指按弦以改變弦長，從而改變音高。

弦樂器按發音方式主要分為弓拉弦鳴樂器（如提琴類）和彈撥弦鳴樂器（如吉他）。弓拉弦鳴樂器包括小提琴、中提琴、大提琴、低音提琴、電貝斯等；彈撥弦鳴樂器包括豎琴、吉他、電吉他、二胡、古琴、琵琶、箏等。

木管樂器（Woodwind instrument）：木管樂器源於民間牧笛、蘆笛等。木管樂器是樂器家族中音色最豐富的一族，常被用來表現大自然及鄉村生活場景。在交響樂隊中，無論是作為伴奏還是用於獨奏，都有其特殊韻味，是交響樂隊的重要組成部分。

木管樂器多透過空氣振動產生樂音，根據發聲方式不同，可分為唇鳴類（如長笛等）和簧鳴類（如單簧管等）。

木管樂器的材料並不局限於木質，還可選用金屬、象牙或動物骨頭等材質。它們音色各異、特點鮮明。從優美亮麗到深沉陰鬱，無所

不有。在樂隊中，木管樂器常善於塑造各種維妙維肖的音樂形象，增強了管弦樂的效果。

唇鳴類樂器包括長笛、短笛等；簧鳴類樂器包括單簧管、雙簧管、英國管、巴松管、薩克斯風、口琴、笛子、笙、嗩吶、蕭等。

銅管樂器（**Brass instrument**）：管樂器的前身多為軍號及狩獵用的號角。在早期交響樂中，銅管使用數量不多。在相當長時期裡，交響樂隊中只用兩支法國號，有時增加一支小號。

十九世紀上半葉，銅管樂器在交響樂隊中被廣泛使用。銅管樂器的發音方式是依靠演奏者唇部的氣壓變化與樂器本身接通「附加管」改變音高。所有銅管樂器都裝有形狀相似的圓柱形號嘴，管身均呈長圓錐形狀。銅管樂器的音色雄壯、輝煌、熱烈，雖然音質各具特色，但宏大、寬廣的音量是銅管樂器組的共同特點，這為其它類別的樂器望塵莫及。

銅管樂器包括小號、短號、長號、法國號、低音號等。

鍵盤樂器（**Keyboard instrument**）：鍵盤樂器家族的發聲方式有微妙的差異，如鋼琴屬於擊弦打擊樂器類，管風琴屬於簧鳴樂器類，電子合成器則利用現代的電聲科技等。鍵盤樂器因其寬廣的音域和可同時發出多個樂音的能力，為他族樂器不能取代。鍵盤樂器即使是作為獨奏樂器，也具有豐富的和聲效果和管弦樂的色彩。

鍵盤樂器包括鋼琴、管風琴、手風琴、電子琴等。

打擊樂器（**Percussion instrument**）：打擊樂器家族成員眾多，各具特色。雖然它們的音色單純，有些聲音甚至不是樂音，但對於渲染樂曲氣氛作用舉足輕重。通常，打擊樂器透過對樂器的敲擊、摩擦、搖晃而發出聲音。打擊樂器不僅能加強樂曲力度、提示音樂節奏，相

當多的打擊樂器能作為旋律樂器使用。現代管弦樂隊裡增加了很多非、亞音樂裡的音色奇異的打擊樂器。

　　有調打擊樂器包括定音鼓、木琴等；無調打擊樂器包括小鼓、大鼓、三角鐵、鑼、鈴鼓、響板、砂槌、鈸、揚琴、編鐘、木魚、雲鑼等。

小知識

音樂之最

　　交響樂作品寫得最多的，是奧地利古典作曲家海頓，他生平共寫了一百零四部交響樂，有「交響樂之父」的美譽。

　　歌曲寫得最多的，是奧地利古典作曲家舒伯特，他生平共寫了六百多首歌曲，人稱「歌曲之王」。

　　圓舞曲寫得最多的，是奧地利作曲家小約翰·史特勞斯，他生平共創作近五百首圓舞曲，人稱「圓舞曲之王」。

　　器樂協奏曲寫得最多的，是義大利古典作曲家韋瓦第，他生平共寫了四百五十多首協奏曲。

　　德國古典作曲家貝多芬，最早在聲樂作品中創造出聲樂套曲這一音樂形式。

　　匈牙利浪漫派作曲家李斯特，最早在管弦樂作品中創造出交響詩這一音樂形式。

　　德國古典作曲家巴哈，最早在器樂作品中創造出練習曲和變奏曲這一音樂形式。

　　管弦樂隊中應用雙簧管這一樂器定音的慣例，是由德國古典作曲家韓德爾在兩百多年前發明，並一直沿用到現在。

　　世界上最長的歌劇，是德國歌劇作曲家華格納的組歌劇《尼伯龍根指環》，耗時二十多年才寫成，全劇由四部分組成，要四個晚上才能全部演完。

　　世界上最大的音樂會，於一八七二年在美國波士頓舉辦，奧地利作曲家小約翰·史特勞斯任該音樂會指揮。音樂會由兩萬人（包括歌唱演員）參加演出。小約翰·史特勞斯也是音樂歷史上指揮過人數最多樂隊的音樂家，美國還為此特地蓋大樓，以容納兩萬名演員。

現代音樂流派

西洋音樂經歷了古典樂派和浪漫派時期的頂峰後，發展趨於平緩。十九世紀後半期屬現代音樂時期，產生了眾多流派。通常所說的現代音樂，採用各種新風格、新技巧、新事物作為題材，形成很多不同的音樂學派，具代表性的就有十多種。

印象主義音樂（Impressionism）：印象主義音樂產生於十九世紀末，是繼浪漫主義音樂之後，追求新穎音響組合的一個學派，其代表人物有德布希和拉威爾等。

新古典主義音樂（Neoclassicism）：新古典主義音樂於一九二〇年代盛行，主張音樂創作不需反映社會，應回到「古典」，但創作技巧則應用現代技巧，其代表人物有布梭尼。

表現主義音樂（Expressionnisme）：表現主義音樂產生於一九二〇年代，其創作素材是從感官的標題加上印象樂派的色彩效果中引出，形成一種激變抽象感，反映一種悲觀、變態傾向，其代表人物包括荀白克、魏本（Anton Friedrich Wilhelm von Webern）和柏格（Alban Maria Johannes Berg）等。

新現實主義音樂（Neue Sachlichkeit）：新現實主義音樂的代表人物是德國作曲家亨德密特，他力圖創造一種能表現出古典精神的明快旋律，使人在純粹的音流中受到感染。在表演藝術方面，代表人物有指揮家托斯卡尼尼（Arturo Toscanini）等，他們主張演奏排除主觀解釋，嚴格忠實於音樂作品本身。

具象音樂（concrète）：具象音樂是用錄音技巧將日常生活中的各種具體聲音作素材，複合處理而製成的音樂。

　　電子音樂（electronic）：電子音樂於一九五○年代興起，它透過各種電子技巧造成變化多端的音樂和節奏，造成人聲和樂器都無法達到的音域和速度，是現代音樂中的一個重要流派。

　　偶然音樂（Aleatoric）：偶然音樂與原來的即興演奏聯繫密切，但它在發展中走向極端，它不受任何限制地演奏，只有錄音才能將其保留。

　　組合音樂：組合音樂是將不同風格和種類的音樂互相混合而製成的音樂，是一種與傳統審美觀念相對的音樂，人們難以接受。

　　爵士音樂（Jazz）：現代音樂的一種。這種起源於黑人靈歌的音樂，曾對世界樂壇產生巨大影響。直到今天，它仍是現代音樂的一個重要流派。

　　無調性音樂（Atonality）：一種打破調性觀念，由一群毫無關係的音響組成的音樂。它根據十二音技巧作曲，音響奇特，少人能欣賞。

世界十大男高音

在現代世界音樂舞台上，有十位造詣的男高音歌唱家，分別是：

盧齊亞諾·帕瓦羅蒂（Luciano Pavarotti），一九三五年生於義大利，早年是小學教師，一九六一年在里吉奧·艾米利亞國際比賽中獲獎，隨後以歌唱為職業，人稱「高音 C 之王」。

弗蘭柯·科萊里（Franco Corelli），一九二一年生於義大利，三十歲在佛羅倫斯「五月音樂節」聲樂比賽中獲獎，完全自學成材。

尼可萊·蓋達（Nicolai Gedda），一九二五年生於瑞典，藝術生涯開始於一九五二年演出亞當的歌劇《朗朱穆的驛騎》，他通曉俄、德、意等六國語言。

普拉西多·多明戈（Placido Domingo），一九四一年生於西班牙，曾就讀於席德音樂學院，後成為墨西哥國家歌劇院男高音歌唱家，人稱「歌劇之王」。

詹姆斯·金（James King），一九二五年生於美國，曾是餐廳、酒吧駐唱歌手，到一九五七年才成為改唱傳統唱法的男高音。一九六一年遷居歐洲，聲名大振。

約翰·畢約林（Johan Jonatan "Jussi" Björling），一九一一年生於瑞典，六歲開始和父親、哥哥在歐美演出四重唱。十七歲起先後受教於皇家音樂學院、斯德哥爾摩皇家歌劇學校。

傑姆斯·麥克萊肯（James McCracken），一九二六年生於美國，曾就讀於哥倫比亞大學。擅長扮演奧塞羅、唐荷塞（Don José）之類的角色。

馬里奧·德·摩那哥（Mario del Monaco），一九一五 年生於義大利。

十三歲首次正式登台，後來進音樂學院研習聲樂、音樂史，音量宏大，人稱「黃金小號」。

　　卡洛·貝爾貢齊（Carlo　Bergonzi），一九二四年生於義大利。從小酷愛歌劇藝術，曾做過乳酪工人、司機和麵包師，後參加歌劇演出，是威爾第歌劇的權威詮釋者。

　　朱賽佩·德·史蒂法諾（Giuseppe di Stefano），一九二一年生於義大利，少年時酷愛唱歌，一九五〇、一九六〇年代與摩那哥齊名，擅長演唱那不勒斯歌曲。

世界十大音樂盛會

音樂會，指在觀眾前的現場表演，通常是音樂表演。音樂可由單獨的音樂人表演，也可由樂團體集體演出，像管弦樂團、合唱團等。音樂會的通俗稱號也叫「show」與「gig」。

音樂會所舉辦的地點也有許多，如公共演藝廳、夜總會、體育館、穀倉、音樂廳和多功能的表演場所等。音樂家通常在舞台上表演。在唱片尚未流行前，音樂會是聽眾聽到音樂家的演奏唯一的機會。

和平與音樂：一九六九年八月十五日，在美國紐約市郊胡士托私人農場（Woodstock）舉行了一次舉世無雙的大型音樂節。來自各州的參加者逾四十五萬人，起先規定買票入場，後因人多票少無法控制，乾脆免費開放。該活動的口號是「和平與音樂」，歷時三天三夜，沒有發生暴力事件，還在現場誕生了幾個嬰兒。

最大規模的幾場流行音樂會：一九八〇年九月十三日，在紐約中央公園舉行艾爾頓·強（Sir Elton Hercules John）的音樂會，約有四十萬人參加；一年後在同一地點，約五十萬人參加了賽門和格芬克的聯合音樂會。一九七三年七月二十九日，紐約瓦特斯·格蘭舉辦了搖擺音樂節，在這個音樂節上，有六十萬人參加，但僅十五萬人購買了入場券。

音樂會演員、觀眾之最：最大的合唱團是出現在一九三七年八月二日德國布魯勞的一次大合唱，在有十六萬人參加的合唱比賽的結尾中，六萬人齊聲演唱。參加人數最多的古典音樂會；一九八六年七月五日，在紐約中央公園的大草坪上，由紐約愛樂樂團演奏的一場免費露天音樂會，約有八十萬人參加。

　　觀眾之最的紀錄，是一九八六年四月五日在德克薩斯的休士頓市中心創造的。人們看見了照射在建築物表面的雷射圖，約一百三十萬人前來觀賞燈光表演，造成休士頓歷史上最大的交通阻塞事故。

　　最早的音樂比賽：約西元六世紀在德爾菲，為紀念阿波羅神斬巨蟒的大型比賽。比賽專案除體育外，還有音樂與詩歌。古希臘人相信，公開的比賽既可以刺激演奏者的才能，還能提高一般聽眾的欣賞水準。

　　最早的公演音樂會：世界上最早舉辦收費憑票入場的音樂會，由英國的小提琴家約翰·班尼斯特（John Baniste）在一六七二年舉辦。音樂會的場地是一個大房間，裡面擺著一些椅子和桌子，如一家啤酒店，票價一先令。班尼斯特找了幾個樂師，在搭起的小台上演奏，每晚六點開始，一連演奏了六年之久。

　　音量最大的音樂會：一九七六年五月三十一日，英國倫敦的山谷球場（The Valley）的一場舉世無雙的大音量音樂會。舞台上放置八十台八百瓦超級 DC30A 擴音機、二十台六百瓦高音分頻器，擴音設備的輸出總功率高達七萬六千瓦的超大音量，靠舞台前五十公尺觀眾席的噪音達一百二十分貝。儘管如此，仍有成千上萬的人願冒終生耳聾之險前去赴會。

　　最多的謝幕次數：一九八三年七月五日，奧地利維也納國家歌劇院演出普契尼的歌劇《波希米亞人（La bohème）》，由世界著名的男高音聲樂家多明戈（Placido Domingo）的表演特別出色。當他的領唱結束後，雷鳴般的掌聲長達一個半小時，多明戈謝幕達八十三次，是為歌劇史上演員所獲得的最高殊榮。

　　最長時間的重演：一八四四年，在英國的一場音樂會中，韓德爾的一首歌受到無盡的歡迎，使其它節目上不了台，只能宣布散場。世

界上最長時間的重演，是一七九二年首次上演的奇馬羅薩（Domenico Cimarosa）的歌劇《祕密婚姻（Matrimonio Segreto）》，在當時奧匈帝國皇帝利奧波德二世（Leopold II）的命令下全劇重演。

　　票價最貴的幾場音樂會：一九八五年一月十七日，義大利著名男高音聲樂家帕瓦羅蒂（Luciano Pavarotti），在夏威夷州府檀香山音樂廳演出，這個音樂會的最低票價竟達一百二十五美元，且早在半年前就已全部預訂完畢；但據當地報紙報導，檀香山的票價僅為帕瓦羅蒂在美國內華達州的拉斯維加斯城演出時票價的一半。

　　音樂氣氛最濃的城市：維也納堪稱世界音樂之都。全市共有五個大交響樂團，小樂團不計其數，劇院二十三個，還有大量音樂廳。每天晚上各個劇院座無虛席，觀眾穿著最新穎、華美的服裝來觀看演出，聆聽音樂。不管是在街頭還是在飯店、咖啡館，維也納到處洋溢著音樂之聲。

世界著名樂曲

樂曲總體上可分為聲樂、器樂、戲劇音樂（包括歌劇音樂、舞劇音樂、戲劇配樂等）三類。其中戲劇音樂的音樂部分也含在聲樂和器樂中，通常分別併入聲樂和器樂中。著作權中的樂曲指交響樂、歌曲等能夠演唱或演奏的帶詞或不帶詞的作品。

交響曲：

- 海頓（Joseph Haydn，奧地利）：

 《升 f 小調第四十五號交響曲「告別」（Symphony no. 45 in F sharp minor）》

 《G 大調第九十四號交響曲「驚愕」（Symphony No.94 in G Major）》

 《D 大調第一百零一號交響曲「時鐘」（Symphony No.101 in D Major）》

- 莫札特（Wolfgang Amadeus Mozart，奧地利）

 《降 e 大調第三十九號交響曲（Symphony No. 39 in E flat major）》
 《g 小調第四十號交響曲（Symphony No.40 in G minor）》
 《C 大調第四十一號交響曲（Symphony No.41 in C major）》

- 貝多芬（Ludwig van Beethoven，德國）：

 《降 e 大調第三號交響曲「英雄」（Symphony No.3 in E flat major）》

 《c 小調第五號交響曲「命運」（Symphony No. 5 in C minor）》
 《F 大調第六號交響曲「田園」（Symphony No.6 in F major）》
 《d 小調第九號交響曲「歡樂頌」（Symphony No. 9 in D minor）》

- 舒伯特（Franz Schubert，奧地利）：

 《b 小調第八號未完成交響曲（Symphony No. 8 in B minor）》

《c 小調第四號交響曲「悲劇」（Symphony No.4 in C minor）》

- 白遼士（Hector Berlioz，法國）

 《幻想交響曲（Symphonie fantastique）》。

- 孟德爾頌（Felix Mendelssohn，德國）

 《A 大調第四號義大利交響曲（Symphony No. 4 in A major）》。

- 舒曼（Robert Schumann，德國）：

 《降 B 大調第一號交響曲「春天」（Symphony No.1 in B flat Major）》

 《降 E 大調第三號交響曲「萊茵」（Symphony No. 3 in E flat Major）》。

- 柴可夫斯基（Pyotr Ilyich Tchaikovsky，俄國）

 《b 小調第六號交響曲「悲愴」（Symphony No. 6 in B minor）》。

- 德弗札克（Antonín Dvořák，捷克）

 《e 小調第九號交響曲「新世界」（Symphony No. 9 in E minor）》

世界著名組曲：

- 柴可夫斯基（Pyotr Ilyich Tchaikovsky，俄國）：

 《天鵝湖組曲（Swan Lake Suite）》

 《胡桃鉗組曲（The Nutcracker Suite）》

 《睡美人組曲（The Sleeping Beauty Suite）》

- 史特拉汶斯基（Igor Stravinsky，俄國）：

 《火鳥組曲（The Firebird Suite）》

 《彼得洛希卡組曲（Petrushka Suite）》

- 比才（Georges Bizet，法國）：

 《卡門組曲（Carmen Suite）》

 《阿萊城姑娘組曲（L'Arlésienne Suite）》。

- 拉威爾（Maurice Ravel，法國）：

《鵝媽媽組曲（Ma mère l'Oye Suite）》
《達芙妮與克羅埃組曲（Daphnis et Chloé Suite）》。

- 格羅菲（Ferde Grofe，美國）
 《大峽谷組曲（Grand Canyon Suite）》

- 葛利格（Edvard Grieg，挪威）
 《皮爾金組曲（Peer Gynt Suite）》。

- 穆索斯基（Modest Mussorgsky，俄國）：
 《展覽會之畫組曲（Pictures at an Exhibition Suite）》

世界著名小夜曲：

- 海頓（Joseph Haydn，奧地利）：
 《小夜曲（Serenade）》，約作於一七六二年。

- 舒伯特（Franz Schubert，奧地利）
 《小夜曲（Serenade）》，作於一八二八年八月。

- 古諾（Charles Gounod，法國）
 《小夜曲（Serenade）》，作於一八五五年。

- 德弗札克（Antonín Dvořák，捷克）
 《E 大調弦樂小夜曲（String Serenade in E Major）》，作於一八七五年。

- 德里戈（R. Drigo，義大利）
 《小夜曲（Serenade）》，又名《愛之夜曲（Love Serenade）》，作於一九〇〇年。

- 皮爾納（Gabriel Pierne，法國）：
 《小夜曲（Serenade）》，作於一八九四年。

- 德爾德拉（Frantisek Drdla，捷克）：
 《小夜曲（Serenade）》，作於一九〇一年。

- 托斯利（Enrico Tosell，義大利）：

《小夜曲（Serenade）》，又名《歎息小夜曲（Serenata Rimpianto）》，作於一八九三～一九〇三年間。

- 布拉嘉（Gaetano Braga，義大利）：

 《天使小夜曲（Angel's Serenade）》。

- 莫札特（Wolfgang Amadeus Mozart，奧地利）：

 《弦樂小夜曲（Serenade for Serenade），作於一七八七年。

- 柴可夫斯基（Pyotr Ilyich Tchaikovsky，俄國）：

 《弦樂小夜曲（Serenade for Serenade）》，作於一八八〇年。

- 蘇克（Josef Suk，捷克）：

 《弦樂小夜曲（Serenade for Strings）》，作於一八九二年。

- 夏米娜（Cécile Chaminade，法國）：

 《西班牙小夜曲（Serenade espagnole）》。

- 龐塞（Edvard Grieg，墨西哥）：

 《墨西哥小夜曲（Mexican Serenade）》，又名《小星星（Estrellita）》，作於一九一二年。

世界著名搖籃曲：

- 蕭邦（Frédéric Chopin，波蘭）：

 《搖籃曲（Berceuse）》，作於一八四三年。

- 布拉姆斯（Johannes Brahms，德國）：

 《搖籃曲（Berceuse）》，作於一八六八年。

- 葛利格（Edvard Grieg，挪威）：

 《搖籃曲（Berceuse）》，作於一八八三年。

- 佛瑞（Gabriel Faure，法國）：

 《搖籃曲（Berceuse）》，作於一八八〇年。

世界著名序曲：

- 羅西尼（Gioachino Rossini，義大利）：

《塞維亞的理髮師（The Barber of Seville Overture）》

《賽密拉米德序曲（Semiramide Overture）》。

- 布拉姆斯（Johannes Brahms，德國）：

《學院慶典序（Academic Festival Overture）》

《悲劇序曲（Tragic Overture）》。

- 柴可夫斯基（Pyotr Ilyich Tchaikovsky，俄國）：

《一八一二序曲（1812 Overture）》

《羅密歐與茱麗葉幻想序曲（Romeo and Juliet, Fantasy-Overture）》。

- 莫札特（Wolfgang Amadeus Mozart，奧地利）：

《費加洛的婚禮 Overture》。

- 羅西尼（Gioachino Rossini，義大利）：

《威廉泰爾序曲（William Tell Overture）》。

- 貝多芬（Ludwig van Beethoven，德國）：

《費德里奧序曲（Fidelio Overture）》。

- 史麥塔納（Bedřich Smetana，捷克）：

《被出賣的新嫁娘（The Bartered Bride Overture）》。

- 蘇佩（Franz von Suppé，奧地利）：

《輕騎兵序曲（Leichte Kavallerie Overture）》。

- 孟德爾頌（Felix Mendelssohn，德國）：

《芬格爾洞序曲（Fingal's Cave Overture》（又名《赫布里底島》）。

- 白遼士（Hector Berlioz，法國）：

《羅馬狂歡節序曲（Le Carnaval Romain Overture》。

- 葛令卡（Mikhail Glinka，俄國）：

《魯斯蘭與柳德米拉序曲（Ruslan and Lyudmila Overture》。

- 比才（Georges Bizet，法國）：

《卡門序曲（Carmen Overture）》。

世界著名圓舞曲：

- 布拉姆斯（Johannes Brahms，德國）：

 《圓舞曲（Waltz）》，作於一八六五年。

- 葛利格（Edvard Grieg，挪威）：

 《圓舞曲（Waltz）》，作於一八六七年。

- 龐塞（Edvard Grieg，墨西哥）：

 《圓舞曲（Waltz）》，作於一九二八～一九三三年間。

- 小約翰·史特勞斯（Johann Strauss II，奧地利）：

 《藍色多瑙河（The Blue Danube Waltz）》，作於一八六七年

 《噢，可愛的五月圓舞曲（Oh Lovely May Waltz）》，作於一八七七年。

- 羅薩斯（Juventino Rosas，墨西哥）：

 《乘風破浪圓舞曲（Over the Waves Waltz）》，作於一八九一年。

- 李斯特（Franz Liszt，匈牙利）：

 《梅菲斯特圓舞曲（Mephist Waltz）》，作於一八六〇年。

- 古諾（Charles Gounod，法國）：

 《浮士德圓舞曲（Faust Waltz）》，作於一八五九年。

- 華德菲爾（Émile Waldteufel，法國）：

 《溜冰圓舞曲（Les Patineurs Waltz）》，作於一八八二年。

- 蕭邦（Frédéric Chopin，波蘭）：

 《小狗圓舞曲（Minute Waltz）》，作於一八四六～一八四七年間

 《告別圓舞曲（The Farewell Waltz）》，作於一八三五年。

- 西貝流士（Jean Sibelius，芬蘭）：

 《悲傷圓舞曲（Triste Waltz）》，作於一九〇三年。

- 約瑟夫·史特勞斯（Josef Strauss，奧地利）：

《奧地利的村燕圓舞曲（Village Swallows from Austria Waltz）》，
作於一八四六年《我的個性是充滿愛與歡樂圓舞曲（My Character is
Love and Joy Waltz）》，作於一八六九年。

- 萊哈爾（Franz Lehár，匈牙利）：

 《盧森堡伯爵圓舞曲（The Count of Luxembourg Waltz）》，作於
 一九〇九年。

- 德里戈（R. Drigo 義大利）：

 《火花圓舞曲（Waltz Of The Flowers）》，作於一九〇〇年。

世界著名音樂家

音樂家，就是專注於音樂領域中的藝術家，包括全世界創作音樂的人和演奏音樂的人。唱歌的人也是音樂家，但他們有其特別的名字——歌唱家。

在音樂家當中，有一個特殊類別，他們不創作也不演奏音樂，而是負責指揮交響樂團，稱為指揮家。好的指揮家有特殊的魅力，他們帶領樂團演出，往往是樂團中最耀眼的角色。

一個音樂家常常有多重的身分，他可能專注在音樂的某個領域，如作曲，且同時兼顧演奏。

鋼琴詩人蕭邦：波蘭作曲家蕭邦（一八一〇～一八四九年），生於教師家庭，六歲開始學鋼琴，八歲時在華沙公演鋼琴協奏曲。十歲時，開始學習作曲。從十八歲起，他先後在柏林、維也納、慕尼黑、巴黎等地舉行音樂會。二十歲時，他離開波蘭，流亡國外，最後病逝於巴黎。

蕭邦的創作主要包括練習曲、前奏曲、馬厝卡舞曲、波蘭舞曲、夜曲、詼諧曲、奏鳴曲、敘事曲等多種形式在內的鋼琴作品。這些作品都具有獨創性、民族性，新穎鮮明，極大豐富了歐洲浪漫樂派的音樂典籍。

蕭邦的創作充滿熾熱的愛國主義情緒。當他客居國外，聽到華沙起義失敗的消息，當即寫下《革命練習曲（Revolutionary Étude）》，用以寄託對祖國的情感。他的音樂常將對祖國自然景物和民間風俗的描繪結合，具有鮮明的民族風格。蕭邦的鋼琴音樂旋律悠長細緻，節奏極具伸縮性，和聲的音響清澈透明，顯示出抒情性詩意。蕭邦的藝

術實踐使鋼琴藝術發展到一個新的高度。

指揮之王李斯特：李斯特（一八一一～一八八六年），匈牙利作曲家、鋼琴家、指揮家，生於業餘音樂之庭。其童年在匈牙利的吉普賽人熱情奔放的歌舞藝術薰陶中度過。他六歲開始學鋼琴，十二歲赴維也納深造，之後在多國演出。一八七五年，他創立了布達佩斯音樂學院，並擔任首任院長。

李斯特是奠定現代鋼琴表演藝術風格的重要鋼琴家。他將自己的全部思想情感都寄託在鋼琴上，使鋼琴成為表現力非常豐富的「萬能樂器」。在其練琴生涯中，形成獨特的演奏技巧，如「李斯特八度」（八度半音交錯快速上行下行）等，技藝爐火純青。在演奏方法上，他以手指運動為基礎，進一步把腕、臂、肩及整個上身的力量按音樂表現的需求系統協調，使鋼琴演奏從音量小、音色單一的室內風格，發展成現代大舞台的演奏風格。

李斯特以其絢麗的技巧，拓展了鋼琴的表現力，並贏得「鋼琴之王」的美譽。李斯特堅持交響樂音樂思維中的標題性原則，首創「交響詩」的音樂形式。這種結構自由、富於文學性的單樂章音樂形式，體現出歐洲浪漫主義音樂中各種藝術結合的思維。

李斯特的代表作品有《浮士德交響曲（Faust Symphony）》、《但丁交響曲（Dante Symphony）》、《塔索（Tasso，交響詩）》、《前奏曲》（交響詩）、鋼琴協奏曲及二十首匈牙利狂想曲。

小知識

《浮士德交響曲》

　　李斯特讀了歌德的詩劇《浮士德》後，在一八五七年寫成這部以合唱結束的《浮士德交響曲（Faust Symphony）》，並於同年十二月五日初演。

　　全曲分三個樂章，猶如三幅大型肖像音畫，均以詩劇《浮士德》中的人物作為標題。

　　第一樂章：浮士德，奏鳴曲式。其中用了五個表現浮士德性格特點的主題。第一個主題以增三和弦為基礎，表現了想解開神祕世界之謎的浮士德的形象；第二個主題由雙簧管呈現，以表現浮士德的愛情、激情和孤獨感，表現對宏偉崇高事物的憧憬。樂曲轉快後出現三個主題，分別表現浮士德的鬥爭、苦惱和英雄氣概。

　　第二樂章：瑪格麗特。市民出身的少女瑪格麗特純真可愛，浮士德返老還童後與之戀愛，結果引發悲劇。用三部曲式構成的本樂章中，雙簧管奏出的柔美主題表現出瑪格麗特的天真爛漫、心地善良。前樂章中有些浮士德的主題也出現在這裡，以表現他們相愛的種種場面。結尾時氣氛幽靜，浮士德沉醉在幸福的意境中。

　　第三樂章：梅菲斯托費勒斯。他是詩劇《浮士德》中的魔鬼，他企圖以愛情、歡樂和權力收買浮士德的靈魂，但終告失敗。快速的音樂用戲謔手法表現出梅菲斯托費勒斯否定一切的形象。在這裡，只有第二樂章表現瑪格麗特的主題仍以原來的面貌再現，其他主題都改變了面貌，成為富於戲劇性和有明顯詼諧特點的音樂。

　　樂曲步步高漲後，強有力地結束。合唱部分，在高潮段落後用長

號莊嚴吹出合唱主題的音調，然後在管風琴的持續音和弦樂震音襯托下，由男聲合唱演唱詩劇《浮士德》第二部末「神祕的合唱」的詩句。接著男高音獨唱，並出現瑪格麗特的主題。最後，源於浮士德第二個主題的音樂從低聲區響起，步步高漲後結束。

　　交響樂之父海頓：海頓（一七三二～一八〇九年），奧地利著名作曲家，維也納古典樂派代表人物之一。海頓出身在一個貧苦家庭，由於父母愛好音樂，從小就接觸了奧地利民間音樂。他曾在教堂的唱詩班中充任童聲女高音歌手，接受了傳統音樂教育。三十四歲起，海頓擔任匈牙利埃斯特哈齊公爵的宮廷樂師，長達二十八年。

　　海頓一生探索，使奏鳴曲和交響曲的形式最終確立，使四重奏的形式確立並成熟，也使古典樂派嚴整勻稱、完美的形式特點充分展示。

　　海頓生平共寫有一百零四部交響樂、八十四首弦樂四重奏、一百多首各類三重奏、五十首各種獨奏樂器的協奏曲、五十二首鋼琴奏鳴曲、二十三部歌劇及四部神劇。豐碩的創作成果使他無愧於「交響樂之父」的稱號。

　　海頓的代表作品有《告別交響曲》、《驚愕交響曲》、《時鐘交響曲》及神劇《四季（The Seasons）》、《創世紀（The Creation）》等。

小知識

海頓的《G 大調第九十四交響曲「驚愕」》

　　海頓的《G 大調第九十四交響曲「驚愕」》，作於一七九一年。其曲名源於第二樂章突然出現全合奏與定音鼓的強奏，英國用感情名詞「驚愕」，德國則稱為擊鼓。

第一樂章：G 大調，序奏是如歌的慢板，由弦樂回答木管以三度平行的問句開始，低音弦反覆應答動機，小提琴則上行半音階增加緊張度。主部是活潑的快板，奏鳴曲式。第一主題是由兩個動機構成的極單純樂句，第二主題以四小節沒有旋律的切分節奏音型始，再從這個節奏音型中除去切分因素，在其上方由第一小提琴及長笛表現音形音型。發展部的發展以第一主題動機為重心，以 D 大調呈現主題旋律後，巧妙完成轉調，並有強烈的和聲變化。再轉入 b 小調，進入主題再現。終結部龐大，充分顯示了海頓的架構才能。

第二樂章：行板，C 大調，單純 C 大調旋律，八小節各重複兩次，第二次重複後，主和弦突然以主體管弦樂強奏出現。接著是它的四個變奏，最後再接十二小節強奏尾聲。其第三變奏以十六分音符的旋律開始，後半有長笛與雙簧管隔六度的優美助奏。這個樂章的中間插入小調部分，使全樂章構成三段體。

第三樂章：小步舞曲，很快的快板，G 大調，小步舞曲部分以二段體構成，後半部的技巧出神入化。一面重複單純的動機，一面呈現由屬調開始而回到同調並經過巧妙對比的和聲。中段由八小節與十九小節二段體構成。

第四樂章：終曲，很快的快板，G 大調，奏鳴曲式。第一主題以二段體構成，主題節奏輕快，同樣由兩部分構成。第二主題也是兩部分，在輕快節奏下，十二小節的旋律加十三小節小結尾。發展部以 C 音齊奏回復為原調，第一主題發展後以 b 小調結束，又回復 G 大調，第一主題再現時變成 g 小調。

圓舞曲之王小約翰·史特勞斯：小約翰·史特勞斯（一八二五～一八九九年），奧地利著名作曲家，出生在維也納一個音樂家庭，與

其父同名。以其作品《藍色多瑙河》、《維也納森林的故事（Tales from the Vienna Woods）》、《春之聲圓舞曲（Voices of Spring）》、《皇帝圓舞曲（Emperor Waltz）》等一百二十多首圓舞曲著稱於世。

一八七〇年起，他寫了《蝙蝠（The Bat）》、《羅馬狂歡節》、《阿里巴巴與四十大盜（Indigo and the Forty Thieves）》、《吉普賽男爵（The Gypsy Baron）》等十六部輕歌劇，其作品反映了資產階級在文化意識上對封建桎梏的擺脫。

小約翰·史特勞斯所作的圓舞曲旋律優美，富麗典雅，人稱「圓舞曲之王」。

樂聖貝多芬：貝多芬（一七七〇～一八二七年），德國著名作曲家，維也納古典樂派的代表人物之一。他出身在波恩一個平民家庭，一七九二年定居維也納，靠教學、演出和創作為生。他早年受啟蒙運動和法國資產階級革命思想的影響，性格倔強不屈，敢於藐視名門貴族。他從不出賣自己的獨立人格，要求與貴族平等交往。當他發現自己總是與現實格格不入，當戀愛悲劇襲來，耳聾難再復聰的命運降臨時，對藝術和生活的熱愛，拯救了他瀕於崩潰的精神世界，使他對痛苦的感受變成無畏的英雄力量，產生了「扼住命運咽喉」的反抗精神。精神上的轉變，推動貝多芬的創作進入成熟期。

貝多芬最擅長的創作領域是交響曲，他的音樂充滿深刻的哲理，「透過抗爭達到勝利」，是貝多芬創作的基本邏輯。沿著該邏輯，他的英雄交響曲突破了海頓、莫札特穩煉的古典趣味，形成了獨特的創作風格。

貝多芬的主要作品有：交響曲九部（其中以《第三號英雄交響曲》、《第五號命運交響曲》、《第六號田園交響曲》、《第九號歡樂頌》

最著名），序曲《費德里奧》、《艾格蒙》，鋼琴奏鳴曲三十二首（以《第八號悲愴奏鳴曲（Piano Sonata No. 8）》、《第十四號月光奏鳴曲（Piano Sonata No. 14）》、《第二十三號熱情奏鳴曲（Piano Sonata No. 23）》最為著名）、鋼琴協奏曲五部、小提琴協奏曲一部、弦樂四重奏十六部和莊嚴彌撒等。

貝多芬的創作充分映射出法國大革命時期「自由、平等、博愛」的時代精神，具有承古典主義之先，啟浪漫主義之後的重要作用。他將交響樂的結構原則及旋律、節奏、和聲、力度、配器等多種表現手法大力革新，對交響樂的發展，其貢獻無人替代。

歐洲音樂之父巴哈：巴哈（一六八五～一七五○年），德國偉大的古典作曲家之一。他出生在艾森納赫市一個音樂世家，一生多在宮廷和教堂供職，曾任威瑪公爵的風琴師、樂隊首席，柯騰王子宮廷的教堂樂師、樂長，以及湯瑪斯教堂的風琴師、唱詩班首席、樂長。

巴哈創作的許多作品透過悲劇性宗教題材，映射出對德國三十年戰爭後的黑暗、困苦的社會現實的感受以及其倔強、傲岸的性格。他的相關世俗生活的作品，充滿歡快的情趣。如大型聲樂套曲《b 小調彌撒曲（Mass in B minor）》、《布蘭登堡協奏曲（Brandenburg Concertos）》、《十二平均律鋼琴曲集（The Well-Tempered Clavier）》、《d 小調觸技曲與賦格（Toccata and Fugue in D minor）》等，都是他的不朽之作。

巴哈的創作將德國複調音樂傳統、新的和聲手法及樸實渾厚的民間音樂與發達的法國義大利音樂，有機糅合成新的德國音樂。在複調音樂與和聲的發展上，在管風琴和鋼琴的演奏技巧上，以及對十二平均律的提倡和示範性運用等方面，取得了奪目成就。這些成就標誌著

德國民族音樂的開端，對促進德意志統一的民族文化和民族意識，有著積極的歷史作用。

巴哈的音樂在世界各國的現實音樂生活和音樂教育、音樂創作中的巨大影響日趨明顯。其音樂思維的高度邏輯性和哲理性，技巧手法的嚴密和精巧，一直是作曲者學習的榜樣。因此他被尊稱為「歐洲音樂之父」。

音樂神童莫札特：莫札特（一七五六～一七九一年），奧地利著名作曲家，維也納古典樂派的代表人物之一。他出生在薩爾斯堡一個宮廷樂師家庭，很小就嶄露音樂才華。七歲時，他在巴黎舉行了轟動一時的音樂會，獲「神童」美譽。十四歲時，他獲得了只有極少數作曲家才能獲得的波隆那學院院士稱號。十五歲以前，他已出版四部歌劇、十六部交響曲、一首小提琴協奏曲、六首小提琴奏鳴曲和六首鋼琴奏鳴曲。

莫札特以其才華橫溢的樂思，創作了大量膾炙人口的音樂作品，如歌劇《費加洛的婚禮》、《唐璜（Don Juan）》、《魔笛（The Magic Flute）》，以及《第三十五號交響曲》、《第三十九號交響曲》、《第四十號交響曲》、《第四十一號交響曲》和大量的鋼琴奏鳴曲、室內樂、獨唱、合唱作品等。

莫札特的音樂體現出資產階級上升時期的時代精神——堅定、樂觀、勇於奮鬥，並蘊含深刻的人道主義情感。他寫的旋律質樸甜美，充滿青春朝氣。他的器樂作品注意突出美妙的旋律，並注意樂章間音樂性質的對比，對交響樂的戲劇性發展做出了貢獻。

小知識

《土耳其進行曲》

在莫札特的鋼琴奏鳴曲中，以《土耳其進行曲（Piano Sonata No. 11）》最著名，雖然名為奏鳴曲，但它並不具有正規的樂章結構。如第一樂章屬於優雅行板的主題與變奏，第二樂章屬於附有中間部的小步舞曲等，在終樂章的小快板裡，明記有「土耳其風」記號，明顯具有當時盛行的東方風味。

第一樂章：A 大調，6/8 拍，主題與變奏曲。優雅的行板的主題，由前半段若干小節，後半段十小節的量段而成，並依慣例加以反覆，非常優美，清晰反映了這一新時期的曲式概貌。主題及變奏精巧細緻，優雅活潑。

第二樂章：小步舞曲，A 大調，3/4 拍，規模相當大，且附有中間部的小步舞曲。以強有力的齊奏為開始的小步舞曲，主部共有四十八小節之長。中間部左手與右手相交替，中央又插入齊奏的強奏部分，技巧華麗而艱深。

第三樂章：土耳其進行曲，a 小調，2/4 拍子，具有法國風迴旋曲。首先是主題以 a 小調出現，整部作品中以這個主題最膾炙人口。

這一異國情調十足的樂章，在極為華麗和熱烈的氣氛中結束。本奏鳴曲的第三樂章最著名，經常被單獨演奏，並被改編為管弦樂曲和輕音樂。

浪漫的舒曼：羅伯特·舒曼（一八一〇～一八五六年），德國著名作曲家、音樂評論家。他出生於德國茨維考城書商家庭，從小喜愛音樂和文學。因家庭偏見，他年輕時在大學學習法律，只能業餘學習音

樂。當他透過曲折的鬥爭而能夠專攻音樂時，因急於求成，借機械裝置鍛鍊鋼琴指法，使手指受傷，失去成為鋼琴演奏家的可能。

舒曼生性敏感，有民主主義思想。一八三四年，他創辦了《新音樂雜誌（New Journal of Music）》，對改變當時陳腐的音樂空氣，促進浪漫藝術的發展，有重要的作用。他關心和支持尚未為人所知的音樂家，如蕭邦、白遼士、李斯特、布拉姆斯、華格納等。一八三八年，由於維也納反動當局發現了他介紹舒伯特的《C 大調第九號交響曲（Symphony No. 9 in C major）》，迫使他無法工作，他遂於一八三九年回到萊比錫。一八四〇年，與當時有名的鋼琴家克拉拉結婚，一八四三年在萊比錫音樂學院任教，一八五六年因患精神病逝世。

舒曼的代表作有鋼琴曲《蝴蝶（Butterflies）》、《狂歡節（Carnaval》、《交響練習曲（The Symphonic Etudes）》、《幻想曲集（Fantasiestücke）》等，促進了浪漫主義音樂風格的發展。

抒情的舒伯特：舒伯特（一七九七～一八二八年），奧地利作曲家，一七九七年一月三十一日生於維也納近郊一個中等市民家庭。童年時代，他從家庭音樂生活中學會了演奏風琴、鋼琴和小提琴，掌握了基本的作曲方法和合唱藝術。一八一八年，舒伯特全心投入音樂創作。他窮困潦倒，三十一歲英年早逝。人們根據他的遺願，把他葬在他所崇拜的貝多芬的墓旁。

舒伯特生活在古典主義和浪漫主義的交接時期，他的交響性風格繼承了古典主義的傳統，但他的藝術歌曲和鋼琴作品完全是浪漫主義。舒伯特在傳統的室內樂中注入了自己的精神，他的室內樂作品是維也納古典主義的最後一批作品。在《即興曲（Impromptus）》和《音樂瞬間（Moments Musicaux）》中，舒伯特使鋼琴演繹出了新的抒情風

格，它們的隨想性、自發性和意料不到的魅力，都成為浪漫主義的要素。舒伯特最廣為流傳的是他的六百多首歌曲，這些歌曲都是從詩的內心情感中直接產生，無人能超越他那洋溢的才華和清新的情感。

舒伯特留下了大量的音樂財富，尤以歌曲著稱，被稱為「歌曲之王」，總共寫下十四部歌劇、九部交響曲、一百多首合唱曲、五百六十七首歌曲等近千部作品。其中最著名的有《未完成交響曲》、《C 大調交響曲》、《死與少女四重奏（String Quartets Rosamunde Death and the Maiden Quartet in G major）》、《A 大調五重奏「鱒魚」（Trout Quintet）》、聲樂套曲《美麗的磨坊女（Die schöne Müllerin）》、《冬之旅（Winter Journey）》、《天鵝之歌（Swan song）》、劇樂《羅莎蒙德（Rosamunde）》等。

布拉姆斯：布拉姆斯（一八三三～一八九七年），德國作曲家，人們把布拉姆斯與巴哈、貝多芬並列為「3B」，儘管這種提法的意義不夠確切，但它說明了布拉姆斯在德國音樂中的地位。

布拉姆斯創作了除歌劇以外一切形式的作品，在交響曲、室內樂、協奏曲和藝術歌曲方面留下了眾多傑作；他沿用貝多芬式的音樂形式創作，同時作品也帶有浪漫主義風韻；常用無標題音樂形式，提倡音樂中的形式美，反對內容至上的原則，避免標題音樂形式。

布拉姆斯重視奧地利民歌，曾作九十餘首改編曲；所作形式繁多的重奏曲，提高了室內樂的地位。他還作有兩百餘首歌曲、一批鋼琴小品與主題變奏曲、協奏曲，其中以《D 大調小提琴協奏曲（The Violin Concerto in D major）》最著名。他的四部交響曲有很深的音樂造詣，但晦澀難懂，其中《第一號》和《第四號》最有名，他的《第五號匈牙利舞曲》是雅俗共賞的作品。

柴可夫斯基：柴可夫斯基（一八四〇～一八九三年），偉大的俄羅斯浪漫樂派作曲家，是俄羅斯民族樂派的代表人物。

柴可夫斯基幾乎是全世界最受歡迎的「古典」作曲家，作品中流淌出的情感時而熱情奔放，時而細膩婉轉。他的音樂具有強烈的感染力，充滿激情，樂章抒情華麗，並帶有強烈的管弦樂風格。這些都反映了作曲家極端情緒化、憂鬱敏感的性格特徵——會突然萎靡不振，又會在突然之間充滿樂觀。

他有很多都是極其優秀的世界名曲，如歌劇《葉甫蓋尼·奧涅金（Eugene Onegin）》、《黑桃皇后（The Queen of Spades）》等，芭蕾舞劇《天鵝湖》、《胡桃鉗》、《睡美人》和交響曲《第四交響曲》、《第五交響曲》、《悲愴（第六）交響曲》、《降 b 小調第一鋼琴協奏曲（Piano Concerto No. 1 in B-flat minor）》、《D 大調小提琴協奏曲》，以及交響詩《羅密歐與茱麗葉》，音樂會序曲《1812 序曲》等等。

小知識

布拉姆斯的《e 小調第四交響曲》

《e 小調第四交響曲（Symphony No. 4 in E minor）》，共四個樂章，作於一八八四～一八八五年，時年布拉姆斯已五十二歲。當時他對希臘悲劇極感興趣，這首作品有一種古歌氣息。一八八五年十二月二十五日，由布拉姆斯指揮首演。

第一樂章：從容的快板，e 小調，奏鳴曲式。以三度進行為主的第一主題，是寂寞和豪邁的交織；第二主題呈抒情性，是這首作品中最美的旋律。在發展部中，歎息、寂寞、憧憬、撫慰，各種情緒因素

有機交織。再現部後持續有很長的結尾，像要作最後努力而擺脫憂鬱，但最終以憂鬱告終。

第二樂章：中庸的行板，E 大調，有序奏導引的奏鳴曲式，無發展部。這一樂章以古老的弗里吉亞調式音階（Phrygian）為基礎，彌漫一種古舊荒寂的氣息，蕩漾著恬美，同時有一種不安和騷動，這種氛圍的靜和湧動的對比非常精緻。

第三樂章：戲謔般的快板，C 大調。快速樂章第一主題執拗且又充滿歡愉，其中又隱含躁動不安和嬉笑諧謔，其變奏趨向熱情激烈，平靜後有慰藉味的 G 大調第二主題呈現，接著像沉湎於第一樂章的回想中，等待第一主題再度興風作浪。發展部只是突出第一主題的種種不同處理方式，始終洋溢著輕快喜悅。

第四樂章：熱情而有力的快板，e 小調。選用夏康舞曲（選自巴哈第 150 號神劇《主啊！我的心仰望祢（For Thee, O Lord, I long）》），以這首夏康三十二段變奏，形成四個變奏段，其變奏出神入化，技巧調性的變化越來越豐富，充分展現莊嚴而又高潔的美，幻化無窮後，最終以一抹孤寂清冷收尾。

藝術，有意思
從古典樂到流行曲，從文藝復興到現代藝術，提昇文青力的必備手冊

美術世界

什麼是美術

　　美術，是指運用一定的物質材料，透過構圖、透視、用光等藝術手法，在一定的空間中塑造直接可視的平面形象或立體形象的藝術。它是一種反映社會生活和表達藝術家思想與情感的藝術形式。

　　世界上的美術作品按材料和製作方法，可分為繪畫、雕塑、工藝美術、建築藝術、設計、書法、工業設計、裝飾藝術等幾個種類，它們還可從不同角度進一步細分。如書法，可分為篆書、隸書、草書、行書、楷書等，其中每個小類還可再細分，如篆書，它還包括商代甲骨文、周代金文、戰國篆書和秦代小篆。狹義分類一般只包括繪畫、雕塑、建築、工藝美術等。

　　按用途，美術可分為純美術和工藝美術（Crafts）兩大系統。純美術主要指滿足精神娛樂和欣賞的需求，以審美為目的的繪畫、書法、雕塑、篆刻，有時還包括音樂和詩歌。這些美術凝結著社會文化意識和審美意識，有時亦稱為文藝美術。工藝美術一般可分為實用美術、特殊工藝品兩大類，它們主要包括建築、園林、工藝美術、工業設計。這些美術具有一定功能，能滿足人們在各方面的物質需求。這種劃分並不絕對，如編織工藝品、玩具、絹花等，它們介於實用與純欣賞之間。

繪畫藝術

繪畫是一種在二維平面上，以手工方式臨摹自然的藝術，在中世紀的歐洲，常把繪畫稱作「猴子的藝術」，因為如同猴子喜歡模仿人類活動一樣，繪畫是模仿場景。

繪畫是用色彩、線條在平面上描繪形象的美術。它運用刷、筆、手指、刀等各種可利用工具，透過拓印、腐蝕、揮灑、塗抹等各種繪製手法，將黑墨、顏料等材料移置在木板、皮革、紙張、紡織品、器皿、牆壁或岩石等平面上，利用色彩、透視、線條、明暗、點、線、面等造型因素，將圖構成具有一定形體、質感、靜止和平面的視覺形象。

繪畫源於原始社會，是現實生活的概括和藝術再現，融入作者的理念和情緒，以感染觀眾。

繪畫種類：繪畫作品按畫面形式來分，有單幅畫、組畫、連環畫、插畫、細密畫（Persian miniature）、架上畫、卷軸畫、鑲嵌畫、玻璃彩畫等。

按材料技巧來分，有素描、中國畫、油畫、水彩畫、鉛畫、壁畫、岩畫、布貼畫、樹葉貼畫、拓印畫、鉛筆畫和鉛筆淡彩畫等。

按繪畫所反映的內容、題材來分，有肖像畫（以人物為主，描繪具體人物的肖像畫稱肖像畫）、動物畫（以動物為主）、風俗畫（以社會風貌、生活為題材，如宋代張擇端的《清明上河圖》、海牙畫派（Hague School）中表現漁民生活的風俗畫）、漫畫（用誇張、變形等手法達到諷刺、幽默等目的）、軍事畫（反映戰爭事件及軍事活動）、宗教畫（以宗教教義以及故事為題材）、年畫（在中國專為春節驚慶活動繪製）。

　　按題材劃分，除肖像畫外，西方包括室內畫、動物畫、靜物畫、風景畫；中國分山水畫、花鳥畫。

　　以上分類只是相對的，事實上，一幅畫往往可以分屬幾個不同種類。

　　色彩豐富的油畫（Oil painting）：油畫是西洋畫的主要畫種，源於歐洲。它用透明植物油調和顏色，在製底的木板、布、紙和牆壁上作畫。十二世紀前，油畫前身稱蛋彩畫（Tempera）；十五世紀後，人們用亞麻油、核桃油作調筆劑溶解顏料，使描繪時運筆流暢，顏料在畫面上乾燥時間適中；易於多次覆蓋及修改，形成豐富的色彩層和光澤度；乾透後，顏料附著力強，不易剝落褪色，奠定了近現代油畫的基礎。十八～十九世紀，油畫逐漸在英、法、美、俄等國發展，成為一種極普遍、流行的世界性畫種。

　　油畫的主要材料和工具有顏料、畫筆、刮刀、畫布、上光油、調色油、內框、外框等。其技法有透明覆色法、不透明覆色法和直接著色法三種。油畫是一種無聲的藝術語言，它包括色彩、明暗、線條、肌理、筆觸、質感、光感、空間、構圖等多項造型因素。油畫色彩豐富，能較充分表現物體的複雜色層和宏偉的場面，能準確表現人物形象，顏料遮蓋力強，便於修改，描繪自由；油質乾後堅實耐久，不易黴變，便於長時間保存。

　　油畫可分為古典和現代兩大流派，古典派以寫實為主，色彩單純；現代派則崇尚抽象、變形，色彩刺激響亮。

　　精煉概括版畫（Printmaking）：版畫是造型藝術之一，是用刀、筆或化學藥品在木版、石版、麻膠版、鋅版、銅版等各種材料製成的版面上刻畫，塗以油墨或顏色，再將其拓印出來的繪畫作品。版畫經

歷了複製、創作兩個發展階段。早期版畫的刻、繪、印分工，刻工只按畫者的畫稿刻版，稱複製版畫。後來版畫發展成獨立畫種，畫家自畫自刻自印，充分發揮畫家的藝術創作才能，稱創作版畫。版畫種類極多，根據版面性質及使用材料不同，可分凸版（木刻、麻膠版畫）、凹版（銅版、鋅版畫）、平版（石版畫）、綜合版畫、孔版畫（絲網版畫）等。由於製作版畫工具材料的特殊性，版畫精煉、概括、塑造形象鮮明強烈。

木刻是版畫的最早形式。是用刀在木板上刻畫，再用紙拓印的一種繪畫方式。它以刀代筆，刻刀分三角刀、平口刀、圓口刀和斜口刀，能充分發揮刀、木特性所能達到的藝術效果。木刻版畫的印刷有油印和浮水印兩種。油印以使用油性油墨為主，浮水印則用水性顏料印刷。

還有一種形式的版畫稱獨幅版畫。是用油畫顏料或油墨在玻璃版、石版等平滑的底版上作畫，在顏料未乾時，將其放在印刷機上印刷，受滾筒的壓力後，底版上的畫隨即複印在紙上。由於這種版畫每次只能印一張，因此稱獨幅版畫。

輕快明麗的水彩畫（Watercolor）：水彩畫是用水調和顏料繪製成的畫。水彩畫約產生於十五世紀末的歐洲。十八世紀後，在英國形成獨立畫種。水彩畫的顏料是用膠水調製成的透明狀顏料，分乾塊狀和錫管裝兩種。水彩畫紙質要求結實，吸水性適中。水彩畫的製作主要靠調色，調色時用水溶化顏料以供使用。用筆時透過控制水分的多少，表現出不同的色調濃淡及透明程度的強弱。水彩畫筆用狼毫和羊毫製成，有扁、圓兩種類型，有大、小型號之別。此外，還有輔助工具調色盒、畫板、筆洗、鉛筆等。水彩畫有乾畫法、濕畫法、浸接法、點彩法、渲染法、洗滌法等畫法。

水彩畫利用白紙自然的底，和顏料的掩映滲融作用，借助水表現色調濃淡和透明度，從而達到透明、輕快、明麗、滋潤、融和、淋漓等特有的藝術效果。水彩畫最擅長表現雨霧天，乾濕畫法並用，可使畫面更豐富多彩。

質樸自然的拓印畫：在凸凹不平的材料上（如樹葉、瓦楞紙、剪紙或自製紙版形象等），蓋一張薄紙，用筆（鉛筆、蠟筆、油畫棒等）不斷磨畫，可以印出薄紙下面凸凹的花紋或紋理。運用這種方法，能借助表面有凸凹不平的花紋的實物，拼擺組合，拓印出質樸自然的形象。

渾厚柔和的水粉畫（Gouache）：水粉畫，是指用水調合粉質顏料，在紙、布、木板及牆壁上繪製的繪畫作品，水粉色具有較強的覆蓋力，它不透明、不黏凝、不滲化，色彩豔麗強烈，既能做大面積塗繪，又能對局部精細刻畫。白粉的調色作用和水分的滲透融化性，能使水粉畫的色彩產生厚薄濃淡的豐富變化。

水粉畫兼有油畫的渾厚和水彩畫的明快，表現力極強。被廣泛應用於宣傳畫、年畫、裝飾畫、廣告設計、舞台設計、工藝美術圖案設計等。

水粉畫有乾畫法、濕畫法兩種技法。乾畫法用水少，透過色彩疊加表現出豐富的色彩層次、物象的質感及立體感；濕畫法用水較多，色彩較薄，趁濕作畫，能取得細膩、柔和的繪畫肌理。作畫時，兩種畫法通常交替使用。但水粉畫顏料缺乏光澤，經不起日曬，易褪色；水、粉的運用不好掌握；多次修改容易使色調灰、暗、髒。

嫵娜多姿的壁畫（Mural）：壁畫，是裝飾牆面的畫，在天然或人工牆面上（建築物牆壁或天花板上）描繪的圖畫。壁畫種類有粗底

壁畫、裝貼壁畫、乾壁畫、濕壁畫、蛋彩畫、石窟壁畫、寺院壁畫及宮廷壁畫等。

　　壁畫是最古老的一種繪畫形式，現存史前文明遺跡中，就有很多洞窟壁畫和摩崖壁畫。義大利文藝復興，是人類壁畫史上空前繁榮的時期。現代壁畫的繪製，要求大面積的裝飾效果，壁畫設計要適應整個建築物布局，色彩要協調安定，建築物的實用性與繪畫感染力達到和諧統一。現在壁畫突破了繪畫的界限，和雕刻、建築、工藝及現代工業技巧結合，成為美化城市、美化環境的藝術形式。

　　傳神達意的肖像畫（Portrait）：肖像畫，描繪人物形象的繪畫。主要是頭像，也包括胸像、全身像及畫家自畫像等。

　　肖像畫不僅要刻畫人物形象，還要表現人物的性格特徵，所以優秀的肖像畫作品「形神兼似」，能表達出人物的「性情言笑之姿」。

　　中國自唐後，歷朝都有傳世肖像名作面世，如初唐閻立本的《歷代帝王圖卷》、王代的《韓熙載夜宴圖》。在歐州肖像畫盛於文藝復興，如義大利畫家達文西的肖像作品《蒙娜麗莎》。

　　賞心悅目的風景畫（Landscape painting）：以風景為題材、以描寫室外自然景物為內容的繪畫。其描繪對象廣泛，可分海景畫、雪景畫、夜景畫、街景畫等。有時，風景畫中會畫一些人物和動物作為點綴。

　　風景畫源於十四世紀前半葉，起初只是作為肖像畫背景，後來逐步發展為獨立畫種。十七世紀，荷蘭出現了以范勒伊斯達爾（Jacob Isaakszoon van Ruisdael）、霍貝瑪（Meindert Hobbema）和維梅爾為主的「荷蘭風景小畫派」，使風景畫在藝術上得以成熟完善。

　　十九世紀後，法國出現巴比松畫派（Barbizon school）和印象派

（Impressionism），使風景畫成為繪畫的重要種類。風景畫在日俄發展也很快，列維坦（Isaac Levitan）、普希金均是風景畫大師。

到了二十世紀，風景畫傳入中國，吳冠中的風景畫將油畫和中國畫融為一體，有強烈的民族風格。

作風景畫時，要掌握好透視關係，要突出近景、中景、模糊遠景，使畫面產生深遠的空間感，使景物顯現體積及厚度。好的風景畫會表現出人的理念和情緒，如列維坦的風景畫，它深刻揭示了當時壓抑的社會情緒，因此將他的畫稱為歷史風景畫。

頗見功力的靜物畫（Still life）：靜物畫，以表現現實生活中無生命的小型靜止對象為內容的繪畫。通常以油畫、水彩、水粉和素描作為描繪手法，始於十七世紀的荷蘭。

靜物畫多取材於日常生活中的食品、炊具、餐具、水果、花卉、書籍、動物標本、頭骨、樂器等。十八世紀，法國畫家夏丹（Jean-Baptiste-Siméon Chardin）將靜物畫發展到一個高峰。他將題材範圍拓展到以往不常被人描繪的樸實、簡單的廚房用具及食物上，將普通對象變成極富美感的事物。後來，印象派畫家塞尚創造了靜物畫的新形式，追求繪畫的形式感，注重造型上的結構和色彩的堅實感。創作靜物畫時，要根據各種物體的形狀、質地、色彩冷暖、明暗對比預先安排，使其相互關係、富有變化、協調統一。

驚心動魄的戰爭畫（War Paintings）：戰爭畫又叫軍事畫，泛指表現戰爭事件、軍事生活及與此有關的造型藝術。其表現形式豐富多樣，可用油畫、版畫、雕塑、壁畫、鑲嵌畫或多畫種並用的綜合美術形式表現。

戰爭畫題材多取自古代著名戰爭、戰役及相關人物，有時也以神

話傳說、神話故事或宗教故事中的猛士爭鬥作為題材，當代或歷史有
關事件和人物也是戰爭畫的描繪對象。

戰爭畫源於西元前十三世紀的古埃及，以卡奈克神廟（Karnak）
中建立的浮雕《塞提一世戰績圖》的出現為標誌。古希臘、羅馬、
歐洲中世紀及文藝復興時期，戰爭畫得到了極大的發展。十八世紀
末到十九世紀初，法國新古典主義繪畫興起，戰爭畫臻於巔峰地
步。如大衛（Jacques-Louis David）的《荷拉斯兄弟之誓（Oath of the
Horatii）》、葛羅（Antoine-Jean Gros）的《拿破崙在埃勞戰爭》、
德拉克羅瓦（Eugène Delacroix）的《領導人民的自由女神（Liberty
Leading the People）》等。二戰後，蘇聯出現大批戰爭畫家，掀起戰
爭畫的又一高潮。

戰爭畫一般畫幅巨大，色調凝重，情節複雜真實，能逼真再現戰
爭中的各種場面，具有驚心動魄的震撼力。

醒目有力的宣傳畫：宣傳畫，以宣傳鼓動、製造社會輿論為目的，
配有簡短、醒目、突出的標題的一種繪畫形式，常出現在行人集中、
引人注意的街頭、公共場所和交通要道。

宣傳畫按性質可分為社會性宣傳畫、文化性宣傳畫和商業性宣傳
畫。宣傳畫最早出現於十五世紀的歐洲，當時以凸版形式為主。十八
世紀，歐洲發明了彩色石版印刷技巧，宣傳畫隨之發展到一個新階段。
一戰、俄國十月革命後，宣傳畫成為獨立畫種。宣傳畫構圖簡練、主
題突出、造型醒目、色彩鮮明、表現力強，具有明確的社會功利性。
宣傳畫大多用水粉畫繪製，善於將抽象化、概念化的東西化作可以具
體感知的藝術形象，富於教育性。

著名宣傳畫有蘇聯的《保爾·柯察金（Pavel Korchagin）》等。

　　幽默詼諧的漫畫（Comics）：漫畫，又名諷刺畫，用簡練手法直接揭露事物本質及特徵的繪畫。漫畫多取材於政治事件、社會生活中的各種事件，它不受時空限制，慣於採用誇張、比喻、象徵等手法與筆觸，產生幽默詼諧的藝術效果，具有很強的諷刺和針砭社會的功效。

　　法國杜米埃（Honoré Daumier）、德國格羅茲（George Grosz）等留下許多不朽的漫畫傑作，英國的《Punch》雜誌以刊登漫畫而聞名於世。

小知識

年畫

　　年畫是中國特有的民間美術形式，是農曆春節時裝飾環境的繪畫，伴隨人們慶賀年節的風俗產生與發展。它最早起源於秦漢，當時每逢除夕，人們就在門戶上畫神荼、鬱壘及一些代表吉祥的動物，以驅鬼魅。及至宋代，將其改為門神，即手拿雙鐧的秦叔寶，和手舉鋼鞭的尉遲恭。

　　年畫的產地以天津楊柳青、蘇州桃花塢為南北兩大中心。年畫有門畫（獨幅和對開）、條幅（橫、豎）、四條屏或獨幅等形式。年畫題材廣泛，多取材於有吉慶內容的風俗生活、新聞軼事、民間傳說、小說故事、仕女、嬰兒、山水鳥獸及吉祥圖案等。年畫強調人物形象俊秀、標題吉利、色彩明快、構圖飽滿、線條挺拔、富有裝飾性，生活氣息濃，感染力強，使觀看者賞心悅目。

中國畫

　　中國畫，是用毛筆、墨、顏料等在特製宣紙或絹上作畫，基本上分為肖像畫、山水畫、花鳥畫三大畫種，有工筆和寫意兩大畫法，還有卷、軸、冊、屏等獨特的裝裱形式，至今已有兩千餘年歷史。在發展過程中，形成了宮廷畫、民間畫和文人畫三大系統，它們相互獨立，相互影響，相互滲透，促進了中國畫完整藝術體系的形成。

　　中國畫特徵：中國畫具有鮮明的民族形式與民族風格。在描繪物象上，主張用線條、墨色表現形體及質感，具有高度表現力，追求一種「神形兼備，氣韻生動」的藝術效果。它不拘於形似，而強調物象的形，「妙在似與不似之間」。

　　構圖布局：中國畫的構圖布局不受時空限制，在對時空問題的處理上，靈活採取折高折遠；不局限於焦點透視，使平遠、深遠、高遠、洞遠法相互結合。布局上講究色、線、形的變化對比與呼應，強調畫面的虛實、疏密、開合、起伏、繁簡的相互照應；用筆強調骨法用筆，就是以不同筆法、墨法描寫可視形象，突出其骨法、質地和光感。

　　墨與色：在處理墨與色的關係上，或強調以墨為主，以色為輔；或強調墨不礙色、色不礙墨；或以色類，隨類賦彩。中國畫通常還與詩文、書法、篆刻相結合，相得益彰，達到詩、書、畫、印融於一體的境界。

　　中國畫的創作方法以「外師造化，中得心源」為主，強調繪畫應反映自然與現實，同時要積極發揮畫家的主觀能動性在創作中的主導作用，不僅滿足於畫中所見，還要做到畫外有音，給人以無限遐想。

　　白描：只用墨線勾畫對象的輪廓結構（或稍加淡墨渲染），而不

著顏色的畫，稱為白描。白描是國畫的基礎，它透過各種粗細、濃淡、疏密、聚散的線條的穿插、搭配等匠心經營，以表現對象的形體、結構、空間和質感。可以說，白描是一門獨立的線描藝術。

工筆畫：即線條工整、著色細緻的中國畫，按施用顏料的濃淡輕重，可分為工筆重彩畫和工筆淡彩畫。

意筆畫：又稱寫意畫。以奔放的畫法、簡練的筆墨畫出形神俱備的物象，表達作者的創作意念。唐代的潑墨畫、宋代的文人畫、減筆畫、沒骨畫及清代揚州八怪等人的作品，均屬寫意畫範疇。寫意畫筆墨不多，但一般得具備工筆畫基本功夫，才可進入寫意畫創作階段。

山水畫：以描寫山川風物為主體的繪畫。山水作為肖像畫的背景，始於魏、晉、六朝，至隋、唐，山水畫完全獨立，到五代、北宋，山水畫日趨成熟，成為中國畫的一大畫種。山水畫在藝術表現上，講究經營位置和塑造意向。

肖像畫：肖像畫源於戰國，而盛於隋、唐。歷代出色的肖像畫作品與肖像畫家很多，傳統肖像畫講究形神兼備。近代由於西洋畫法的傳入，肖像畫得以借鑒，發展迅速，創作水準也不斷提高。

花鳥畫：以花卉、禽鳥、走獸、魚蟲等為題材的作品，又可分工筆花鳥、意筆花鳥和沒骨花鳥幾種。

中國著名畫家與作品

　　畫家是專門從事繪畫創作與研究的繪畫藝術工作者。中國歷代如吳道子、錢選、沈周、惲壽平、唐寅、近現代及當代的任伯年、吳昌碩、齊白石、黃賓虹、徐悲鴻、劉海粟、林風眠、潘天壽、張大千、傅抱石等，均在中國繪畫史上占據一席之地。

　　畫聖顧愷之：顧愷之，東晉人，生於西元三四五年，江蘇無錫人。善畫肖像畫，同時精於山水、鳥獸題材。據畫史記載，顧愷之的作品有著述的約有七十多件。現僅存《女史箴圖》、《洛神賦圖》兩件，屬宋代摹本，原作已遺失。

　　畫祖吳道子：吳道子，他畫的佛像人稱「吳家樣」。「樣」，指其獨特的藝術風格，是一種極高的藝術評價。

　　吳道子一生勤奮，共畫過三百餘幅壁畫，但由於年代久遠，連年戰亂，現已蕩然無存，據說只有一卷《送子天王圖》是他的傳世之作。現已被盜賣日本，屬宋人摹本，原作已遺失。

　　吳道子不僅在中國，就是在世界上也可稱為一代宗師。自唐後，各代畫家追摹吳道子畫風，代代相傳，延綿至今，真是「百年一吳生，千載留其名」。歷代民間畫工一直奉他為祖師。

　　山水畫大師范寬：范寬，北宋前期人，他將山水畫推到極盛。《谿山行旅圖》是其代表作。它是一幅雙拼絹的山水巨幅畫，現存於臺北故宮博物院。畫幅上迎面聳立的突兀主峰，如泰山壓頂逼迫眼前，使人陡感威武雄壯，全幅整寫，無一處敗筆。明代董其昌評此畫為「宋畫第一」。

　　宮廷畫師周昉：周昉，唐代著名肖像畫家，其畫作《簪花仕女圖》，

絹本，高四十六公分，長一百八十公分，現藏於遼寧省博物院。畫中表現了五名宮廷婦女在庭院中活動的場面，由於畫上畫有執扇侍女，畫的末尾畫有開放的玉蘭花，可知是春夏之交的季節。畫作構圖嚴緊，人物生動自然，設色濃豔不俗，線條簡勁有力，用的是剛中帶柔的鐵線描，人物形象優美，充分表現了貴族婦女的華貴氣質，是中國古代工筆重彩肖像畫的經典之作。

周昉的畫作，散見於歷代著錄的，約有一百多件，至今保存下來的除《簪花仕女圖》原作外，只有《揮扇仕女》，據說另尚有一幅《調琴啜茗圖》，現藏於美國納爾遜美術館。

張擇端《清明上河圖》：《清明上河圖》，北宋著名畫家張擇端的代表作。該畫為絹本，設色長卷，長五百二十八公分，高二十四點八公分，詳錄了北宋宣和年間東京汴河沿岸及東角門裡，市區清明時節市場的繁榮景象。

全畫分三部分：卷首描繪郊區農村風光；中段以虹橋為中心，描繪汴河沿岸繁忙的車馬運輸及手工業、商業活動；後段描繪了城門內外縱橫交叉的街道，鱗次櫛比的店鋪和車水馬龍的熱鬧景象。

整幅畫再現了宋代都市社會生活的各方面，是一幅傑出的風俗畫作品，氣勢恢弘，形神兼備，動靜結合，畫面緊湊，結構嚴謹，主題突出。

畫竹鄭板橋：清朝乾隆年間，出現了「揚州八怪」，最擅寫意花鳥畫，其中最有成就的是鄭燮（一六九三～一七六五年）。

鄭燮，字克柔，號板橋，江蘇興化人，他成就最高的畫作有竹、蘭、石、梅等，以畫竹為最。

鄭板橋喜竹，一生以竹為伴。他晚年時畫的《竹石圖》，圖中一

瘦石兀然而立，幾竿修竹傍石而生，竹身清秀挺拔，竹葉疏密錯落。全幅畫雖不著色，卻使人感到青翠的秀色和超然的風韻。

人民藝術家齊白石：齊白石，中國現代著名國畫大師。一八六四年生於湖南湘潭，原名純芝，字謂清，後改齊璜，別號白石。早年當過木匠，三十歲後開始學畫，兼善詩文，精通篆刻，五十歲後，藝術創作達到巔峰。其繪畫大取材於日常生活中常見的蝦、蟹、魚、青蛙、雛雞等。造型簡練質樸，筆墨縱橫雄健，色彩鮮明熱烈，創造出清新明麗、開朗豪放的意境。他的畫充滿樸質情感，鄉土氣息濃郁。

齊白石筆下的蝦透明、活潑、生機盎然。他四十五歲時畫了一幅蝦，不滿意；六十五歲時又畫，自認雖形似卻不生動；六十七歲畫了《翡翠待蝦圖》，蝦經五節連貫，蝦頭透明，蝦鬚有彈性，他仍感不足；七十 歲後畫蝦，在透明蝦頭中心點了一筆濃墨，增加了蝦頭的透明感，使結構更完美傳神。

融貫中西的徐悲鴻：徐悲鴻，中國現代著名畫家和美術教育家，一八九五年出生在江蘇宜興。曾留學法國，學習西洋繪畫技法，因此提出繪畫應中西結合。

徐悲鴻的油畫具有濃厚的中國氣息和民族風格，他的中國畫則融匯了中西技法，雄健明快，生氣盎然，肖像畫喜用歷史題材反映現實，山水畫善從墨色沁化中創造迷人意境，花鳥畫簡練傳神，富含生活氣息，尤以畫馬馳名中外。曾任中國美術學院首任院長，代表作有《奔馬》、《群馬圖》。

《奔馬》將中國大寫意線條與西洋明暗技法巧妙結合，突出立體效果。馬的四蹄騰空，向前疾奔。用筆粗放，氣勢非凡，筆健墨酣，墨色淋漓，在中國畫中獨具神韻。他一生多次畫馬，在中華畫苑留下

許多不朽名作。

現代繪畫大師：張大千，中國現代傑出的繪畫大師，在世界享有很高聲譽。一八九九年生於四川內江，二十歲時曾出家為僧，禪定寺主持逸琳法師，為他取「大千」之名，延用至今。他在人物、山水、花鳥方面都有極高造詣。晚年獨創潑墨潑彩法，在山水畫方面有了新突破，其代表作為《幽谷圖》和《長江萬里圖》。

《長江萬里圖》作於一九六八年。全畫長約二十公尺，寬五十三點三公分。畫面從四川灌縣的泯江索橋起筆，沿長江而下，橫貫天府之國；穿三峽，入荊楚，過洞庭、鄱陽二湖，望廬山，抵臨金陵古城，最後辭別上海，注入東海。整幅圖用山造勢，山勢陡峭險峻，長林巨壑，氣勢磅礴。整幅畫開合得宜，墨色相融，氣象萬千。技法上以墨線為主，皴擦點染，渾厚華麗，又施以潑墨潑彩，五光十色，瑰麗堂皇，將萬里長江的氣魄描繪得淋漓盡致。

西洋著名畫家與作品

西方畫家如達文西、梵古、畢卡索等，在繪畫史上地位顯著，其作品往往被譽為繪畫史上的典範。

維拉斯奎茲的《教皇英諾森十世像（Pope Innocent X）》：維拉斯奎茲（Diego Velázquez），十七世紀巴洛克時期西班牙畫家。

畫中的教皇英諾森十世，在一張華麗的高背座椅上正襟危坐，身子略左傾，嘴唇緊閉，雙眉緊鎖，眼中凶光畢露，斜射向觀眾，臉色陰沉，鼻子肥厚、略帶鷹鉤形，下頷有幾綹稀疏髭鬚。相貌威嚴，內含貪婪，兇狠中帶有狡詐。畫中的教皇顯得可尊而不可親，可敬不可近，淋漓盡致再現了教皇顯赫的權勢和性格特徵。其色彩極具表現力，發光的紅色僧帽、水紅色法衣，與白色袍服形成強烈對比，襯托出具有紅潤光澤的臉。暗紅色背景上，鑲嵌在椅子上的金銀寶石閃耀著奪人光芒，整個畫面既沉著厚重又金碧輝煌。據說，教皇看完該幅畫後，連稱：「畫得太像了！」

維拉斯奎茲的這幅肖像畫，被美術界譽為最卓越的現實主義肖像名作，後世畫家對它推崇備至，並將它奉為繪畫史上的奇蹟和典範。

塞尚的《廚房的桌子（The Kitchen Table）》：塞尚（Paul Cézanne）是後期印象主義重要畫家，一八三九年生於法國，早年學習法律，曾學習印象派繪畫，後脫離印象派自我發展。他不拘泥於印象主義對光色的分析，注重分析物體固有色。提出自然界的一切物質都由圓柱形、圓錐形和圓球形組成，給後來的立體主義極大啟示，被譽為現代繪畫之父。

《廚房的桌子》是塞尚創作傾向最鮮明時期的畫作。畫面表現了

結實、有實體感的形態，寬闊粗直的線條畫出的輪廓，按體積外形塗上去的顏料，堅實、平勻的塊面，故意將物體幾何化變形，使普通的蘋果、梨、罐子、籃子、罐子和桌面、襯布，完全打破習慣的透視布局，而重新作為形體結構的搭配安排，給人以質感、重量感和體積感。

列賓的《伏爾加河的縴夫（Barge Haulers on the Volga）》：列賓（Ilya Repin），俄羅斯繪畫史上最有成就的畫家之一，俄國巡迴展覽畫派（Peredvizhniki）的著名代表。在藝術上，他受克拉姆斯柯依（Ivan Kramskoi）影響，具有強烈的現實主義傾向。列賓具有高超的寫實技巧，其筆下人物生動傳神。列賓的藝術，標誌著十九世紀後半期俄羅斯的藝術高峰，代表作有《扎波羅熱人寫信給蘇丹（The Zaporozhian Cossacks of Ukraine Writing a Letter to the Turkish Sultan）》、《伏爾加河的縴夫》。

《伏爾加河的縴夫》約繪製於一八七〇～一八七三年。全畫採用橫向長構圖，將十一個縴夫分成三簇，分別描繪出這些具有不同年齡、經歷和個性的形象。他們承受著沉重的生活負擔和貧困的折磨，在烈日炎夏，拖著沉重、疲憊的步伐，拉著船纜，艱難牽引身後的大船，在伏爾加河岸邊踏著沙子，吃力前行。整個畫面表現出勞動者的沉重，和縴夫們不甘忍受剝削和壓迫的憤懣，寄託了作者對勞動人民的深切同情，和對剝削者的強烈抗議。

波提切利與的《維納斯的誕生（The Birth of Venus）》：波提切利（Sandro Botticelli），義大利文藝復興早期，佛羅倫斯畫派的著名繪畫大師。少年時曾做過金銀匠，隨菲利普·利皮（Filippo Lippi）學畫。作品多以神話故事或古代英雄為題材，注重用線造型，畫風精巧細膩，代表作有《春（Primavera）》、《維納斯的誕生》。

　　《維納斯的誕生》是波提切利早期代表作，為裝飾羅倫佐的別墅而繪製，取材於古希臘羅馬神話中維納斯誕生於地中海的故事。在碧波蕩漾的海面，漂著一個象徵生命之源的大貝殼，上面站著一個年輕漂亮的金髮愛神和美神維納斯。周圍鮮花、香草紛飛，風神將貝殼輕吹至岸邊，站在岸邊的春神，激動敞開紅色繡花斗篷，準備為女神披上新裝。維納斯體態修長，容貌秀美，神情憔悴，似對迎接她的人世缺乏熱烈回應，黯淡無光的眼神流露出對降臨人間的憧憬和希望，帶著幾分憂慮。

　　這幅畫以平塗手法繪製，注重用線造型，線條呈波浪般起伏，流暢優美，色彩清淡雅麗，大海、樹林和貝殼的畫法帶有濃厚的裝飾性。這幅畫摻雜了一些變形因素，如維納斯的脖子過於修長，手、足比例略顯誇張，頭髮的用線太過分，給人以生硬感。

　　美術奇才達文西：達文西（Leonardo da Vinci），義大利文藝復興早期傑出的繪畫大師。他將科學知識和藝術想像緊密結合，在解剖學、透視學、明暗法和構圖學上都有重要建樹。代表作有《岩間聖母（Virgin of the Rocks）》、《最後的晚餐（The Last Supper）》、《蒙娜麗莎（Mona Lisa）》。

　　《最後的晚餐》是達文西為聖瑪利亞修道院食堂繪製的壁畫，取材於聖經故事。據說耶穌知道自己被猶大出賣，將被釘死在十字架上，在和門徒共進最後晚餐時，把真相告訴了所有門徒。畫面採取橫向構圖，將耶穌和十二個門徒同時展現於畫面中。當耶穌說出「你們當中有一個人要出賣我」時，全座譁然。門徒或震驚，或憤怒，或竊竊私語，或急於表白自己，唯獨左邊第四個處在陰影中的猶大，一隻手哆嗦握著錢袋，驚恐向後斜望耶穌，與耶穌臨危不懼、泰然安詳的形象構成

鮮明對比。該畫構圖匠心獨運，採取當時先進的焦點透視法，將透視線集中到中心人物耶穌的頭部。在耶穌頭部後巧妙安排了一扇窗戶，形成一種自然的光環，更加襯托了耶穌。

這幅畫在人物處理上，打破了以往人物簡單化、公式化的模式，採取人物矛盾化手法，賦予每個人物不同的表情。達文西深刻領會並出色把握住這一戲劇性場面的真實氣氛，運用嫻熟的造型能力及高超的寫實技巧，創作了這幅不朽名作。

米開朗基羅的《創造亞當（The Creation of Adam）》：米開朗基羅（Michelangelo），義大利雕塑家、畫家、建築家和詩人。一四七五年生於佛羅倫斯，十三歲時，跟隨吉爾蘭戴歐（Domenico Ghirlandaio）學畫，後進入了麥第奇美術學院。其作品氣勢宏大，內涵深刻，代表作有《大衛像（David）》、《創造亞當》、《聖殤像（Pietà）》、《摩西像（Moses）》等。

《創造亞當》是米開朗基羅為西斯汀禮拜堂所作的天頂畫中的一個場面。這幅天頂畫距地面二十多公尺，占地面積三百平方公尺，創作歷時四年三個月。米開朗基羅每天須躺在架板上，眼朝天，仰脖完成該畫。天頂畫共分九部分，《創造亞當》是其中最精彩的片段。畫面中，人類始祖亞當是一個體格健壯的青年，他斜躺在山坡上，像剛從沉睡中甦醒。上帝耶和華是一名威嚴慈祥的老人，身披巨大斗篷，在天使陪伴下飛越天空，將他象徵生命之源的手伸向亞當。亞當身子半支，仰頭，似等待上帝給他注入智慧及力量。亞當健壯的身軀似要迸發無窮力量，上帝左肋下伸出一個女子的腦袋，這便是尚未出世的夏娃形象。背景空無一物，開拓出無限宇宙空間。

德拉克羅瓦的《領導民眾的自由女神》：德拉克羅瓦（Eugène

Delacroix）以現實生活為題材創新，講求色彩絢麗，對比強烈，側重表現激烈的動盪場面，突破法國畫壇占統治地位的古典派的桎梏，使浪漫主義在法國畫壇大放異彩，《領導民眾的自由女神》是其代表作。

《領導民眾的自由女神》取材於一八三〇年法國的「七月革命」，德拉克羅瓦目擊了這一事件，他以奔放熱烈的畫筆繪製了這幅作品。

他將現實鬥爭的真實與浪漫主義的想像結合，以象徵自由的女神為中心，她一手拿槍，一手高舉象徵法國共和制的三色旗。在她的引導下，人們前仆後繼，勇往直前，最終攻克了敵人的陣地。此畫色彩對比強烈，用筆奔放，造型優美，精心採用三角構圖，將女神的頭部置於畫面至高點，使女神的形象更加引人注目。

莫內的《**日出·印象（Impression, Sunrise）**》：莫內（Claude Monet），一八四〇年出生於法國巴黎。早年隨風景畫家布丹（Eugène Boudin）學畫，一八六三年進入格萊爾畫室學習。兩年後離開格萊爾畫室，開始探索獨立的繪畫技法。一八七九年，莫內發起並組織了第一屆印象派畫展，莫內以一幅《日出·印象》引起歐洲畫壇轟動。

這幅名畫，是莫內於一八七二年，在勒阿弗爾港口畫的一幅寫生畫。整個畫面籠罩在稀薄的灰色調中，筆觸隨意零亂，展示出一種霧氣交融的景象。日出時，海上霧氣迷濛，水中反射著天空、太陽的顏色，岸上景色隱約模糊，給人一種瞬間定格的感受。

該畫是印象主義繪畫的開山力作，標誌著印象派繪畫的誕生。印象派繪畫迅速風靡全球，影響深遠。它強調將自然界的光與色，莫內被認為是第一個採用外光技法作畫的印象派大師。

梵古的《**向日葵（Sunflowers）**》：梵古（Vincent van Gogh），荷蘭著名畫家，後期印　象派的代表人物之一。其作品多以人民的生

活為題材，善用大筆觸，揮灑流暢，色調強烈，給人極大的刺激。梵古生前潦倒，死後才得到美術界的認可，他的畫創下蘇富比拍賣行的最高紀錄，被認為是世界上最昂貴的藝術珍品，其代表作有《向日葵》和《嘉舍醫生肖像（Dr. Gachet）》。

《向日葵》是梵古在法國南部畫的同題材的系列作品。他畫《向日葵》時，精神激動，向日葵金黃色花瓣，給他溫暖的感覺，使他滿含激情創作，那些面朝太陽而生的花朵。向日葵花蕊火紅，如同一團熾熱火球；黃色花瓣如同太陽放射出耀眼光芒。厚重的筆觸使畫面具有雕塑感，耀眼的黃顏色充斥畫面，大大振奮人的精神。

《向日葵》是梵古在最痛苦的煎熬中，傾心繪製、充滿光明精神追求的作品。畫面上，濃重跳躍的金黃色似乎帶著燃燒的激情，粗獷奔放的筆觸，表露著對美好生活理想的渴求。

畢卡索的《格爾尼卡（Guernica）：畢卡索（Pablo Picasso），西班牙著名畫家，立體派先驅，後入法國國籍。其早期作品接近於古典主義的寫實風格，之後畫風不斷改變，最後成為立體派繪畫大師，代表作有《和平鴿（Dove of Peace）》、《亞維儂少女（Les Demoiselles d'Avignon）》、《格爾尼卡》。

《格爾尼卡》是畢卡索為巴黎世界博覽會西班牙館創作的一幅大型壁畫。格爾尼卡是西班牙的一個小鎮，一九三七年被德國法西斯炸為平地。畫家對法西斯的暴行極為憤慨，畫了《格爾尼卡》以表示對法西斯暴行的強烈抗議。

畢卡索用特有的繪畫手法，用隱喻性的情節和超現實主義的怪誕誇張的形象，無情揭露了戰爭的恐怖殘暴。各種類形的人物在畫面上飛旋、吶喊、撕裂，被一個刺目的燈泡照亮。畫面選取了類似當時報

刊上新聞照片的色調，採用黑、白、灰三色，強化了主題的紀實性，並使戰爭恐怖殘酷的悲劇氣氛更加鮮明突出。這幅大型油畫採用立體主義和平面分割的處理方法，既表現出整個場面緊張、刺激、強烈的節奏，又與現代建築的室內環境渾然一體，使人們永遠謹記這幕人間悲劇。

畢卡索是現代美術史上的一顆超巨星，一生創作數量之巨、題材之廣、畫種之多舉世罕見。其藝術風格和表現手法豐富多樣、層出不窮。他對世界各民族、各時代的藝術充分吸收，充實了他的藝術內容和語言。

書法藝術

　　一切文字的書寫藝術，都可稱為書法。中國書法則專指對中國漢字用毛筆等書寫的方法而言，即中國傳統漢字書寫藝術。其主要內容有執筆、用筆、點劃結構、布局章法等。

　　甲骨文 （契文）：一種古漢字書體名稱，是現存中國最古老的文字。刻於甲骨上，用來卜辭，是對未來事情的占卜，盛於殷商。現在發現的甲骨文距今約三千多年。甲骨文筆法已有粗細、輕重、疾徐的變化，下筆輕而疾，行筆粗而重，收筆快而捷，有一定的節奏感。筆劃轉折處方圓皆有，方者勁峭，圓者柔潤。其線條和諧流暢，為中國書法特有的線的藝術奠定了基調和韻律。甲骨文結體長方，奠定了漢字的字型。甲骨文的結體隨體異形，任其自然。其章法大小不一，方圓多異，長扁隨形，錯落多姿而又和諧統一。

　　金文：一種古漢字書體的名稱。商、西周、春秋、戰國時期銅器上銘文字體的總稱，盛於周代。

　　金文依附於青銅器鑄鼎，意在「使民知神奸」，是一種宗教祭祀的禮器。金文也稱鐘鼎文、器文、古金文。和青銅器一起鑄成的銘文線條粗壯有力，文字的象形意味更濃重，最早的金文見於商代中期出土的青銅器上。周代是金文的黃金時代。

　　這一時期的主要作品有《利簋》、《天亡簋》、《大盂鼎》、《牆盤》、《散氏盤》、《虢季子白盤》。尤以《司母戊鼎》、《散氏盤》、《毛公鼎》最著名，藝術成就也最高。

　　石刻文：石刻文，產生於周代，盛於秦代。東周時期的秦國刻石文字。在十塊花崗岩質的鼓形石上，各刻四言詩一首，內容為歌詠秦

國君狩獵情況，故又稱獵碣。傳說中的最早的石刻是夏朝時的《嶁碑》，刻詩文體格調與《詩經》的大小雅相近。字體近於籀文，歷來對其書法評價甚高。主要作品有《石鼓文》、《嶧山石刻》、《泰山石刻》、《琅琊石刻》、《會稽石刻》等。

簡帛墨蹟：書法藝術最重真蹟，但秦漢以前的書法真蹟，一般只有在簡帛盟書中才能見到。古代的簡冊以竹質為主，編簡的繩用牛筋、絲線、麻繩。考古發現最早的簡帛墨蹟，有湖北雲夢出土的秦簡，山西侯馬出土的戰國盟書（盟書即寫於石策或玉策上的文字），長沙馬王堆出土的戰國帛書。中國書法經甲骨文、金文，至春秋戰國時期，由於諸侯割據，殷商以來的文字，在各諸侯國走上了不同的發展道路，這一時期，書法的形態和技巧亦呈現了一種百家爭鳴的局面。如北方晉國的「蝌蚪文」；吳、越、楚、蔡等國的「鳥書」，筆劃多加曲折和拖長尾。春秋戰國時期的金文已不似西周金文那種有濃厚的形態，而替之以修長的體態，顯示出圓潤秀美，如《攻吳王夫差鑒》。這時期留存的大量墨蹟，為簡、帛、盟書等。

筆：毛筆按性能分硬毫、軟毫和兼毫三種：兼毫，用兩種或更多種獸毛製作；硬毫和軟毫一般只用一種獸毛製作。

硬毫筆的剛性、彈性較強。如狼毫筆，用黃鼠狼毛製作，也有的用山兔毛、鼠鬚、鹿毛、豹毛、豬毛等製作。硬毫筆蓄水性略差。字欲稜角明確，宜用硬毫筆。

軟毫筆柔性強，彈性差。如羊毫筆，用山羊毛製作，也有的用青羊毛、黃羊毛、雞毛製作。軟毫筆蓄水性較好。字欲豐滿圓潤，宜用軟毫筆。

兼毫筆，其剛柔和彈性介於硬、軟毫之間。如紫羊毫筆，用山兔

毛和山羊毛合製；也有的用山兔毛與黃鼠狼毛合製，稱紫狼毫筆；還有的用黃鼠狼毛為心，山羊毛為被的羊狼兼毫筆，如白雲筆。

毛筆按筆鋒長短，可分為長鋒、中鋒、短鋒。長鋒筆鋒穎長，鋒腹柔，貯墨多；短鋒筆鋒穎短，鋒腹剛，貯墨少。中鋒介於兩者之間。寫流暢的行草，宜用長鋒。字欲勁挺，宜用短鋒。

墨：墨主要有油煙、松煙、選煙幾種。油煙墨用桐油、萊油、麻油等燒煙，加入皮膠、麝香、冰片及香料製成，是上等墨，質地細膩、耐磨，烏黑發亮；松煙墨，用松樹枝燒煙，加以皮膠、藥材、香料製成，色黑少光澤，膠輕質鬆；選煙墨，用工業炭墨加膠加香料製成，用於一般書寫。

紙：供毛筆書寫的紙一般都是軟性紙，如宣紙、皮紙、毛邊紙、元書紙等。宣紙，原產於安徽宣城、涇縣，主要原料是檀樹皮，纖維長，拉力強，製成的紙潔白、堅韌、耐久。好的宣紙能保持墨的光澤，吸水性好，紙質細，經久不酥，能保存數百年。

皮紙，主要以麻作原料，纖維長、拉力強。製成的紙不如宣紙白，質地鬆，但韌性強於宣紙。

毛邊紙，主要原料是竹枝、竹葉，纖維鬆軟，拉力差。製成的紙色黃，質地比皮紙緊，但韌性差。

元書紙，主要原料是稻草，纖維粗鬆，拉力很差。製成的紙色黃，紙質粗，韌性差。

根據加工方法不同，紙可分為生紙、熟紙和半熟紙。生紙加塗明礬，即可成為熟紙，加少量明礬為半熟紙。生宣紙，質地軟，吸水性強，能化水；熟宣，質地硬，吸水差，不易化水；半熟宣較熟宣吸水，不及生宣化水。初學書法，宜用半熟紙，如玉版宣等。平常練字，寫

大字可用元書紙，寫小字可用毛邊紙。

　　硯：硯，一般稱硯台，也叫硯瓦。石硯以端硯、歙硯最著名。端硯產於廣東肇慶端溪。唐武德年間，端硯已開始使用。歙硯產於安徽歙縣歙溪。唐開元年間，開始造端硯。國產石硯地方很多，雖無端硯、歙硯著名，也不乏品質上乘者。

　　硯的質地，以細膩易發墨的硯最好。硯質細膩，磨出的墨也細，還不會損壞筆鋒；硯質粗糙，磨出的墨也粗，易損筆毫。端硯、歙硯都以細膩發墨聞名於世。

　　法書：法書，專指書法作品。達到相當的藝術成就，有較高藝術水準，可供臨摹學習、取法的書法作品才可稱之為法書。法書一般包括著名刻石、著名碑貼、名家墨蹟等。名家書法的拓本或印本也叫法貼。

小知識

中國古代著名碑貼

　　《石鼓文》，為中國現存最早的刻石文字，在十塊鼓形石上，用籀文（大篆）分刻有十首為一組的四言詩，記錄秦國君臣遊獵情形。於唐初出土於天興（今陝西寶雞）三田寺。現藏於北京故宮。

　　《泰山刻石》，又叫《封泰山碑》。秦始皇二十八年（西元前二一九年）登泰山頌秦德的刻石。相傳為李斯所書，是小篆的代表作之一。

　　《龍門二十品》，北魏龍門造像記二十種的統稱，字體方勁雄奇。

　　《孔子廟堂碑》，唐碑，正書，虞世南撰文並書，唐楷典型之一。

《**九子廟堂碑**》，唐碑，正書，篆額，魏徵撰文，歐陽詢書。在今陝西麟遊縣。

《**麻姑仙壇記**》，全稱《有唐撫州南城縣麻姑仙壇記》，唐碑，正書，顏真卿撰文並書，顏書代表作之一。

《**玄祕塔碑**》，全稱為《大達法師玄祕塔銘》，唐碑，正書，裴休撰文，柳公權正書。在今陝西西安。著名柳帖之一。

《**樂毅論**》，著名行書法帖，東晉王羲之書，被列為王羲之正書第一。

《**蘭亭序**》，著名行楷法帖，東晉王羲之與友人在山陰蘭亭舉行修禊之禮，在飲酒賦詩時所寫的詩序草稿。是王羲之生平得意之作。

《**曹娥碑**》，原為東漢度尚為孝女曹娥所立之碑，上刻誄詞。現通行的小楷本，相傳為晉王羲之書。

此外，著名碑帖還有《石門頌》、《華山碑》、《鄭文公碑》、《淳化閣帖》、《澄清堂帖》、《群玉堂帖》、《三希堂法帖》等。

古代著名書法家

蔡邕，東漢書法家，工篆書，隸書尤為出名。曾在鴻都門見兩人以帚寫字，受啟發，創「飛白書」，筆劃中絲絲露白，如枯筆寫成，溢出蒼勁有力的神采。

張芝，東漢書法家，創「今草」，體勢一筆而成，氣脈通聯，隔行不斷。

王羲之，東晉書法家，草書清雅俊逸，濃纖折衷；楷書勢巧形密；行書勁健沒，多變化。其行書尤為著名，對後世有深遠影響。

歐陽詢，唐初書法家，以楷書最工，與虞世南並稱「歐虞」。獨創一體——「歐體」，其特點是在平正中見險峻。

虞世南，唐初書法家，早年偏工行草，晚年正楷與歐陽詢齊名。傳世碑帖有《孔子廟堂碑》、《破邪論》等。

張旭，唐初書法家，精通楷法，草書最知名。懷素繼承並發展他的草法，而以「狂草」得名。碑刻有《郎官石記》，草書散見歷代集帖中。

顏真卿，唐代書法家。參用篆書筆意寫楷書，端莊深厚，氣勢雄偉，古法為之一變。行草書剛勁多姿。世稱「顏體」。傳世碑刻《麻姑仙壇記》、《多寶塔碑》等。

懷素，唐代書法家，以「狂草」出名。存世法書有《自序》、《苦筍》等帖。

柳公權，唐代書法家，工楷書，字體端莊瘦挺，自成一家，世稱「柳體」，初學者多攻習之。傳世碑刻有《玄祕塔碑》、《金剛經》、《神策軍碑》等。

　　黃庭堅，北宋書法家，與蘇軾、蔡襄、米芾並稱「宋四家」。擅行草書，用筆奇崛，以側險取勝。墨蹟有《松風閣詩》、《華嚴疏》等。

　　趙孟頫，元代著名書法家、畫家。其楷書、行書尤精，字體圓轉遒麗，自成一家，世號「趙體」。傳世作品甚多，如《洛神賦》、《道德經》等。

　　祝允明，明代書法家，與唐寅、文徵明、徐禎卿並稱為「吳中四才子」。小楷學鍾繇、王羲之，謹嚴淳樸；狂草學懷素、黃庭堅，筆勢飛動，自成一家。

　　包世臣，清代書法家，用筆以側取勢，開闢書法新徑。著有書法理論名著《藝舟雙楫》。

書法藝術欣賞

書法能成為一門藝術，與其以方塊漢字象形為主要特徵和文房四寶（主要是毛筆）的使用有關。欣賞書法作品，主要從四個方面看：

用筆：五指執筆緊而不死、穩中求活，筆著紙後中峰鋪毫，腕肘懸起配合運動，保持筆鋒（筆心）常在點劃中間運行。運筆要有輕重緩急、提按頓挫，如音樂的節奏與旋律。這樣用筆寫出來的點劃在平面的紙上能呈現立體感，生動活潑、剛柔相濟，具有線條美。

點劃：點劃的輕重粗細、用墨的枯濕濃淡要有變化，處理得當，落筆收筆圓滿周到，講究「藏頭護尾」，來龍去脈交待清楚。這樣，點劃寫活，有勢態，有骨力，就會具有動態美，具有生命力。

結構：字的結構安排要橫直有序，變化得當，重心平穩，點劃呼應，比例適當，疏密勻稱等，使其虛實相生、收放相應，也就是將刻板的字形寫成活的形勢。

章法：一幅作品要講究整篇一氣呵成，疏密得當，大小適宜，還要錯落變化，互為照應，整幅字一氣貫通，多樣而統一。

書法種類

　　人類先有文字，後有書法藝術，從甲骨文到鐘鼎文，又到石鼓文，中國古代漢字書寫經歷了由繁到簡、由具象到抽象的過程，逐漸萌發了書法藝術。

　　人們一般按照書寫形體的不同，將書法分為正書、草書、隸書、篆書和行書。

　　正書：也叫楷書、真書。楷書形體方正，筆劃平直，可作楷模，故名。始於東漢。楷書名家很多，如歐體（歐陽詢）、虞體（虞世南）、顏體（顏真卿）、柳體（柳公權）、趙體（趙孟頫）等。

　　草書：為書寫便捷而產生的一種字體，始於漢初，當時通用的是草隸——潦草的隸書，後來逐漸形成一種具有藝術價值的章草。漢末，張芝將章草變革為今草，字體一筆而成。唐代張旭、懷素又將其發展為筆勢連綿回繞、字形變化繁多的狂草。

　　隸書：又叫隸字、古書，是在篆書基礎上為書寫便捷產生的字體，將小篆簡化，又將小篆勻圓的線條變成平直方正的筆劃。分為秦隸（古隸）和漢隸（今隸）。隸書的出現，是古代文字、書法的一次大變革。

　　篆書：大篆、小篆的統稱。大篆指甲骨文、金文、籀文、六國文字，它們保存了古代象形文字的明顯特點；小篆又稱秦篆，是秦國的通用文字、大篆的簡化字體，其形體勻圓齊整，字體較籀文易書寫。在漢文字發展史上，它是大篆與隸、楷之間的過渡。

　　行書：介於楷書、草書之間的一種字體。為彌補楷書的書寫速度太慢、草書難於辨認的缺點而產生的一種字體。筆勢不像草書潦草，也不像楷書端正。楷法多於草法的叫行楷，草法多於楷法的叫行草。

行書始於漢末。

篆刻藝術

篆刻，即用篆書刻成的印章，是一種實用藝術品，又稱「璽印」、「印」、「印章」等，稱呼因時而異。

早在殷商時代，人們就用刀在龜甲上刻「字」（今稱甲骨文）。這些文字刀鋒挺銳，筆意勁秀，具有較高的「刻字」水準。春秋戰國至秦以前，篆刻印章稱為「璽」。秦始皇統一六國後，規定「璽」僅為天子所用，大臣以下和民間私人用印統稱「印」。於是，帝王用印稱「璽」或「寶」，官印稱「印」，將軍用印稱「章」，私人用印稱「印信」。

篆刻種類：周璽印，秦朝以前，官印、私印都不稱印，統稱「璽」。這是中國印章最早的名稱。璽有大有小，大的幾寸見方，小的只有幾分。印質或銅或玉。璽印採用大篆、籀文，布局鬆而不散，舒展自如，氣勢雄健挺拔。小璽較清麗。

秦漢官印，秦始皇統一中國後，統一文字，小篆成為規範用字，也是印章上的規範用字。秦印的形式。印章四周多採用「田」形框，印文平均分配在框內。

唐宋以來的官私印，唐代印章仍用篆體，但仍有別於六朝以前。秦漢印印文多用繆篆，刻白文。唐代因將印色直接覆蓋於棉紙上，官印一律採用朱文，當時也有人用隸書入印。

宋代官印接近唐代，金代用「九疊篆」入印。宋元私印變化較多，用途廣泛，質地除銅、玉外，又增加了象牙、犀角之類。當時已可以將朱紅印泥印在書畫作品上，產生藝術效果。

明代官印，沿用「九疊篆」，尺寸比宋代、元代更大。多數為闊

邊粗朱文。

清代官印，半邊用漢篆，半邊用滿文。常設正規官，官印是方形；臨時派遣的官，官印是長方形，稱「關防」。

印稿：寫印稿前須磨細面，如磨石時力度無法均勻，會出現印面傾歪斜，應注意變換印石方位。

反寫法。先將印稿設計於透明度較好的紙上，翻過紙側按「反稿」用鉛筆摹寫於石上，再用毛筆複寫一遍。如臨印，可將印譜倒頭放置，在選臨的印拓邊擱一小鏡，依鏡中印章樣摹寫上石。印稿上石後，應用鏡子對照原作仔細審視，作進一步修正。

浮水印法。先將毛邊紙覆於印面，在手掌中壓一痕跡，然後在紙透上壓痕範圍內用濃墨臨寫或設計印稿；將墨跡乾透的印稿覆於印面，使其固定使紙石浮不能移位；用乾淨毛筆在印稿上施以少量清水，再用乾淨毛邊紙吸乾多餘水分；覆二、三毛邊紙在印稿上，用指甲均勻研磨後，揭去印稿便成。

摹印：摹印是臨刻前的一項重要的基本訓練，方法是將幾乎透明且不透水的描圖紙工蒙於印拓上，用手輕壓紙使其不易移動，然後用小號圭筆蘸墨（或碳墨水、繪圖墨水），依原印線條摹寫。盡量將每個字中筆劃的起筆、收筆、轉折這些最微妙、又最能反映原印精神的細節摹寫以接近原作。

如果用蠟紙坯或透明又微透水的紙摹印，只要將紙與印花大小相等的印石在掌上壓下痕跡，摹下後用浮水印法翻印上石，並用墨筆稍加修描，即可臨刻。

運刀法：篆刻是書法與雕刻藝術的結合。運刀法有衝刀和切刀兩種。

衝刀，以刀角需要刻之線條推刀向前，並用無名指緊抵石章邊緣，以控制運刀速度。「衝」，並非一衝了事，而要一節一節衝，以免直衝不夠凝重之弊，衝的角度較小，約三十度左右。

切刀，執刀角度較衝刀大，約六十度左右，切刀所切線條較短，依靠角一起一伏，將長線條分段，經若干重複動作完成。因純用切刀缺乏氣勢，一般宜衝切兼用，依靠全身之虛勁，透過肘腕運到指間，而非靠手臂大動作完成。

書法與刻印的關係：傳統認為，篆刻必先篆後刻，甚至有「七分篆三分刻」的說法。篆刻是一門與書法密切結合的藝術。篆刻家的作品與刻字鋪師傅刻出的領薪水用的印章的根本區別，在於前者是「寫」的，講究章法篆法；後者靠「描」，不計較章法篆法。不研究篆刻、不講究章法刻出的印勢，必然十分僵板。

章法與刻印的關係：章法，就是一個字或一個組字在印面上排列的藝術，較複雜且變化多端，是篆刻藝術中最重要的一環。如果一方印光有熟練的刀法、而無高明的章法，並非佳作。尤其是成套成組的創作，必須方方有變化，更顯示作者在章法上的功底。故在設計印稿時應反覆構想。要根據文字具體的筆劃、筆勢、形體及字與字之間的相互關係，設計出適當的形式。

雕塑藝術

人類雕塑藝術的歷史源遠流長，最早甚至可以追溯到舊石器時代。雕塑一詞源於拉丁語，意為「削去、刻出」，是以雕、刻、塑等手法製作三維空間形象的美術創作形式。

雕塑製作的傳統材料有石、竹、木、樹脂、黏土、石膏、金屬等。按用途可分為紀念性雕塑、裝飾性雕塑、宗教雕塑、園林雕塑、架上雕塑及獎盃、獎牌等；按材料可分為泥塑、木雕、石雕、陶雕、瓷塑、銅塑、玉雕等；按形式體制，一般可分為圓雕、浮雕（有高低之分）、透雕。圓雕是完全立體的形象，不附著於任何背景，可從任何角度欣賞；浮雕常指以一個底板為依托，在上面雕出凸起的形象，它只可在一個側面觀賞，常有簡單背景和情節，如天安門英雄紀念碑碑座上的浮雕；透雕是在平面浮雕的基礎上去掉底板、形成部分圓雕形象，也稱鏤空浮雕，如紫禁城金鑾殿後的屏風。

現在出現許多新型雕塑類型，如彩雕、冰雕、根雕等；還有直接從人體翻製後，再作加工的等身彩塑，產生顫動美感的聲光雕塑以及一些傳統的四維雕塑、五維雕塑、軟雕塑和動態雕塑。

《維倫多爾夫的維納斯（Venus of Willendorf）》：石灰石圓雕，高約十公分，寬五公分，約作於西元前三千年。這尊「維倫多爾夫的維納斯」，是人們所發現迄今最早的雕塑藝術的代表作，這尊小圓雕發現於奧地利摩拉維亞的維倫多爾夫山洞中。

這尊雕像頭部和四肢雕鑿籠統，臉部特徵基本忽略，頭髮均勻捲曲在整個頭部，但胸部突出，腹部寬大，女性特徵被強調得極其誇張。據推測，它可能是當時母系氏族社會崇拜的偶像，表達了早期人類繁

衍的願望，被認為是人類雕塑藝術的肇始。

《**獅身人面像（Great Sphinx of Giza）**》：古埃及雕刻，作於西元前二十七～二十八世紀，位於金字塔旁，是埃及法老的象徵，由一整塊巨石鑿成。在卡夫拉金字塔（Pyramid of Khafre）旁的獅身人面像，長約五十七公尺，高二十點五公尺，一隻耳朵有兩公尺高，和金字塔一樣同為古代世界奇觀。

《**漢摩拉比法典（Hammurabi）**》：石雕約作於西元前一七九二～前一七五〇年，高約七十一公分，石碑全長兩百一十三公分，現藏於巴黎羅浮宮，刻寫了古巴比倫王的「公平法律」。

石碑雕刻較精細，表面磨光，刻滿楔形文字。法典上部是巴比倫人的太陽神沙瑪什（Shamash），向漢摩拉比國王授予法典的浮雕。太陽神形體高大，鬍鬚編成整齊的鬚辮，頭戴螺旋型寶冠，右肩袒露，身披長袍，正襟危坐，正在授予漢摩拉比權杖；漢摩拉比頭戴傳統王冠，神情肅穆，舉手宣誓。太陽神的寶座很像古巴比倫的塔寺，表示上面所坐的是最高的神。

整個浮雕畫面莊嚴穩重，表現了君權神授的觀點，這種把國家典律和藝術結合的形式，後來成為古代紀功碑的一種範例。

《**藥叉女（Yakshini）**》：砂石雕像高一百六十三公分，約作於西元前三世紀，現收藏於印度巴特那博物館（Patna Museum）。

《藥叉女》是孔雀王朝（約西元前三二一年～前三二四年至約前一八七年）最著名的雕刻珍品之一。出土於巴特那附近，藥叉女面向觀眾直立，半裸上半身微向前傾，右手拿一柄長拂塵甩在肩後，一直垂到腳後跟；濃密卷髮在腦後盤成優美髮髻，前額飾有一顆碩大珍珠。面部造型端莊、純樸溫和，嘴角含有一種古風微笑。雕像中人體造型

誇張，腰肢纖細，胸部渾圓，臀部豐滿，全身曲線韻律柔和，起伏微妙，具有飽滿而略微膨脹的肉感。雕像用黃褐色的砂石雕刻而成，表面磨光，像為人物表面塗上一層油彩般亮麗的光澤。這尊雕像表現的豐腴的女性肉體，蘊含著印度的生殖崇拜觀念，也孕育了印度藝術中標準女性人體美的雛形。

　　《米洛的維納斯（Venus de Milo）》：西元前二世紀的古希臘大理石雕刻，一八二〇年發現於愛琴海米洛島的洞穴。維納斯是希臘羅馬神話中代表愛與美的女神，米洛的維納斯體態勻稱，豐滿端秀，表現出內心平和嫻靜的感情，被認為是西方藝術中女性美的典型。

　　《大衛像（David）》：文藝復興時期，義大利雕塑家米開朗基羅的代表作之一。作者塑造的大衛是個準備投入戰鬥、保衛祖國的勇敢少年。大衛左手上舉，握住搭在肩上的投石器，右手自然下垂，握拳狀。頭部微俯，怒目裂眥，直視前方，準備戰鬥。這種矛盾高潮到來之前的狀態是最富張力的時刻，具有強烈的藝術效果。

　　《叛逆的奴隸（Rebellious Slave）》：米開朗基於一五一三～一五一六年，為教宗儒略二世（Pope Julius II）陵墓雕塑其中一尊奴隸塑像。一名健美的青年，使盡全身力氣掙斷反縛雙手的繩索。強而有力的肌肉，面部的掙扎表情，壓抑前傾的動作，表達出堅強不屈的意志，頌揚人民為自由鬥爭的精神。

　　《貝寧女王頭（Queen of Benin）》：青銅製，約作於西元十六世紀初，現收藏於倫敦大英博物館。

　　《貝寧女王頭》據說是貝寧（今奈及利亞西南部）國母后祭壇上的青銅紀念頭像，但其形象被刻畫成一個年輕公主。她頭上點綴著典型的尖頂帽狀網飾，造型自然美觀。雕像的臉部光潔細膩，起伏柔和，

具有豐富的光影變化，顯得生機盎然。她那凝視的眼睛和緊閉的雙唇揭示了豐富的精神世界，表達出一種豪華的威嚴之感。

《**巴黎公社社員牆（Communards' Wall）**》：這堵牆為紀念在一八七一年，巴黎公社起義中英勇戰鬥而獻身的烈士而建造，樹立在烈士就義之處，長約七公尺，高二點五公尺。整個作品用深淺不同的浮雕和虛實結合的手法塑造出英雄群像，是一幅石牆浮雕的藝術品。

《沉思者（The Thinker）》：法國雕塑家羅丹（Auguste Rodin）所作雕像，向下俯視，似陷入無盡的痛苦與掙扎中，屈膝托顏，陷入緊張、深沉的冥思，強壯的身體壓縮得具有抽搐感，似乎每塊肌肉都在思考。

《**巴爾札克像（Monument to Balzac）**》：該雕塑作品是羅丹於一八九七年，受法國文人學會委託，為偉大的現實主義文學家巴爾札克（Honoré de Balzac）作的紀念像，表現了沉醉在創作激情中的巴爾札克的形象，以及他蔑視一切、傲然獨立的氣概。是羅丹技藝成熟時期的重要代表作品之一。

《**鵝卵石──無產階級的武器**》：該雕塑作品是蘇聯雕塑家夏達爾（Shadr）於一九二七年所作。一名工人正彎下腰，從地面搬動一塊鵝卵石，準備往前衝投向敵人。作者透過肌肉、動勢及面部表情的刻劃，反映出一九〇五年俄國革命無產者的典型形象，是一座表現工人英勇戰鬥的紀念碑雕塑。

巴黎格雷萬蠟像館（Musée Grévin）：蠟像館裡有四百多尊蠟像，有政界要人、明星演員、歌星、舞蹈家、運動健將等。忠實於歷史是該博物館的特點。該館共用二十一個場面表現法國歷史上的各個重要階段，再現了歷史真貌。這不僅由於蠟像的形象酷似真人，連其

所用布景、道具幾乎都是同時代產物，有的甚至是原物。如拿破崙在巴黎郊區馬爾梅松舉行盛大招待會的場景，製作者花了兩年工夫選定、彙集各種道具。

《擲鐵餅者（Discobolus）》：米隆（Myron，西元前四九二年），他的創作活動主要在雅典。其作品取材於神話傳說、體育運動、鄉村生活等，代表作有《擲鐵餅者》，原作已失，現存三件大理石摹品，作者在一個固定的姿態空間表現了運動的時間性，構圖優美，成為雕塑作品中的神品。

《秦陵兵馬俑》：一九一四年三月，發現於秦始皇陵東側。一九八〇年十二月，在其西側發現一處車馬坑，出土了雍容華貴、製作精湛的大型彩繪銅車馬兩乘，世所罕見。

秦陵銅車馬原屬秦始皇乘輿中的一組仿製品，一前一後排列，前為高車（也稱立車），後為安車。兩車基本由車、馬和御官俑三部分組成。兩乘車馬的比例均為真車真馬真人的二分之一大小。兩車除金銀飾件外，其餘均為青銅鑄件。

秦陵銅車馬不但具有極高藝術價值，在製造工藝上所取得的成就也非同一般，有的工藝方法，雖然經兩千餘載，至今仍為現代工業沿用。

《樂山凌雲大佛》：中國四川樂山凌雲大佛，總高度為七十一公尺（不計腳底蓮花座），頭長十四公尺，眼長三點三公尺，腳背寬八點五公尺，可圍坐一百多人。

華表：古代宮殿、陵墓等大型建築物前面做裝飾用的巨大石柱，是一種中國傳統的建築形式。華表一般由底座、蟠龍柱、承露盤和其上的蹲獸組成。柱身多雕刻龍鳳等圖案，上部橫插著雕花的石板。華

表是一種標誌性建築，已經成為中國的象徵之一，主要放在宮殿、陵墓外的道路兩旁，也稱為神道柱、石望柱、表、標、碣。北京天安門前的一對華表，由漢白玉雕刻。柱挺拔直上，雕刻有精美的蟠龍流雲紋飾；柱的上部橫插一塊雲形長石片，一頭大，一頭小，遠望似柱身直插雲霄。

小知識

華表的意義是什麼

一般認為，華表又名恆表、表術，是一種在古代建築物中，用於紀念、標識的立柱。華表起源於古代的一種立術，相傳在堯舜時代，人們就在交通要道豎立木柱，作為行路時識別方向的標誌，這就是華表的雛形。

另一種意見認為，華表起源於遠古時代部落的圖騰標誌。華表頂端有一坐獸，似犬非犬，叫做「犼」，民間傳說這種怪獸生性好望。遠古時的人們都將本民族崇拜的圖騰標誌雕刻其上，視如神明。華表的雕飾也因各部落圖騰的標誌不同而各異，歷史進入到封建社會，圖騰的標誌漸漸在人們心中淡薄，華表上雕飾的動物也變成了人們喜愛的吉祥物。

還有一種說法認為，華表上古名「謗木」，相傳堯、舜為了納諫，在交通要道和朝堂上樹立木柱，讓人在上面書寫諫言，也就是鼓勵人們提意見。晉代崔豹在《古今注・問答釋義》中說：「程雅問曰：『堯設誹謗之木，何也？』答曰：『今華表木也，以橫木交柱頭，狀若花也，形似桔槔，大路交衢悉施焉。或謂之表木，以表工者納諫也，亦以表

識腸路也。」崔豹所言華表木的形狀，與現存的天安門前的華表大致相同，只是華表的「謗木」作用早已消失，上面不再刻以諫言，而為象徵皇權的雲龍紋所代替，成為皇家建築的一種特殊標誌。

也有人認為，華表是由一種古代的樂器演變而來。這種樂器名為「木鐸」，是一種中間細腰，腰上插有手柄的體鳴樂器。先秦時，代天子徵求百姓意見的官員們奔走於全國各地，敲擊木鐸以引起人們注意。後來，天子不再派人出去徵求意見，而是等人找上門來，將這種大型的木鐸矗立於王宮之前，經過演變就成了華表。

還有人認為，華表原是古代觀天測地的一種儀器。春秋戰國時期有一種觀察天文的儀器為表，人們立木為竿，以日影長度測定方位、節氣，並以此來測恆星，可觀測恆星年的週期。古代在建築施工前，還以此法定位取正。一些大型建築因施工期較長，立表必須長期留存。為了堅固起見，常改立木為石柱。一旦工程完成，石柱也就成了這些建築物的附屬部分，作為一種形制而保留下來，每每成為宮殿、壇廟寢陵等重要建築物的標誌。後世華表多經雕飾美化，表柱有圓形。八角形，雕有蟠龍雲紋，柱頭有雲板，校頂置承露盤，華表的實用價值逐漸喪失而成為一項藝術性很強的裝飾品。

建築藝術

　　建築是凝固的音樂。建築的形體結構、組合、安排、比例，都有數的組合，與音樂的和諧有等同的規律。如古希臘的多立克柱（Doric）、愛奧尼亞柱（Ionic）和科林斯柱（Corinthian）三種，台基、柱身、體積及間距的比例不同，好比樂曲中的頌歌、抒情曲和多聲部合唱；建築藝術能透過空間序列有比例的安排組合，在人們的運動過程中表現其造型美，使人們在時間的推移過程中逐漸加深印象，及至高潮。如北京的故宮，大清門、天安門、端門、午門、太和門、太和殿，這一系列排列，使人感覺像一部有前序、漸強、高潮的交響樂。建築不是摹寫具體生活中的物象，它對生活的反映，常透過風格、意境、氣息等激發人們的思想情感而達到目的。

　　燃燒的火焰：在原蘇聯莫斯科紅場、克里姆林宮一側，聳立著一座四百多年歷史的大教堂，這就是著名的聖瓦西里主教座堂（Saint Basil's Cathedral）。

　　該教堂共兩層，在一個平台上，高高矗立著六個形狀奇異的尖塔，這些尖塔砌有各種紋樣的圖案，漆有明麗色彩，動盪旋轉，看上去如同歡歌跳舞的俄羅斯少女，又似乎是一束束升騰的節日火焰，將神的威嚴與世俗的歡樂氣氛緊密結合。

　　伏在陸地上的鯨魚：英格斯冰場（David S. Ingalls Rink），由美國著名建築師埃羅·沙里寧（Eero Saarinen）設計，於一九五八年建造。沙里寧大膽運用現代科學技巧成果，將建築造型昇華到雕塑藝術領域。該建築驟然看似一條大鯨，曲線流暢，如同天造。在屋頂正中，是一條形如弓背、跨度長達八十五公尺的鋼筋混凝土曲線脊梁。從脊向兩

邊拉著懸索屋頂,形成一個跨距達五十七公尺、面積為五千平方公尺的空間,可同時容納三千人。其主要入口朝南,好似鯨魚張大嘴,要吞噬每個想進館的人。

整體建築內外樸素簡潔,無任何贅物,只懸掛一些彩旗,活躍了場內氣氛。

芝加哥第一高樓:威利斯大廈(Willis Tower),雄踞於美國芝加哥城,建於一九七○~一九七四年,由 SOM 建築設計事務所建立。大廈共一百一十樓,總高度為四百四十二公尺,其中三十三樓和六十六樓為空中門廳,供換乘電梯用,建築總面積達四十二萬平方公尺。

威利斯大廈平面由九個二十二點九公尺的四方塊組成,每個方塊是一個立筒,底平面為六十八點七公尺見方的大筒,該結構稱為束筒。

大廈外形逐漸上收,九個立筒分別截止在不同高度。一~五十樓由九個立筒組成正方形平面;五十一~六十六樓截去對角的兩個立筒;六十七~九十樓截去另一組對角的兩個立筒,成為一個十字形平面;九十一~一百一十樓截去三個邊的立筒,只剩兩個立筒到頂。這種處理手法,豐富了大廈造型,降低了風力影響。大廈頂部的設計風壓為三百零五公斤／平方公尺,設計允許位移九百毫米,實測位移在最大風速時四百六十毫米,說明階梯狀的束筒結構具有相當理想的剛硬度,體現了現代建築技巧的新成就。

北京故宮:故宮始建於一四○六年,以後陸續修建,但仍保留原有的總體布局。故宮占地七十二萬平方公尺,建築面積十六萬平方公尺,是中國最大、保存最完整的宮殿建築群,被譽為世界五大宮之一(北京故宮、法國凡爾賽宮、英國白金漢宮、美國白宮、俄羅斯克里姆林宮)。

　　故宮的建築依據其布局與功用分為「外朝」、「內廷」，以乾清門為界，乾清門以南為外朝，以北為內廷，故宮外朝、內廷的建築氣氛迥然不同。

　　外朝以太和、中和、保和三大殿為中心，是皇帝舉行朝會的地方，又稱「前朝」。此外兩翼東有文華殿、文淵閣、上駟院、南三所；西有武英殿、內務府等建築。

　　內廷以乾清宮、交泰殿、坤寧宮後三宮為中心，兩翼為養心殿、東、西六宮、齋宮、毓慶宮，後有御花園，是封建帝王與後妃居住之所。內廷東部的寧壽宮是當年乾隆皇帝退位後養老而修建。內廷西部有慈寧宮、壽安宮等。此外還有重華宮、北五所等建築。

　　金字塔（Pyramid）：金字塔是古埃及法老為自己所建造的陵墓。由於它們均為精確的正方錐體，無論從哪一面望去，很像漢字的「金」字，故稱其金字塔。

　　埃及有大小金字塔七十多座，以吉薩金字塔群（Giza）最著名。它由古夫（Khufu）、卡夫拉（Khafre）、孟卡拉（Menkaure）大小不等的三座金字塔組成。古夫塔最大，高一百四十六公尺，正方形底邊每邊長達兩百三十公尺，占地五點三公頃，由兩百三十多萬塊岩石砌成，每塊岩石重二點五噸到幾十噸。石塊磨得極為平整，中間縫隙連極薄的刀片難以插進。

　　沙漠擎天柱：科威特建造了許多水塔儲存淡化海水。科威特水塔造型新穎，式樣多樣，其中最負盛名的是科威特塔（Kuwait Towers），於一九七三年動工，一九七七年完工。

　　科威特塔由三座高塔組成。第一座塔高一百四十公尺，底部直徑十七公尺，上端直徑一點六公尺，再往上塔身七分之一處是金屬塔尖。

在塔身中部距地面七十二公尺處有一直徑二十六公尺的圓球，外表用
金屬鑲嵌，可容水四千五百立方公尺。

第二座塔身高一百一十三公尺，底部直徑七公尺，上面裝有
五十六盞泛光燈。

第三座塔是主塔，高一百八十七公尺，底部直徑二十四公尺，在
距地面八十公尺處有一直徑三十二公尺的大圓球，一百二十公尺處有
一直徑十八公尺的小圓球。大球上半部有兩層玻璃窗，玻璃窗之間有
一圈透明挑簷，挑出三公尺，玻璃窗和挑簷增加了大球的美感，並和
小球相呼應。這裡，大球象徵太陽，小球象徵月亮。大球上部開闢有
「空中花園」，在大塔的筒身裡設有一列樓梯、三部電梯，再往上乘
電梯就可到達小球遊樂場。

這三座高塔，塔身修長，潔白明亮，造型統一且富有變化。三個
大小圓球外部的金屬鑲嵌，採取阿拉伯傳統建築中的密集裝飾手法，
金屬凸面的高光和凹面的深影，在日光和燈光照射下熠熠生輝。

雪梨歌劇院（Sydney Opera House）：雪梨歌劇院位於澳洲雪
梨港的便利朗角（Bennelong Point），是一組白色雕塑般的建築，於
一九七三年建成，歷時十年，耗資一億兩千萬美元。

在十九公尺高的桃紅色花崗岩的基座上，幾個薄殼分為兩組，彼
此對稱依靠，分別覆蓋兩千七百個座位的音樂廳和一千五百五十個座
位，旁邊兩個較小的薄殼覆蓋著餐廳。

基座裡有一個四百二十座的小話劇場、一個陳列廳、一個酒會廳、
好幾個咖啡廳以及辦公室等大小房間九百多個，整個劇院的建築面積
為八萬八千平方公尺。

兩組薄殼是該建築最具特色和美感的部分，由許多人字形混凝土

拱肋連在一起組成，殼上貼滿乳白色陶瓷磚，在藍天下閃閃發光，成為雪梨港的象徵。

中國古典園林：中國古典園林講究含蓄，而不是一覽無餘。詩情畫意是中國古典園林的特點，賞園觀景要使人感到含蓄不盡，勝景萬千。

中國古典園林採用「咫尺山林，多方勝景」的手法造園。園林不在大小，而強調小中見大，大中有小。大觀園屬大園林，在觀覽中，不斷出現幽趣小景。頤和園萬壽山上的諧趣園，就是寓動觀中以靜觀所在。

園林離不開疊山理水，園內多有方塘，但環水池疊石成山，崎嶇有致，形成若干洞穴，使人不感覺單調。臨山池建有亭、水閣和小橋，皆低凌水面。

中國古典園林的另一特點，是其小中見大、實中求虛的造園手法。揚州園林，面積不大，但造園透過疊石堆山，給人一種園景深遠的錯覺。

布達拉宮：喇嘛教是中國佛教的一派，喇嘛教寺廟建築的特點是佛殿大、經堂高，建築多依山勢而築，位於西藏拉薩的布達拉宮，是典型的喇嘛教寺廟建築，始建於唐代的布達拉宮經歷代修繕增建，形成龐大的建築群。

整個宮殿建築依山勢疊砌，輝煌壯觀，其建築面積達兩萬多平方公尺，內有殿堂二十多個，正殿供奉著珍貴的釋迦牟尼十二歲時等身鍍金銅像。布達拉宮具有典型的唐代建築風格，也吸取了尼泊爾和印度的建築藝術特色。

中國的工藝美術

　　工藝美術是一種植根於中國民間的造型藝術，具有極強的時間性和地方色彩，常因時代、地理環境、經濟條件、文化水準、技巧水準、民族習慣和審美觀點的不同而表現出不同特點。

　　工藝美術類別：工藝美術通常分為日用工藝和陳設工藝。日用工藝，即經過裝飾加工的生活實用品，如掛毯、布匹等染織工藝品，碗、盆、杯等陶瓷工藝品，桌椅箱櫃等家具工藝品，服裝、包裝的設計等。陳設工藝，即專供欣賞的陳設品，如象牙雕刻、玉石雕刻、裝飾繪畫等。其中大部分以手工方式生產。

　　特殊工藝：特殊工藝是利用某種珍貴或特殊材料，經過精心設計和精巧的技巧加工而成的一種工藝品，如精細高雅的玉雕、象牙雕刻、雕漆、貝雕、景泰藍、金銀手飾等。是一種就地取材、以手工生產為主的民間工藝品，如清秀精巧的竹編、草編、藍印花布、蠟染、刺繡、根雕、泥塑、捏麵人、剪紙、民間玩具，大都產生於中國南北方農村及少數民族地區。

　　商標廣告：也稱商業美術，歷史悠久。古老的廣告形式有幌子、招牌、商標，在唐宋時代已出現。上海博物館收藏有中國現存最早的「玉兔搗月」宋代銅版商標；鴉片戰爭後，歐美的商標廣告滲透進中國，沿海一些大城市設立了廣告公司。

　　而現代廣告商標已是生活的一個重要組成部分，無處不在，並形成一種廣告文化，商標廣告的手法也隨科技水準的提高變得越來越先進。

　　書籍裝幀：書籍裝幀是工藝美術的一個重要種類，它包括封面設

計、扉頁設計、插圖設計、排版設計、文字設計等。

　　書籍裝幀的發展，是文化發展的一個象徵，魯迅先生大力宣導書籍裝幀，曾親自設計裝幀。現代書籍裝幀已成為一種特有的文化形式，和生活密切相關，蓬勃發展

　　藝術瓷刻：瓷刻是中國傳統的工藝品。在上釉燒成的素色瓷器上，用鎢鋼刀或金鋼石刀鏤刻，一般由手工刻製。製作過程是用刀尖在瓷面上刻出不同圖案，再塗以墨或色彩而後上蠟，即可在瓷面上出現種種優美圖案。刻畫線條活潑流暢，印花精細嚴謹，在瓷刻工藝品上既保持了傳統書、畫風格，又發揮了晶瑩光潔的瓷面優勢。

　　風箏：風箏在中國的歷史，可追溯到兩千多年前。當時的風箏用薄木片做成，叫「木鳶」。五代時，有人將竹哨繫於風箏上，風吹竹哨，聲如箏鳴，因此稱「風箏」。風箏樣式多類比禽、鳥、魚、蟲，常見的有金魚、大雁、蝴蝶、蜈蚣等，姿態生動，色彩豔麗，繪製精巧，是人們喜愛的娛樂品和欣賞品。

　　景泰藍：景泰藍，也叫「銅胎掐絲琺瑯」，用銅胎製成，以瑩石藍般的藍釉最出色，所以稱「景泰藍」。景泰藍是北京著名的特殊工藝品之一，創於明宣德年間（西元一四二六～一四三五年），至明景泰年間（西元一四五〇～一四五七年）流行發展，

　　景泰藍造形典雅，色彩豔麗，花紋精細，風格古樸、莊重、華貴，是明清兩代皇宮中的貴重陳設品，清代後遠銷海外。製作一件該產品，一般經過打胎、掐絲、點藍、燒藍、磨光、鍍金等工序。其中最複雜細緻的是掐絲和點藍技藝，該品種有花瓶、碗盤、煙具、檯燈、糖罐、獎盃等珍貴的陳設裝飾品，既可供人觀賞，又有收藏價值。

　　唐三彩：中國唐代多彩鉛質釉陶產品的概稱，盛於初唐，三彩釉

主要是白、黃、綠三種釉色，並有少量藍釉或黑釉。其中以氧化鐵為著色劑的黃釉，具有從棕紅色到淡黃色的不同變化。三彩釉大量用於陶俑、陶馬等殉葬品上。

脫胎漆器、揚州漆器：脫胎漆器，中國民間著名的工藝品之一，主要產於福建福州，約有三百年歷史。脫胎漆器造型雅致、質地輕巧、光澤照人、不怕水浸、能耐溫、耐酸腐蝕、做工精細。它的製作方法是在模型（分木胎、泥胎）上用麻布或絲綢層層裱背，連上數道漆料，然後脫去內胎，再加上填灰、上漆打磨、裝飾等幾十道工序，成為豐富多彩的各種脫胎漆器，品種有花瓶、盤、盒、文具、屏風、家具等。脫胎漆器風格深厚、莊重、華貴、高雅。

揚州漆器有屏風、桌櫃、盤、盒等家具和陳設用品三百餘種，其中「雕漆嵌玉」將各種具有不同天然色彩的玉石鑲嵌在漆器上，用傳統繪畫題材構成畫面，如唐代仕女圖、山水花鳥等。

點螺漆器是在烏黑的漆器胎上，根據藝術設計需求，鑲嵌上夜光螺、珍珠貝、鮑魚貝、蚌殼等和不同色澤的貝殼，有的還間雜著絲、金片組合成造型生動、色彩絢麗的圖畫，經過數十次磨研打光而成。「薄」是揚州點螺漆器的工藝特點之一，點螺盤能薄如蟬翼，鑲嵌在烏黑油亮的漆盤上五彩繽紛，燦爛奪目。

印染、蠟染：藍印花布，是中國民間傳統印染工藝之一。製作藍印花布，以油紙刻成花板，蒙在白布上，然後將石灰、豆粉和水調成防染粉漿刮印在棉布上，待乾後，用藍靛染色，再晾乾，用刀刮去粉漿即成花布。藍印花布一般分藍地白花、白地藍花，各具風格。

蠟染，中國少數民族地區具有民族特色的印染品。蠟染法是用蠟蘸蠟液，在白布上描繪幾何圖案或花、鳥、蟲、魚等紋樣，再浸入靛缸，

以藍色或其它顏色為主，後用水煮脫蠟，即出現花紋，成為色地白花的成品。

工藝壁掛：壁掛，懸掛在室內牆壁上，可充當裝飾和欣賞品的編織或印染品。現代壁掛被稱為「軟雕塑」或纖維藝術，包括毛織壁掛、印染壁掛、刺繡壁掛、棉織壁掛或毛麻棉繡組合性壁掛。中國新疆等地生產的栽絨掛毯風格獨特，由多種裝飾紋樣構成，色彩絢麗莊重，民族風格濃重。

西藏、青海等地寺院內有一種宗教壁掛，構圖以大佛為背景，表現了大千世界，茫茫宇宙，體現了「我佛為大」的宗教主題思想。壁掛構圖完整，氣勢博大，色彩以暖色調為主，是中國宗教壁掛藝術的傑作。

刺繡工藝品：刺繡工藝，中國民族傳統工藝之一。明清蘇州的蘇繡、湖南的湘繡、四川的蜀繡、廣東的粵繡，號稱「四大名繡」。

刺繡因產地不同而風格迥異。刺繡技法有錯針繡、亂針繡、網繡、滿地繡、鎖絲、內錦、平金、影金、盤金、鋪絨、刮絨、戳紗、灑線、挑花等。

刺繡作品一般用於生活服裝、歌舞或戲曲服裝、枕套、台布、靠墊等生活用品及屏風、壁掛等陳設品。刺繡圖案以繪畫的畫冊為臨本，常以寫生花鳥走獸如鳳凰、牡丹、松鶴、荷花、鴛鴦等為題材，混合組成畫面，具有民間藝術的裝飾性。中國刺繡色彩富麗奪目，針步均勻，針法多變，紋理分明，花紋活潑典雅。

泥塑和捏麵：泥塑，一種中國民間傳統雕塑工藝品。民間藝人在黏土裡摻入少許棉花纖維，搗勻，捏製成各種人物泥坯，陰乾，先上粉底，再施彩繪。

　　泥塑種類有製作各種古代戲曲人物和具有生活氣息的現代人物，還有捏泥玩具供人玩賞的風俗。

　　捏麵人，中國民間工藝品，是用糯米粉和麵加彩後，捏製成各種小型人物。捏麵源於民間，逢年過節時製作各種動物或福、祿、壽、喜字、花朵等的「喜饃饃」、「花點心」。

　　各地捏麵藝人擅做戲曲人物、佛像以及民間故事和古典小說中的人物，形態生動逼真，色彩豔麗明快。

　　編織工藝品：編織，中國民間廣泛流行的一種手工藝品。它利用各地所產的草、竹、藤、棕、柳、葦為原料，就地取材，編成豐富多彩的實用工藝品。

　　草編，是將事先染有各種彩色的草，編織各種圖案，有的則編好後再印裝飾紋樣。這些工藝品輕巧耐用，美觀大方，經濟實惠，譽滿全球。

　　竹編，用竹篾作為材料編織的工藝品，先將竹子剖削成粗細勻淨的篾絲，經切絲、刮紋、打光和劈細等工序，再由藝人編織成各種精巧生活日用品，如各種動物造型的竹籃、果盤，以及各種造型的花籃、屏風、門簾、扇子等。四川自貢藝人龔玉璋的扇子，稱為「龔扇子」，所用篾絲，細如絹紗。

　　棕編，用棕絲製成的工藝品，比一般草編工藝堅實耐磨，主要產品有提兜、箱子、涼鞋、拖鞋、玩具、地毯等。

藝術，有意思
從古典樂到流行曲，從文藝復興到現代藝術，提昇文青力的必備手冊

影視藝術

電影的誕生

電影的前身是活動照片。一八七八年，美國攝影師埃德沃德·邁布里奇（Eadweard James Muybridg），為證實馬在奔跑時四蹄同時離地面，他用四十台照相機在等距下，拍攝馬奔跑時的照片。一八八○年，當他將這些連拍的照片在幻燈片投影機上放映時，原來靜止的一張張照片，變為一匹馬快速奔跑的活動畫面。

一八八八年，法國生理學家瑪萊首次研製成功「攝影槍」，他將感光藥膜塗在可轉動拍攝的紙條上，將海鷗飛翔、動物奔跑等拍成了連續照片。

一八八九年，愛迪生發明了活動電影放映機（Kinetoscope）。這種放映機像一個大櫃子，上面裝有放大鏡，裡面是十幾公尺長的鑿孔膠片，首尾銜接，繞在一組小滑輪上。馬達開動後，膠片以每秒四十六幀的速度移動，迴圈放映，這就是現代電影機的雛形。不久，法國里昂照相器材廠廠長盧米埃兄弟（Auguste and Louis Lumière），將愛迪生的活動電影放映機改良，完成了當時最完善的活動電影機。這種電影機，既能拍攝，又能放映，還能沖洗，功能完備。它以每秒十六幀的速度拍攝、放映，還能將影片影像對應於銀幕。

一八九五年三月二十二日，盧米埃兄弟在巴黎科技大會上，首次放映了他們攝製的《盧米埃工廠的大門（he exit from the Lumière factory in Lyon）》，十二月二十八日這一天也成為電影的誕辰日。

電影科技原理：電影綜合了電學、光學、聲學、化學等多方面的科技成果，為人類創造出另一個前所未有的聲光世界。

電影藝術應用的科技原理是視覺暫留（Persistence of vision）。「視

覺暫留」，是一種有視覺就存在的現象，如在黑暗中將一根點燃的火柴快速劃一圈，就會看到一個完整光圈。現代科學發現：影像從眼前消失後，仍將在視網膜上保留零點一～零點四秒左右。電影依據經精確測定的「視覺暫留」原理，創造出了活動畫面。經多次試驗，現代電影以每秒二十四幀的速度拍攝和放映。

近代照相術的發明，為電影技巧打下了直接的基礎。電影也必須先「照相」——攝影。只是這種「照相」，是以一定速度將連續影像拍攝到膠片上，而且電影膠片可經過剪接後，以一定速度連續放映，從而產生活動的畫面。

從黑白到彩色：大自然色彩繽紛，人們現在看到的影片，多數是還原出大自然本色的彩色片，生動逼真。然而在電影誕生初期的幾十年裡，只有黑白片。愛森斯坦（Sergei Eisenstein）拍攝的《波坦金號戰艦》，將黑旗變為紅旗，以手工塗色方式，為影片逐格塗上紅色。一九三五年，美國導演魯賓·馬穆連（Rouben Mamoulian）拍攝了第一部彩色故事片《浮華世界（Becky Sharp）》。

不久，德國生產出三十五毫米的多層乳劑彩色膠片，該膠片能在一條膠片上印製出供放映用的彩色膠片，又能複製光學聲帶，從而解決了彩色影片中的一系列技巧難題。此後，彩色影片得到推廣。

黑白影片在層次上變化豐富，仍不失為一種藝術，所以現在依舊有導演在拍黑白片。

從無聲到有聲：早期的電影沒有聲音，觀眾只能看到活動畫面及人物講話時開合的嘴，卻聽不到說話聲，這個階段的電影被稱為「默片時代」，經歷了約三十年。

默片在藝術上力求更佳，它不靠語言——台詞，而靠動作、靠畫

面——電影語言取勝。默片僅憑動作、畫面，就可敘述完整的故事，刻畫活生生的人物，表現深刻的主題，風格或優美或壯美。默片很少有戲劇因素，更合乎電影本性，更像純粹的電影，它擁有有聲電影無法取代的魅力。

無聲影片時期，卓別林的《淘金記（The Gold Rush）》、愛森斯坦的《波坦金號戰艦》、普多夫金（Vsevolod Pudovkin）的《母親》等，都具有極高藝術價值。默片獲得「偉大的啞巴」的美譽，但無聲終究削弱了環境的真實氣氛和藝術美的和諧統一。無聲片在圓滿滿足人們的視覺審美後，觀眾渴望電影藝術能同時滿足他們的聽覺美感需求，而科學技巧的發展，終於使這一願望得以實現。

光電管（Phototube）的出現開啟了有聲電影時代。第一部有聲片是一九二七年十月放映的好萊塢拍攝的《爵士歌手（The Jazz Singer）》，該影片同時擁有音響、對白、音樂和歌唱，它的出現標誌著電影這門新興的現代藝術具備了畫面、聲音兩種造型手法，趨於成熟。

小知識

電影藝術的構成

電影可實現時空的自由轉換，還可透過各種特效，創造出戲劇舞台上難以刻畫的場面。

電影藝術的構成，通常首先要有電影文學劇本，然後由導演根據文學劇本創作出分鏡腳本。按分鏡腳本拍攝出來的電影，包括在導演構思、導演藝術統帥下的表演藝術，以及繪畫、音樂、舞蹈、建築等藝術成分和表現手法，其中演員的表演占主要地位。

電影藝術利用了先進的科技成果，同時綜合各種藝術成分及表現手法，因此電影藝術具有豐富強大的表現力和藝術感染力。

電影風格

　　藝術家由於其生活經歷、立場觀點、藝術素養、個性特徵的不同，在處理題材、駕馭形式、描繪形象，以及表現手法和語言運用上，必然呈現出不同的特點和光彩，集中體現在作品內容與形式各要素上，就形成各具特色的風格。

　　電影（包括某些電視劇）風格主要透過編劇、導演和攝影體現，尤其透過導演的個人風格來完成。

　　紀實風格：紀實風格的影片強調真實性，而摒棄假定性，少用人為強化的衝突和情節，最好按生活原型「紀實」。電影藝術家多用這種風格處理重大歷史題材及人物傳記，使史詩題材富含紀實性，令觀眾信服。紀實風格的影片，常採取在扮演鏡頭中穿插紀錄片鏡頭的方式，或以彩色和黑白相區別的方法，或使彩色鏡頭「老化」，以引起「歷史回憶」的方法拍攝。

　　重要鏡頭常在歷史現場拍實景，避免對歷史人物的神化、醜化，甚至用特型演員扮演近現代歷史人物。非歷史題材的紀實風格片，尊重生活原形，並按原形構建作品，使作品的敘述方式盡量顯示生活的本來痕跡，結構一般多層而分散。

　　情節方面力求非戲劇化，對人物和矛盾的複雜關係不人為雕飾，如同未經藝術鋪排，如同生活一樣自然。它追求反映生活本身存在的「戲劇性」，重視生活細節的真實描寫。技巧上採取拼貼法、長鏡頭、無技巧剪編等。義大利的結構現實主義（Neorealism）的作品《Rome 11:00》、《單車失竊記（Bicycle Thieves）》等，都是這類風格的影片。

　　溶合風格：溶合風格即把幾種不同的風格溶合為一種風格。在傳

148

統的戲劇分類中，正劇、喜劇、悲劇的風格樣式歷來涇渭分明，而實際生活卻複雜多樣。藝術家為了反映真實生活，有的在嚴肅的正劇中滲入喜劇的幽默和諷刺；有的又在喜劇中滲入悲劇的痛苦與哀傷；還有的甚至把悲劇、喜劇、鬧劇、打鬥等雜糅，產生特殊的藝術效果，卓別林的影片就是悲喜交集的嚴肅作品。

　　共現風格：過去，電影拍攝風格分「戲劇電影」，如《茶館》；「詩的電影」，如《黑馬（Dark Horse）》、《紅汽球（The Red Balloon）》等；「散文電影」，如《巴山夜雨》等；「史詩電影」，如《列寧在一九一八（Lenin in 1918）》等。還有繪畫式電影、小說式電影等。

　　共現風格，是一九六〇、一九七〇年代前，蘇聯電影文學的一種新風格。隨著時代的發展，生活變得更豐富多彩，其反映形式也必然隨之變化，「共現風格」便能更全面、更真實反映生活。特點是採取多線索、多層次、多角度結構，藝術概括複雜、廣闊，形象的發展也是多側面的，容量比過去更大，代表作品有《戀人浪漫曲（A Lover's Romance）》、《這裡的黎明靜悄悄（The Dawns Here Are Quiet）》等。

　　繪畫風格：繪畫風格，一九六〇年代出現的一種電影風格，強調挖掘鏡頭內的豐富表現力，注重鏡頭結構、場面調度、影調、照明、色彩變化及各種新攝影法，而且愛用長鏡頭。繪畫風格講究純觀賞性、造型的圖解性，力求以純畫面、風格化的靜態形象表達影片內容，並以此與戲劇化電影相對立。代表作品有瑞典電影《獅心兄弟（The Brothers Lionheart）》、捷克電影《非凡的愛瑪（The Divine Emma）》、蘇聯電影《瓦西里·蘇里科夫（Vasiliy Surikov）》等

電影流派

　　電影流派主要由同一社會條件下，價值觀及藝術觀相近的編導以相近風格創作，逐漸形成，也可由一群志同道合者自覺結合、公開標榜共同的電影主張，並照此創作而形成。

　　美國好萊塢電影（Hollywood）：好萊塢馳名全世界，其《魂斷藍橋（Waterloo Bridge）》、《羅馬假期（Roman Holiday）》、《驛馬車（Stagecoach）》、《克拉瑪對克拉瑪（Kramer vs. Kramer）》等大批優秀影片，在世界影壇獨領風騷，擁有無數觀眾，被譽為「夢幻工廠」。

　　二戰前，好萊塢影片往往逃避社會現實生活，缺乏思想深度，但在藝術上精美考究，常採用舒展流暢、循序漸進的敘事手法和戲劇性結構方式。這期間，好萊塢生產了別具特色的警匪片、牛仔片及喜劇片、科幻片等。這些影片多不是通常說的「藝術片」，而是極具娛樂性的「娛樂片」。當然，這些娛樂片也寓教於樂，如其中的西部牛仔片，通常塑造正義、勇敢的牛仔形象，歌頌行俠仗義、除暴安良的英雄主義精神，有一定的社會批判性。

　　一九六〇年代以後，好萊塢的電影種類和風格開始變化，如現實主義傳統的恢復和發展，及在對藝術的新追求、新探索。現實主義影片《克拉瑪對克拉瑪》、《金池塘（On Golden Pond）》等，將鏡頭對準普通人的家庭生活和內心世界，反映尖銳的社會問題。這類影片不粉飾、不雕琢，強調和突出紀實性，追求樸素自然的風格，真實深刻反映生活，表現人們豐富細膩的內心世界。

　　但好萊塢電影的主流，仍是商業化的娛樂片，這些娛樂片色彩繽

紛，光怪陸離，滿足了各層次觀眾的欣賞要求，其中最流行的影片類型是科幻片、恐怖片、西部片、警匪片等。

義大利結構現實主義電影：義大利結構現實主義電影，順應二戰後的新形勢而產生。義大利為二戰戰敗國，戰後社會動亂，人民掙扎於貧困和絕望中。這時，義大利電影藝術家將其藝術目光，從形式主義轉到現實主義，竭力反映義大利人民的現實生活，創作了一批著名的結構現實主義電影。這股清新蓬勃的電影潮流，影響深遠，至今被許多進步電影藝術家奉為標杆。

義大利結構現實主義電影，注意表現日常生活和普通小人物的命運，強調紀實性，反對矯飾，排斥戲劇性因素，追求樸實自然的藝術風格，靠真實情感打動觀眾，並以此刺激觀眾思索生活、改變命運。

如結構現實主義的代表作《Rome 11:00》，故事梗概是，某公司要招聘一名打字員，因失業問題嚴重，前來應聘的達上千人。天剛亮就有人在排隊等候，之後，陸續到達的婦女擠滿樓梯，你推我擠，破樓梯突然坍塌，將這些婦女被壓在石頭下。影片著重從不同側面描寫了十個不同命運的婦女，反映當時義大利社會的貧困、動亂和腐朽。影片結尾新穎別致，餘韻悠長。慘案過後第二天，一名倖存者一大早又來排隊，因為打字員空缺仍存在。該影片並無任何曲折離奇的戲劇性情節，只是按生活本身的「日常性」加以表現。

結構現實主義電影打破傳統的明星文化，大膽起用非職業演員扮演角色，從而給結構現實主義電影帶來充滿活力的新面孔，使電影更具寫實性、更具生活化，如《單車失竊記》的主演，就是一個現實活中的失業人。

結構現實主義電影強調紀實性，影片幾乎全用實景拍攝，導演鼓

勵攝影師扛攝影機到街頭拍片。這類影片通常無完整的劇本，只有故事梗概或劇本大綱，對話也是即興式的。另外，結構現實主義電影主張，畫面應以生活的本來面目呈現，不強調蒙太奇的主觀性。

法國的新浪潮及現代派電影：一九五〇年代末，法國興起新浪潮電影（French New Wave）。反對傳統藝術表現手法，強調生活化和紀實性，有的還帶有現代派藝術的荒誕性和精神分析特點。

如《四百擊（The 400 Blows）》，就是「新浪潮」電影的代表作品，著力表現一個失去家庭溫暖的孩子翹課、撒謊、閒逛等一系列不含戲劇衝突的日常生活瑣事，全片大部分鏡頭在現場用實景拍攝，造成一種自然的「生活流」。

新浪潮電影用意識流手法揭示人的潛意識，它往往自由轉換時空，使時空錯位的電影畫面成為一種人的潛意識的外化。如被視為電影史上的一顆「核彈」的《廣島之戀（Hiroshima mon amour）》，大幅度自由運用鏡頭，電影畫面一下是一九四〇年代，一下又回到一九五〇年代；一下是日本的廣島，一下又回到法國的德國占領區。用對白和音樂將過去和當前兩種場景穿插在一起。在法國的地窖裡，出現的是日本酒吧間的音樂；在日本又出現法國音樂。影片透過「時空錯位」的表現手法，著力揭示、渲染人物心靈深處通常難以顯露和表現出來的心情。

新浪潮影片和現代派電影，有的獨具特色，別開生面；有的則晦澀難懂，甚至令人不知所云。有的導演往往只顧表現個人風格，忽略影片內容。如《去年在馬倫巴（Last Year at Marienbad）》，無故事情節，無人物姓名，只用 X、Y 代替。

電影放映形式

當代高度發達的科學技巧，為電影在外在形式上向寬銀幕、環形銀幕、全景電影、3D 電影等的發展提供了條件。

寬銀幕、遮幅電影：普通銀幕的高寬比為 1：1.38，表現宏大場面時顯得不夠廣闊，於是人們研發出高寬比為 1：2.55 的寬銀幕，比普通銀幕寬近一倍，其視野寬廣、真實感強。最初的寬銀幕影片拍攝起來過於複雜、成本高。

一九五三年，變形鏡頭問世，它能將景物按 1：2 的比例橫向壓縮，再經過「還影物鏡」，使形象恢復原狀。以後又有人嘗試在攝影機和放映機的片窗上安裝特製框格，壓縮畫面高度以改變高寬比例，這即是人們看到的具有寬銀幕效果的「遮幅式影片」。

球幕電影：一九八〇年代中期，北京大柵欄出現一座幕似穹廬的半球形大銀幕電影，觀眾被包圍在中間，看到的影像也呈半球形，如在蒼穹中，觀眾的四方都是銀幕，伴有身歷聲環音效果，這就是球幕電影。

世界第二大球幕影院——中國科學技巧館天幕影院，於一九九四年五月在北京落成，其銀幕直徑達二十七公尺，含五百個座席。

3D 電影：一般平面電影缺少立體感和縱深感，3D 電影彌補了這種缺憾，如銀幕上出現一片汪洋大海，觀眾好似就站在海邊。3D 電影效果逼真；它幾乎魔術般地使銀幕畫面與生活場景的界限消失，讓人完全進入了一個真實、觸手可及的夢幻世界。

人的兩眼同時看一個東西，看到的映射才有立體感。3D 電影是雙鏡頭拍攝，相當於用兩隻眼看東西，所以具有很強的立體感。

觀看 3D 電影戴上特製 3D 眼鏡，銀幕上的景物就會產生立體感。它利用類似人的兩眼不同視角，拍攝成有水平視差的兩幅畫面，放映到同一銀幕上，成為疊加的雙影畫面。但不能真實顯示影片的色彩，也有戴偏光眼鏡看 3D 電影。看 3D 電影較先進的是「光柵銀幕法」，觀眾透過放在銀幕前的光柵板，兩眼分別看到相應畫面，產生立體感，但看時頭不能移動。

全息電影：全息電影的基礎是全息攝影，用雷射照射。「全息」，即攝影時除記錄波長和強度外，還記錄物光的相位、物光的全部資訊。

全息攝影能使物體產生逼真的立體感，如一張猛虎的照片，就可看到猛虎的縱、橫、深三度，不管從哪個角度觀察，都有驚人的立體形象。日本在一九七〇拍攝過捕鯨的全息電影。觀看全息電影，「睜一隻眼閉一隻眼」也能看到立體影像，而不必戴特製眼鏡。

小知識

好萊塢電影

好萊塢（Hollywood）本是一個地名，位於美國加利福尼亞州洛杉磯市市區西北郊，是洛杉磯的鄰近地區。而現在的「好萊塢」一詞，往往直接指美國加州南部的電影工業。現今的好萊塢電影，更成為一種獨特的文化。

好萊塢電影的發展總體來說可以分為兩個階段：

古典好萊塢電影時期（Classical Hollywood）：古典好萊塢電影基本成型於一九七〇年代。當時觀眾的欣賞口味偏向於古典敘事風格，有聲技巧的運用，也使電影中複雜的敘事與流暢的對話成為可能，這

一切促成了古典好萊塢電影濃重的戲劇化風格。同時，這種風格也符合當時的片廠制度（American Studio System）。由好萊塢巨擘麥克·塞納特（Mack Sennett）創造的片廠制度，客觀上要求電影必須以迎合最廣大觀眾的審美需求為目標，而傳統的被大眾所熟悉的戲劇化美學觀，顯然是最好的選擇，類型電影在這樣的背景下應運而生。這些被德國電影理論家齊格弗里德科拉考爾（Siegfried Kracauer）稱為迎合觀眾「深層集體心理」的影片，憑藉程序化的情節、類型化的人物，迅速占據了觀眾的視野，科幻、歌舞、犯罪等形式的類型片，得以在世界影院中大行其道。其中，西部片作為最「美國化」的類型片，在古典好萊塢時期占有重要的地位。西部片頌揚、推崇那種粗獷的個人主義和適者生存的精神，體現著善必勝惡的道德理想，因而在美國影壇上長盛不衰。

新好萊塢電影時期（New Hollywood）：商業電影藝術化、藝術電影商業化成為這一時期電影發展的一個趨勢，許多歐洲藝術電影的處理方法被用於好萊塢電影中。比如電影《美國心玫瑰情（American Beauty）》對於鏡頭、色彩、光線等細節的處理精彩而獨特，頗具作者電影的風采，而影片中傳達出的對於社會的關注，也傳承了結構現實主義和新浪潮的血脈。

戲曲片

　　中國拍攝的第一部電影，是一九〇五年由譚鑫培主演的京劇《定軍山》。以往拍戲曲片，攝影機固定於一個機位，現在則採用實景、布景相結合的方法，突破舞台局限，將戲曲表演和電影藝術手法相結合，既表現戲曲藝術的特點，又發揮了電影藝術的表現特性。如越劇《紅樓夢》，京劇《野豬林》、《徐九經升官記》、《紅燈記》，黃梅戲《天仙配》，秦腔《三滴血》，崑曲《十五貫》，豫劇《七品芝麻官》，評劇《劉巧兒》等。

　　科學教育片：簡稱「科教片」，是為科學研究、教學和在大眾中普及科學知識而攝製的影片。上至天文，下至地理，宏觀、微觀，歷史、文藝等，都是它表現的範圍。

　　新聞紀錄片：新聞記錄片分為新聞片和紀錄片。新聞片報導新近發生的事實。由於電影後期製作週期長，在電影院放映，大眾不能及時看到，現在的電影很少有新聞片，幾乎都由電視承擔。紀錄片拍攝較自由，既可紀錄現實，也可回顧歷史；既可反映重大事件，也可揭示日常生活的一個側面；既可表現人類社會生活題材，也可表現大自然的秀麗風光、動、植物世界等。

美術片

美術片不用真人和實景拍攝，而以繪畫或其他藝術形式作為塑造人物和環境空間的手法，用誇張、神似、變形的手法借助幻想、想像和象徵，反映人們的生活理想和願望。美術片以少年兒童為主要對象，適當考慮成人趣味。影片題材包括民間故事、神話、寓言、現代故事、科幻、諷刺喜劇等，內容包羅萬象。美術片一般採用逐格拍攝的方法，繪畫工作量大。採用電腦繪畫後，工作效率得到極大提高。

美術片可分為動畫片（卡通片）、木偶片、剪紙片、折紙片等。法國人埃米爾·雷諾（Charles-Émile Reynaud）是美術片的先驅，一八九二年，他在巴黎首次放映了繪製的動畫片，又例如日本的《一休和尚》等，都深受少年兒童喜愛。

動畫：用圖畫表現戲劇情節的一種美術影片。它在攝製時，採用逐格攝影的方法，將許多張有連貫性動作的圖畫，依次一張張拍攝，連續放映時就會在銀幕上產生活動影像。動畫片在藝術表現方面，可充分發揮真人實物難以表達的想像和幻想，創造出瑰麗迷人的虛實結合的藝術境界。

木偶片：用木偶表現戲劇情節的一種美術影片。它在攝影時，將各個活動部分裝有關節的木偶，按設計好的動作，分解為若干順序不同的姿態，由人操縱，依次扳動關節，用逐格攝影法拍攝下來。對可連續操縱的布袋、杖頭或提線木偶，則用連續攝影法。

剪紙片：用剪紙人物、動物表現戲劇情節的一種美術影片。它在攝製時，用紙剪成或刻成人物、動物的形體和背景形象，對其描繪色彩、裝配關節後，按劇情需要，將人物、動物及景物的活動，分解成

若干順序不同的姿態，由人操縱，依次扳動關節，用逐格攝影法拍攝下來，放映時即產生連續活動的影像。

折紙片：由兒童折紙手工發展而成，利用折紙人物、動物和景物表現戲劇情節，是中國特有的一種新型美術電影。其製作及拍攝方法和木偶片、剪紙片近似。

故事片

　　綜合文學、戲劇、音樂、繪畫諸多藝術因素，透過具體視聽形象反映生活，以塑造人物為主，具有故事情節，並由演員扮演的影片。由演員扮演是故事片，區別於其他片種的基本特徵。故事影片一般直接取材於現實生活，也可從歷史或其他方面選取題材，如神話、幻想等。對其他形式作品的改編，也占相當的比例，一九八〇年代也出現了一些非情節性、非性格化的影片。

　　現實片：是一種從現實生活取材，用現實主義的創作方法，客觀觀察現實生活，按生活原貌精確細膩描寫現實，真實表現典型環境中的典型人物，結構精當、風格獨特、情節引人入勝的影片類型。現實片從廣義上包括「真實電影」、「紀實電影」、「結構現實主義」等電影流派的作品。

　　改編片：取材於世界文學史中的文學名著，將其改編、再創作後拍成的一種影片類型，如《三國演義》、《安娜·卡列尼娜（Anna Karenina）》等。改編影片題材範圍廣，它要求忠實於原著主題，在力求保持原著主要人物、情節及其風格的基礎上，對原著所刻畫的時代背景、地理環境、人物活動等方面通俗化處理，並在不違背原著主題的原則下，進行適當的藝術加工。優秀的改編片，在某種意義上說，是電影藝術再創造的成果。

　　歷史片：一種在特定史觀下，以歷史重大事件為背景，以各種歷史人物的生活經歷為主要情節，經不同程度的藝術加工後拍成的影片類型，如《甲午風雲》等。

　　戰爭片：以戰爭為主要題材和內容的影片類型，如蘇聯影片《攻

克柏林（The Fall of Berlin）》等。廣義上說，反戰題材的影片，也應屬於該類型。

喜劇片：以產生搞笑效果為特徵的影片類型，如蘇聯影片《欽差大臣（The Inspector-General）》等。

驚險片：以驚險情節為主要特徵的故事片，如美國影片《冰峰探險隊（High Ice）》等。

偵探片：以偵破犯罪案件為主要內容的影片，如日本影片《追捕》。

傳記片：以真實人物的生平事蹟為內容的故事片類型，如美國電影《凡爾賽拜金女（Marie Antoinette）》等。

武打片：又稱「功夫片」、「打鬥片」，是一種融和武術、劍術等因素在內，以武打為主要手法，打鬥為主要場面，表現俠客、騎士、武士及正派人物除暴安良、正義戰勝邪惡主題的故事片類型。

西部片：以美國人十九世紀以來開發西部地區為背景，表現「文明征服野蠻」的過程，以精湛的騎術、驚人的槍法、「英雄美人」的故事為號召，謳歌「拓荒精神」，充滿傳奇色彩的一種美國式的驚險片類型，如《大篷車（Caravan）》、《關山飛渡》、《太陽浴血記（Duel in the Sun）》等，具有一定影響和歷史地位，西部片也被稱為是「典型的美國電影」。

兒童片：一種通俗易懂、生動活潑、適合兒童智力水準，人物的故事片類型。

神話片：以傳說和神話為題材的故事片類型，如《畫皮》等。

科幻片：取材於科幻小說，用電影特效的表現方法，依據科學上的某些新發現、新成就，以及在這些基礎上可能達到的預見，幻想人類利用這些發現完成某些奇蹟的故事片類型。

　　歌劇片：紀錄歌劇演出或根據歌劇改編的故事片類型，如法國影片《卡門（Carmen》》等。

國際影展

　　影展是展示世界各國電影藝術和技巧成就的盛會，其主要目的是交流經驗、互相學習、促進各國電影事業的發展。通常設立一個國際評選委員會，評選正式參展的影片，對優秀影片和它們的作者（包括導演、編劇、演員、攝影、作曲、剪接、服裝、美工、特效等）授予獎品或獎狀等，也有只參展不評獎的國際影展。

　　威尼斯影展：威尼斯影展（International Exhibition of Cinematographic Art of the Venice Biennale）創辦於一九三二年八月六日，每年一次，八～九月在義大利威尼斯舉行，為期兩週。影展期間舉行紀念活動、討論會及開設電影市場，是世界上第一個影展，被譽為「國際影展之父」。設「金獅獎」、「銀獅獎」。

　　坎城影展：坎城影展（Cannes Film Festival），創辦於一九四六年九月二十日，在法國小鎮坎城舉行，每年五月舉行，為期兩週。該節著重藝術上的探索，設「金棕櫚獎」，例如中國導演陳凱歌曾以《霸王別姬》，於一九九四年獲此獎。

　　柏林影展：柏林影展（Berlin International Film Festival）創辦於一九五一年，每年一次，二月底至三月初舉行，為期兩週，是世界上最具影響的綜合性影展之一，設「金熊獎」和「銀熊獎」。一九九三年，臺灣導演李安所執導的《喜宴》曾獲金熊獎。

　　莫斯科影展：莫斯科影展（Moscow International Film Festival）由前「蘇聯電影委員會」、「蘇聯電影工作者協會」在一九五九年創辦，兩年一次，七月底至八月初在莫斯科舉行，為期兩週，宗旨是「為了電影藝術的人道主義，為了各國人民之間的和平與友誼」，設金獎、

銀獎。

卡羅維瓦利影展：卡羅維瓦利影展（Karlovy Vary International Film Festival），由原捷克斯洛伐克政府於一九四六年創辦，每年六～七月間舉行，為期兩週。一九五九 年後改為兩年一次，設「水晶地球儀」獎。

聖賽巴斯提安國際影展：聖賽巴斯提安國際影展（San Sebastián International Film Festival），一九五三年創於西班牙海濱城市聖賽巴斯提安。每年九月舉行，為期十天左右。該影展設有「金貝殼獎」、「銀貝殼獎」等。

東京國際影展：東京國際影展是亞洲最大的國際影展，一九五八年九月創辦於日本東京，每兩年一次，自九月底至十月初舉行，為期十天。該影展設置大獎、評委特別獎、最佳導演獎、最佳男、女演員獎、最佳劇本獎、最佳藝術片貢獻獎，所有獎項不發獎金，只頒榮譽稱號，由二十三歲以上的外國評委組成。

奧斯卡金像獎：奧斯卡金像獎（Academy Awards）是世界電影史上影響最大、歷史最悠久的電影獎，全稱「美國電影藝術與科學學院金像獎」，簡稱「美國金像獎」，於一九二七年由美國電影界知名人士三十六人創設。其宗旨在於研究、提高電影的藝術和技巧品質，強化電影界內部不同專業之間的團結協作，促進電影事業的發展。

該獎原定每兩年評選一次，從一九三四年起，改為每年舉行一次。一九三五年，奧斯卡獎真正名揚全球。從這一年起，全部授獎過程透過衛星傳送到世界各地，引起轟動。另外，奧斯卡獎有一項最佳國際影片獎，強化了它的國際意義。

奧斯卡金像是一尊男人全身像，他站立於一盤電影膠片上，手握

長劍。像身長三十四點五公分，重三點四五公斤，由銅錫合金鑄成。奧斯卡獎的主要獎項有最佳影片獎、最佳男女主角、配角獎、最佳導演獎等，此外還設置了部分特別榮譽獎。一旦得此殊榮，馬上身價倍增，代表美國電影的最高榮譽。

　　該獎每年三月左右，對上年度影片和演員評獎。競選分提名和投票兩個階段，由三千兩百名電影藝術與科學院會員投票，選出最佳影片和最佳演員、導演、編劇、攝影等獎項，結果祕密統計。

電視的崛起

　　電視出現於一九二〇年代中期。英文的電視由希臘文 tele（遠處、遠的）和拉丁文 visio（看）連接組成，意為遠距離傳達的畫面。電視剛誕生時，主要用於播映現成的舞台劇和電影。當時，人們稱電視為「家庭的戲劇」、「小電影」或「螢幕電影」。現在，電視節目包羅萬象，成為覆蓋面最廣的大眾傳播媒介。

　　一九三六年，英國播出了世界上最早的電視節目；一九四〇年，美國研發了彩色電視。

　　電視劇：電視劇是在電視發展過程，出現的一個新藝術品種。電視劇是融文學、戲劇、電影等表現方法於一體，運用電子技巧製作，透過電視傳播綜合性藝術，世界上第一部電視劇於一九七三年在英國播出。

　　電視的誕生晚於電影，但由於它用無線電傳送畫面和聲音，不僅和電影一樣視聽兼備，現場感也強，可信度高，及時甚至同步播出，可在家庭近距離收看，又囊括幾乎所有的藝術種類，極受觀眾歡迎，成為電影強勁的競爭對手。

　　電視劇的特點：電視劇的特色是「快」。電視劇多使用錄影設備製作，導演和演員在錄影時，馬上就可以看到每個場景、每個動作，這縮短了電視劇的製作時間。電視劇多借助現代高科技製作，節目一旦完成，很快就可播映，有的電視劇僅兩天就拍完了。

　　由於電視螢幕小，電視劇多用中景和近景，很少用全景（除非必要），特寫鏡頭也較多。這樣，電視劇演員的表演離觀眾相當近，這種表演必須更真實、細膩和生活化。

　　電視觀眾對節目有充分選擇的自由，不愛看就關電視或轉台，這種特殊的傳播方式，決定了電視劇必須有強大的吸引力才能抓住觀眾。

　　單本劇電視劇：單本劇即一部電視劇，介紹一個獨立完整的故事情節，一次播完。單本劇無固定時限，但一般為半小時到一小時，有的也可長一點，如日本單本電視劇《望鄉之星》長達兩小時半。

　　戲劇集電視劇：這類電視劇又分為兩種情況：一種是同一人物貫穿各集，但每部電視劇的情節各自獨立，無連續性。如英國電視劇《007》，一集一個故事，獨立成章，所有故事都由代號為「007」的詹姆斯‧龐德貫穿，各個故事都表現「007」的大智大勇；另一種以作家為單位，將各單本戲集合成為某作家的戲劇集，如把莎士比亞的三十七部劇作改編為三十七部電視劇，戲劇集這種形式的電視劇主要出現在海外。

　　連續劇：又叫系列劇，其人物和情節連貫，每集獨立成章，又環環相扣，首尾呼應，構成一個系統整體，每集一般四十分鐘（有的僅十五分鐘）。如英國的《居里夫人（Marie Curie）》、美國的《大西洋底來的人（Man From Atlantis）》、臺灣的《夜市人生》等。

　　連續劇是最常見的電視劇，有的一播就是幾個月，甚至長達幾年。

小知識

電視劇帶來的巨大衝擊

　　電視劇猛烈衝擊了戲劇、電影。在美國，每年攝製的故事影片約兩百部，而電視劇卻有幾千部，就連好萊塢也要集中百分之八十的生產力製作電視劇。在日本，每年生產電視劇也達兩千～三千部。英國

BBC 廣播公司，每年用於電視劇的開支就達兩千多萬英磅。在一些電視業發達的國家，出現了大批知名電視導演和演員，許多知名的電影或戲劇演員，同時也是知名的電視演員。

電視劇如此重要，不妨將其稱為繼文學、音樂、舞蹈、繪畫、雕刻、建築、戲劇、電影之後的「第九藝術」。

影視創作手法

影視是一個綜合藝術，運用多種手法，促使影視內容豐富、完美，表現情感，展現主、客觀世界，達到其創作宗旨。

影視時間：影視畫面是個時間過程，這個時間過程在表現故事情節的發生、發展和結束時，完全不受局限。它可表現一晝夜間人事的變化，也可表現人物一生乃至幾代人的命運變化。有的影片幾個鏡頭一閃，就表示一年或幾十年過去了。

運用技巧，電影能讓時間停頓或重複。電影可以讓時光倒流，在正在進行的生活畫面中插入過去的生活畫面。電影中經常出現人物對生活的回憶，這種回憶就是時間的回溯。

電影還可利用特殊手法，將時間拉長或縮短。拉長時間的方法是：用多架攝影機，從不同角度拍攝事物的運動，然後組接，從而使該事物的運動時間拉長幾倍；重複同一個動作也可看做是時間的拉長；有些快速拍攝的慢動作，都是時間的拉長。如將人物奔跑的動作放慢，時間延長。縮短時間的主要手法是省略和減速拍攝。這種手法在卓別林的獨具魅力的默片中經常使用，如在其《摩登時代（Modern Times）》中，為表現把人變成機器的主題，操作機器的動作比正常時間快得多。這種時間縮短技巧，有時會產生滑稽、幽默、誇張的藝術效果，有些喜劇片常有使用它。

時間表現方法，是電影、電視的一大特性，給影視藝術表現生活提供了廣闊的空間。

影視特效：在電影、電視中，經常出現火車相撞、洪水氾濫、飛機墜落、地震慘禍、牆倒房塌，以及神話片中的呼風喚雨、騰雲駕霧

等鏡頭，這些都不是實景拍攝的，而是使用特效，以求以假亂真。

有的特效，可以利用攝影機的性能和照片沖洗技巧完成，如利用延時攝影，拍出花在瞬間開放；利用停機後再拍，出現神話中的隱身術；利用倒拍、倒放，即做出武俠躍上高崖的效果。有的利用模型、圖畫或照片完成，如火車相撞、飛機墜落等；有的模型可坐人，有的不比玩具大，拍攝中真、假景交替結合，使觀眾看不出破綻。

科幻片多用模型拍攝，有的用背景或透鏡合成，如汽車穿過城市的鏡頭，演員在真車裡表演，車不動，用已拍好的膠片，在半透明的銀幕上變換，觀眾就可看到汽車在那個城市急駛。

有的特效靠遮片完成，而用「擬音」特效，可摹擬出自然界的各種音響，如馬蹄聲、格鬥聲等。

電子電腦參與影視片製作後，各種特效效果更顯撲朔迷離。

影視畫面：影視語言，就是導演按預定順序，將各個形象和要素（鏡頭）一個個接連而成的語言。

電影是「看」的視覺藝術。一部影片的人物形象、主題思想、故事情節、審美效果，均靠活動畫面體現。有聲有色的活動畫面，是電影的語言。畫面包括畫面構圖、鏡頭的運動（推、拉、搖、移等）、鏡頭的拍攝角度（如俯、仰、垂直等）、鏡頭的景別（如遠、全、特寫、中、近等）和鏡頭的連接方式等。

早期的默片，雖無台詞和任何音響，但仍能敘述出完整故事，刻畫出性格鮮明、感情豐富的人物，使人具有強烈的審美享受。如默片大師卓別林自編自導自演的《城市之光（City Lights）》、《淘金記》等影片，都充分顯示了電影作為視覺藝術的絕妙和魅力。

電影畫面具有強烈的紀實性、直觀性、流動性、連續性，以及繪

畫感和雕塑感，又像戲劇一樣具有部分幻覺性，有人把電影稱為「視覺交響樂」。

節奏：影視是時空藝術，其節奏表現更顯著。節奏是從情緒上感染觀眾的手法，導演用這種節奏可使觀眾激動，也可使觀眾平息。影視是運動的藝術，節奏以鏡頭運動為基礎。長鏡頭可以控制快慢交錯，創造出適中節奏；短鏡頭可以透過快速剪輯，超越現實生活地壓縮時間和空間，可形成快節奏。愛森斯坦在《波坦金戰艦》「奧德薩階梯」一場戲中，用了一百三十九個鏡頭，使鎮壓和被鎮壓兩種畫面反覆出現二十次之多，透過鏡頭長度的變化，用節奏加強了戲劇衝突。

節奏可分為內部節奏和外部節奏。內部節奏指故事情節本身的節奏、演員形體動作、語言表情、鏡頭調度、場面調度，以及景物、色彩影調、音響、音樂等。外部節奏就是蒙太奇節奏，決定於鏡頭的組接。內部節奏主宰外部節奏；外部節奏又影響內部節奏。影視片中，該細緻描述的，不能一晃而過；觀眾已經明白的，絕不拖泥帶水。節奏要符合觀眾的心理要求和生理要求。

蒙太奇（Montage）：蒙太奇源於法語，意為「構成」、「裝配」，在影視製作方面意為剪輯、組合。在影視製作中，按劇本或影片所要表現的主題思想，分別拍成許多鏡頭（畫面），然後再按原定創作構思，將這些不同鏡頭（畫面）有系統、藝術的組織、剪輯，使之產生連貫、對比、聯想、襯托、懸念、快慢不同的節奏等效果，從而組成一部表達思想、為廣大觀眾所理解的片子，這些構成形式與方法統稱蒙太奇。

蒙太奇首先是指畫面與畫面的承繼關係，也包括對時間和空間、音響和畫面、畫面和色彩等相互間的組合關係。對電影藝術家來說，

蒙太奇是一流的創作手法，是電影藝術的重要基礎。蒙太奇能幫助他們強調或豐富所描繪的事件的意義。從一個場面所包含的一整段時間中，他只選取他最感興趣的部分；從事物所占據的整個空間中，他只挑最重要的部分。他強調某些細節，完全刪掉另一些細節。有時用蒙太奇連接起來的一些鏡頭並無現實聯繫，而只有抽象的詩意聯繫。如有些電影中的「空鏡頭」，用漫天陰雨表現人的悲憤；用鳥語花香表現快樂等。

影視的集體創作

　　一個人縱有三頭六臂，也難於完成影視攝製的所有工作。影視片是集體創作的藝術，而且需要各工種配合默契，高度協調一致。

　　演員：導演對藝術總負責，選演員方面有發言權和決定權。選演員時，一般要考慮與角色外型符合，形神兼備，有表演才能，純熟的演技包括語音、音色、語言表達等。演員可是專業演員，也可是非專業演員。如果演員不能勝任有些特殊技能，可使用替身演員。

　　演員接受任務後，要鑽研文學劇本和分鏡頭劇本，正式拍攝前要排練。影視表演與舞台表演不同，同一場景的戲，可能連拍第一場和最後一場，稱「跳拍」。拍戲時，要求演員動作的快慢、感情分量要符合劇情。開拍前，導演給演員「說戲」，交待鏡頭內容、人物情感和表演的分量，包括從何處進場、出場等。表演區域很小，很容易就會出鏡，或造成模糊，因此演員要有「鏡頭感」。

　　影視表演的特點是自然、真實、生活化。演員要在生活和藝術實踐中發揮其理解力、想像力、表現力和摹擬力，使自身形象與所扮演的角色融為一體，準確塑造藝術形象。

　　製片人：製片人主要負責制訂拍攝計畫，預算成本，調度生產，安排演職員生活，是行政負責人。製片人首先是老闆，擁有獨立自主權，並懂影視藝術，是專家。他要選擇劇本，籌集資金，選擇導演和演員。製片人選擇劇本時，要考慮影視生產的三大目標：社會目標，預測影片在市場的社會反映，估計社會價值；藝術目標，即確定影片創作的風格；經濟目標，即爭取票房價值，力爭營利。文學劇本要送相關部門審查，通過後選擇導演，籌集資金，制訂攝製計畫。

錄音師：根據劇本內容和導演意圖，擔負聲音設計和創作任務，包括人聲、音響效果和音樂的錄音配置。

美術指導：以劇本和導演構思為依據，畫出不同場景的氣氛圖。美術指導要設計構圖、色彩；美術指導還兼任布景師，監督外景、內景的製作和施工。

燈光師：擔負曝光、造型、構圖和透過光線描繪工作，表達事件意義，完成戲劇任務。

化妝師：將演員的面部形象塑造成角色的面部形象。

電影配樂製作人：導演先勾勒出音樂輪廓，電影配樂製作人進行音樂段落的安排，其工作包括旋律的譜寫，節奏、和聲、配器等技巧的運用。

道具師：片中為角色和劇情服務的各種用具叫道具。道具要求形體準確逼真，表面顏色和質感具有準確年代感，自然表現生活的痕跡，以體現出劇中人的職業身分和社會地位。

服裝師：負責片中人物的穿著和服飾，在材質、版型、色澤等方面體現人物的身分、年齡、習慣、情趣等顯示出民族風貌、地域特色和時代感。

小知識

影視文學劇本

一種用文字表達電影故事或電視劇內容的獨特的文學形式。劇本的成功與否，直接關係到影片的成敗。文學劇本是作者根據其構思，對生活素材進行提煉加工，將其感受和評價融於創作形象中，用語言

描繪出來，具有一定螢幕感，可供人閱讀的一種文學類型。每部故事
片一百分鐘左右，電視劇每集五十分鐘左右，這一點在文學劇本創作
階段應予以考慮。影視文學劇本不同於導演拍攝時的分鏡頭劇本。

影視藝術的同異性

　　電影和電視並稱為「影視藝術」。它們在編、導、演、錄影、錄音、美工等方面，既存在相似性，又具有差異性。將電影和電視區別開比較，有助於澄清人們的認識。

　　電影和電視的相似處，如畫面均連續不斷運動；都根據蒙太奇理論和長鏡頭理論攝錄鏡頭畫面，其表現手法、表現手法相同；所錄畫面（鏡頭、段落等）都要經過組接加工；都透過鏡頭畫面中出現的各種人物及其對話（包括旁白、畫外音等）、動作、場景、音樂音響等手法，表現情節內容；都以聲畫的形式，從時間和空間反映現實世界；其整體完成過程都要經過編劇（或撰稿）、導演、攝影（錄影）、美工、演員（主持人、播音員）、音樂音響、燈光、道具、服裝、化妝、錄音、組接合成等環節，以及各相關人員的通力合作。

　　技巧方面：電影、電視技巧基礎不同。電影依靠感光膠片、感光乳劑、顯影技巧和光學、聲學、機械學、電子學等方面的科技技巧，不斷更新、完善其表現手法。電影技巧的發展則將聲畫從時空兩方面，再現客觀世界的能力提升。它可把客觀世界中一切具有「聲」、「光」屬性的事物，都完美用錄影機拍攝，並使之更富有現場感。

　　電視除全面吸收電影技巧的各種表現手法外，電視錄影機還能透過各種特效處理，創造出現實世界中並不存在的圖像、圖形和音響。此外，電視還吸納通訊衛星、光纖、電腦技巧等高科技成果，使電視設備不斷進化。

　　製作方面：電影用感光膠片拍攝，要經過沖洗底片、選取素材、剪接加工、影片分鏡、製作複製等一系列工藝流程才能完成，影片拍

攝後不能再有任何改動。在影片拍攝過程中，由於主觀、客觀方面的種種原因造成的不足或不滿，將永存於膠片中。所以，人們稱電影是「遺憾的藝術」。

電視磁帶毋須沖洗，錄影後當即可視，創作者可及時、不斷、精益求精在藝術上探索、加工及校正。電視磁帶還可反覆使用，節省資源。

電視製作有前期攝錄、後期編輯，多機攝錄、同期編輯及混合式等三種方式。不管哪種攝錄方式，都能大大減少製作時間，降低節目製作費用，還可保持演員在表演情感方面的連續性，保持情節、情緒的完整性，能向表演者提供最好的表演環境和條件。

傳播方式方面：電影主要在電影院裡放映，尤其是全景電影、環形電影、環幕電影等這類採用新技巧攝製的影片，更需要借助極其複雜的技巧設備放映。

電視在傳播方面具有不可比擬的優勢。電視傳播範圍廣，不受國界、地域及地形變化的影響和限制，還可使用多種傳播手法，如衛星直播、無線傳播、多頻道、多選擇的有線傳播等。

觀賞條件方面：看電影是一種集體活動，只能在電影院觀看，觀眾買了哪場電影的票就只能觀賞某部影片，沒有選擇權。觀看的距離、放映的技巧性能如色彩、亮度、音響等一般只能取決於放映員的安排。

觀賞電影受時間限制。在電影院觀賞影片的時間不能太長，也不能太短，長了觀眾受不了，短了觀眾不會去，故一般電影的長度為兩小時上下。

電視可一個人觀賞，也可眾人同時觀看。可任意選看不同頻道播映的節目，其選擇性極度自由，不受任何限制。電視還可由觀眾動手

調節電視的色彩、亮度、音色和音量，可任意調整觀看的距離。

電視節目在時間上也具有極大自由。幾分鐘的電視小品、幾十分鐘的電視藝術片、幾十集幾百集的電視連續劇，只要內容吸引人，觀眾都愛看。

審美感知方面：在電影院裡，人們只能默默觀賞，是一種個人審美活動，人們只能談觀後感。在家裡看電視，自由許多，可對電視節目品頭論足，交換意見。

社會功能方面：電影強調社會意義和寓教於樂，並重視娛樂性和商業性。電視的功能包括傳遞資訊、社會教育、傳播知識和審美欣賞等方面，與電影的目標不盡相同。

內容形式方面：電視節目的內容包羅萬象，如教育節目、體育節目、連續劇、節慶直播等。

影視的傳播、觀賞特徵：一般電視只宜拍中近景，不宜展現宏闊場面，不宜拍特寫（電子傳播保真稍差），要以人物、動作為中心。電影則既可有壯觀場面，也可有抒情性畫面，還可有人、景特寫。

看電影是一種特別的鄭重的娛樂，而看電視的隨意性則破壞了欣賞效果。電影畫面、電影院音響及欣賞環境，有家庭觀賞電視所不可比擬的優越性。去影院有情調，有心理的滿足，所以電影不會因電視的興盛而衰落。電影和電視在發展過程中會相互補充、相互促進。

藝術，有意思
從古典樂到流行曲，從文藝復興到現代藝術，提昇文青力的必備手冊

戲劇藝術

什麼是戲劇

　　戲劇是演員扮演角色，在舞台上當眾將故事情節演繹的一種藝術形式。在中國，戲劇一般是戲曲、話劇、歌劇的總稱，也常專指話劇。在西方，戲劇專指話劇。世界各族的戲劇均建立在社會生產勞動和實踐的基礎上，由古代民族、民間的歌舞、伎藝演變而來。後逐漸發展成由文學、導演、表演、音樂、美術等各種藝術成分組成的綜合藝術。

　　戲劇的基本要素是矛盾衝突，透過演員和布景再現現實生活的矛盾衝突，使觀眾猶如置身其中，激起觀眾強烈的情感反應，從而達到教育及審美目的。

　　戲劇按作品類型可分為悲劇（Tragedy）、喜劇（Comedy）、正劇（Serious Drama）等；按題材可分為歷史劇、現代劇、童話劇等；按情節的時空結構可分為多幕劇和獨幕劇。

　　古希臘悲劇和喜劇：希臘是歐洲戲劇的發源地。古希臘悲、喜劇脫胎於酒神慶典及民間滑稽演出。在雅典黃金時代，政府出資修建了宏偉的露天劇場，每年舉行三次戲劇節，政府向人們發放看劇津貼，每逢戲劇節，公民（包括兒童、奴隸和囚犯）都去看戲，劇場氣氛相當熱烈。

　　古希臘喜劇產生於悲劇之後，更多取材於現實生活，大多是政治諷刺和社會諷刺劇。

　　寫實的話劇：話劇在歐美各國稱為戲劇（Drama），它是以說話和動作作為主要表演手法的戲劇，所以在中國稱為「話劇」。

　　話劇是寫實的戲劇藝術品種，它要求以生活原貌反映生活，透過第四堵牆創造舞台幻覺，以逼真的舞台畫面感染觀眾。它的表演、舞

台布景、服裝、道具等,均注重細節的真實。在表演上,話劇十分注重台詞。在戲劇文學方面,它強調戲劇衝突、戲劇情境及造成戲劇性的各種方式。

話劇源於古希臘悲喜劇,經過漫長的歐洲中世紀後,在文藝復興運動中蓬勃發展,以英國莎士比亞的話劇最為著名,後來法國古典主義戲劇稱譽一時。之後,在啟蒙運動時,話劇在歐洲大地重現風采,直到電影成熟前,話劇一直是歐洲舞台藝術的中堅,並在美國等國家發展。

抒情的歌劇:歌劇(Opera)是綜合詩歌、音樂、舞蹈等藝術,而以歌唱為主的戲劇。其中,音樂是歌劇中最重要的因素。歌劇中的音樂布局因時代、民族、形式樣式、創作方法不同而不同。十九世紀以來,歐洲歌劇一般由序曲、詠歎調、宣敘調或敘詠調、合唱及重唱等形式構成。

優美的舞劇:舞劇是一種綜合的藝術形式。它融合音樂、文學、美術及默劇等藝術,以舞蹈為主要表現手法,表現特定的人物和一定的戲劇情節,通常以古典舞或民族舞為基礎,有時也用到現代舞、宮廷舞及社交舞等形式。

在歐洲,將古典舞劇統稱為芭蕾(Ballet),它源於文藝復興時期的義大利,形成於十六世紀的法國,如古典芭蕾名劇《天鵝湖》、《吉賽爾(Giselle)》。

印度梵劇(Indian Theatre):西元前兩千年,印度尚處於原始部落社會,當時的詩集《吠陀》中,〈梨俱吠陀〉的愛情對話詩包含了戲劇的胚芽。

印度進入奴隸社會的史詩時代後,出現了民間夜神賽會時的戲劇

性表演，這是印度戲劇的正式萌芽。

約西元元年前後，印度古典戲劇進入成熟期。約西元一～二世紀，佛教戲劇家馬鳴創作的《舍利弗傳》等劇本，標誌著古典戲劇的成熟。西元七世紀後，印度古典戲劇開始衰退。

印度古典戲劇——梵劇，從題材上看，或取材於史詩和傳說故事，這類題材是印度古典戲劇的主要部分，如以描寫宮廷生活為中心的《摩羅維迦》，在傳說故事中融入新意的《沙恭達羅》；或取材於現實生活，以刻畫都市世態人情為主，如《小泥車》等。此外，還有一些以宗教宣傳為宗旨的作品，如《馬鳴戲劇殘卷》。

梵劇在劇本樣式上，開場有引子，結尾有尾詩，引子一般與劇情無直接關聯，尾詩有的由劇中人或唱或念，有的是外加的。

劇本正文，由說明、唱詞、動作提示三個因素構成，說白包括對白、獨白、旁白。唱詞歸於角色，融於劇情。動作提示多樣而細緻。劇本語言雅俗相間，主角和上流人物對話多用雅語，婦女和下層人物多用俗語。

日本能樂：能樂，日語意為「有情節的藝能」，是最具代表性的日本傳統藝術形式之一。廣義而言，能樂包括「能」與「狂言」兩項，兩者每每在同時同台演出，一同發展且密不可分，但是它們在許多方面確實大相徑庭。前者是極具宗教意味的假面悲劇，後者則是十分世俗化的滑稽科白劇。從平安時代中葉（西元七八二～一一八五年）直至江戶時代（一六〇三～一八六八年），這種藝能一直被稱為「猿樂」或者「猿樂之能」。

能樂是「古代日本本土藝能與外來藝能之集大成」。

小知識

歌舞伎

歌舞伎是日本典型的民族表演藝術，產生於十七世紀江戶初期，後發展為成熟劇種，演員只有男性。

歌舞伎的始祖是日本婦孺皆知的阿國，她是島根縣出雲大社的巫女（即未婚的年輕女子，在神社專事奏樂、祈禱等工作）。為修繕神社，阿國四處募捐。她在京都鬧市區搭戲棚，表演《念佛舞》。這本是表現宗教的舞蹈，阿國改掉舊程序，創作了《茶館老闆娘》。阿國女扮男裝，身著黑衣，纏上黑包頭，腰束紅巾，掛著古樂器紫銅鉦，插著日本刀，瀟灑俊美，老闆娘一見鍾情。阿國表演時還即興加進現實生活中詼諧情節，演出引起轟動。阿國創新的《念佛舞》，經不斷充實完善後，從民間傳入宮廷，漸漸成為獨具風格的表演藝術。

歌舞伎三字是借用漢字，正名以前原意是「傾斜」，因為表演時有一種奇異的動作。後來給它起了雅號「歌舞伎」：歌，代表音樂；舞，表示舞蹈；伎，指表演的技巧。

戲劇衝突及表現形式

　　沒有衝突就沒有戲劇，戲劇衝突是戲劇的靈魂，是戲劇主題的基礎和情節發展的動力，是社會生活矛盾在戲劇藝術中的集中、概括的反映。牢牢把握戲劇衝突，是鑒賞戲劇的關鍵。概括說，戲劇衝突有四個主要特點：

　　尖銳激烈：在戲劇中，一些平淡的矛盾常被組織成有聲有色、觸目驚心的衝突，猶如一對山羊抵角，兩隻蟋蟀格鬥，無調和的餘地。由於矛盾雙方都有足夠的衝擊力，衝突的最後爆發格外強烈。

　　非常集中：戲劇要在既定的時間、空間裡表現社會矛盾，必須巧妙將事件和人物集中組織在一起，使戲劇衝突鮮明突出。例如《茶館》縱貫幾十年，將六七十個人物之間的衝突、這些人物與時代的衝突，全放在茶館中。

　　進展緊張：戲劇衝突須扣人心弦，波瀾壯闊，使觀眾一直緊張，並充滿期待。如《竇娥冤》中的矛盾層層推進，先是蔡婆討債被害，張氏父子趁勢要脅，蔡婆屈從，從而引起竇娥強烈反對；接著是張驢兒誤毒死張老頭，轉而嫁禍竇娥，竇娥臨危不懼；再接著縣官嚴刑，竇娥卻為蔡婆而招承，法場呼冤；最後竇娥鬼魂托夢，終至於沉冤昭雪。在緊張的情節中，竇娥與蔡婆的衝突、竇娥與縣官的衝突、竇娥與「天命」的衝突，都充分展現。

　　曲折多變：戲劇衝突總是曲折複雜、變化多姿的。如《西廂記》，雖然情節並不複雜，但戲劇衝突卻表現得委婉曲折、跌宕多姿。在張、崔的婚姻問題上，忽而喜，忽而悲，由喜轉悲，由悲轉喜，轉機重重，又戛然而止，曲折多變，終無平淡之感。

　　戲劇衝突主要表現為具有不同性格的人物，在追求各自目標過程中所發生的鬥爭，它不能用抽象的意念表現，有其獨有的表現形態。

　　人與人的衝突：即表現為人與人之間意志和性格的衝突，是戲劇衝突的本質。

　　意志衝突：指人物間對立的目的和動機出現，由此交織成錯綜複雜的戲劇衝突。

　　性格衝突：指人物間對待事物的態度、追求的理想、採取手法的不同而引起的衝突。人物性格越典型就越易引起衝突。《茶館》正是由精明善良的王利發、耿介正直的常四爺等許多性格不同的人物，在相互撞擊中引起衝突。意志衝突和性格衝突往往緊密結合，在戲劇中，難以截然分開。

　　人物內心衝突：這種內心衝突常使人物陷於難以脫困的境地。

　　中國古代戲曲常將抒發內心衝突的片段作為一齣戲的重點。如《西廂記》在〈長亭送別〉中，崔鶯鶯的大段抒情唱詞，追思往昔，悲今日離別，展示了她內心的矛盾：張生此去若不得官，他們就不能結合；若得官，又擔心張生成為當權大戶的擇婿對象。這種愁苦難耐之情反覆激蕩，充分表現了青年男女追求自由愛情和封建家長追逐名利之間的衝突。

　　人物與環境的衝突：這裡的環境，既指自然環境，也指社會環境。在《牡丹亭》的〈遊園驚夢〉中，美好的自然景色，使杜麗娘驚喜萬分，由此春情萌發，但這為封建禮教制約的現實環境不能允許，由情與環境的不協調，構成了戲劇衝突。

　　《茶館》展示了維新運動失敗後北洋軍閥混戰，不同歷史階段中人與社會環境的衝突，透過常四爺被捕和康順子被出賣表現市民、農

民與清末統治階級的衝突。

小知識

戲劇衝突的類型

戲劇衝突因劇作情節結構不同，往往呈現出不同類型：

單一型：這類戲劇衝突的對立面始終不變，一貫到底，在一次次交鋒中，衝突越來越激烈，終於大爆發。

主次型：全劇有一主要衝突，但這一衝突並不是在每場都出現，有時出現的是次要衝突。如《西廂記》中的主要衝突是自由婚姻與封建婚姻的衝突，具體表現為鶯鶯、張生和老夫人、鄭恆的矛盾。但實際上，全劇除了二本三折的「賴婚」、四本二折的「拷紅」外，其他場次中老夫人的戲分不多。而張生、鶯鶯和紅娘由於身分、處境、教養、個性不同，對封建禮教的態度也有差異，所採取的反抗及掙脫束縛的方式也不同，從而不斷發生衝撞和誤會，由此構成強烈的喜劇效果。

多樣型：一些劇作沒有貫穿到底的完整而集中的戲劇情節，各場多由一系列人物的生活片段組成，它在眾多人物的生活場景中，展示一個個分散的衝突，這些衝突統一在共同主題之下。如《茶館》沒有貫穿到底的情節，每幕之間相隔約二十年，各種矛盾既不相互交織，也不連續發展。三幕展示了不同歷史時期，這三部分中各有不同衝突，但各種衝突都統一在葬送舊時代的主題之下。

戲劇結構

　　戲劇結構是戲劇的骨架，在整個過程中非常重要。戲劇結構指戲劇情節的組織和安排，戲劇結構必須完整統一，必須是系統的整體，場與場之間、情節與情節之間須具有連貫性、邏輯性和順序性。它所要求的嚴密、緊湊和巧妙，比其他藝術形式要高。戲劇結構的主要有三種類型。

　　點線型：也叫開放型。點，指劇中各段的中心事件；線，指貫穿全劇的主線。該戲劇結構包括範圍較廣，將戲劇故事情節按先後順序，從頭至尾、原原本本表現出來，能完整表現事件始末過程，中國古代戲曲較多採用該類型。古代戲曲按「折」、「出」、「場」來劃分。雖然戲劇情節按順序發展，但每折、每出、每場都有一個中心事件，所以每個段落都相對獨立。情節線索將各個段落連接貫穿。

　　橫截型：也叫閉鎖式。這種戲劇的完整過程不按時間順序展示，它截取生活的某個橫斷面，將一切都集中在這個斷面上，而有關情節則用回顧敘述的方式在劇情發展中逐步透露。

　　展示型：也叫人物展覽型。該戲劇結構介於點線型和橫截型之間，以展示人物形象和社會風貌為主要目的。其特點是劇中人物多，情節簡單，全劇好像沒有一件貫穿到底的事件。如《茶館》用三幕戲分寫三個歷史時期，歷時半個世紀，人物七十多位，但全劇沒有貫穿首尾的情節，沒有貫穿始終的對立鬥爭，劇作利用人物、事件的時斷時續的發展，展現各種人物形象和不同時期的社會風貌。

戲劇語言

　　戲劇語言是戲劇的基礎，不管是說明劇情、過場連接，還是展示衝突、刻畫人物，都離不開戲劇語言，理解戲劇語言在劇作中的作用對把握全劇至關重要。戲劇語言具有幾個特性。

　　動作性：戲劇是一種動作藝術，戲劇動作主要體現在劇中人物發自內心的語言上，因此，劇本台詞必須體現出強烈的動作性。

　　戲曲中一些優美的唱詞也極富動作性，如《西廂記》〈長亭送別〉中開頭一段唱詞，眼神顧盼，代表著鮮明的動作性；「碧雲天」，是高且遠；「黃花地」，是低且闊；「風緊，北雁南飛」，是從右到左；「曉來誰染霜林醉」，是遙相問訊；「總是離人淚」，則以凝眸對之。這些都極有層次表現了人物的感情變化。

　　《牡丹亭》中的許多唱詞也頗具動作性，如「驚夢」中的一段：「停半晌，整花鈿，沒揣菱花，偷人半面，迤逗的彩雲偏。步香閨怎便把全身現。」她先是沉思，繼而整理飾物，接著側身斜視，竟發現自己被鏡子偷映，然後徐步香閨。這段唱詞包含著許多漂亮的表演動作：轉身、抖袖、碎步、凝神等。

　　個性化：戲劇語言要符合人物的年齡、性別、職業、地位、情趣，要能揭示人物的性格特徵。

　　在《茶館》中，唐鐵嘴上場頭一句話就是：「王掌櫃，捧捧唐鐵嘴吧！送給我碗茶喝，我就先給您相相面吧！手相奉送，不取分文！」生動演繹出一個油滑且可憐的江湖相士的嘴臉。

　　形象化：形象的語言易上口，內涵深，充滿生活氣息。

　　在《茶館》第一幕中，常四爺斥責在兵營當差的二德子只會欺壓

自己人時說：「要抖威風，跟洋人幹去，洋人厲害！英法聯軍燒了圓明園，尊家吃著官餉，可沒見您去衝鋒打仗。」幾句話，二德子的品性讓人一目了然。

哲理性：戲劇語言需給人啟迪，發人深省，需精闢，具有思想深度。

如《茶館》第三幕中，常四爺說：「我愛我們的國家啊，可是誰愛我們呢？」這話很有哲理。

《竇娥冤》第三折中，竇娥對天地的控訴，深刻揭示出封建社會的黑暗，同時點明了作者的寫作意圖。

中國的戲曲語言

　　戲曲語言與話劇語言在主要方面是一致的，但在形式上有明顯不同。戲曲語言的特點主要有三個。

　　賓白：賓白可分韻白、口白、方音白三種。韻白，一種朗誦式念白，要按一定音韻咬字發音，多用於有身分、有才學、舉止端莊的人，包括引子、定場詩、定場白、下場詩等。口白，一種近口語的念白，多用於丑角及平民百姓。方音，用鄉土音讀白。

　　賓白是敘事的手法，如《竇娥冤》中主要事件，賽盧醫賺蔡婆、張驢兒父子救蔡婆、張驢兒向賽盧醫討藥下毒、張驢兒老父喝錯湯藥、審問、雪冤等，全在賓白中完成。

　　賓白還是刻畫人物性格的重要手法。在《西廂記》〈長亭送別〉中，鶯鶯千言萬語匯為一句：「張生！此行得官不得官，疾便回來！」表現了鶯鶯的痛楚、擔憂、愛戀、矜持等複雜情緒。張生於萬般無奈之際，不甘示弱，於是口出狂言：「小生這一去，自奪一個狀元！」表現出他既愛面子又無可奈何的書生氣。

　　曲詞：曲詞，戲曲的唱詞，古稱曲文。從宋代南戲形成以來，逐漸分為本色（如《竇娥冤》）、典雅（如《西廂記》）兩種。

　　曲詞的語言被稱為「沉思的語言」，常用來揭示特定的內心世界。曲詞講究情境，有時情景交融，景是人物眼中之景，情寓景中；而《西廂記》〈長亭送別〉中，則以情語為主。

　　情境中，或以樂景寫悲，如《牡丹亭》〈遊園驚夢〉，用景色陸離、春光撩亂的樂景寫杜麗娘心中的鬱鬱難歡；或以哀寫樂，如《西廂記》〈鬧齋〉，用哀婉氣氛寫出極樂之情。

曲詞有時直抒人物內心情感，如《竇娥冤》三折中，竇娥被斬前的一段唱，唱詞連用四個「念竇娥」，這裡有含冤訴說，有對自身苦難、往昔生活的回顧，聲淚俱下，表現了竇娥對人生的眷戀，同時也是竇娥對婆婆的哀憐和安慰。

曲白相生：曲、白之間的關係極為為密切。曲生白，白生曲，二者渾然一體。如《牡丹亭》「驚夢」中，杜麗娘上場時的一句賓白是：「不到園林，怎知春色如許？」由此喚出「原來姹紫嫣紅開遍……」一段綺麗唱詞，曲詞中「原來」由上句賓白「怎知」引出來。接著曲又生白：「恁般景致，我老爺和奶奶再不提起」，這詫疑不滿，又生出下面她於自然風光嚮往的曲詞：「朝飛暮捲，雲霞翠軒……」。

中國戲曲

戲曲是中國傳統的戲劇形式。它包含文學、音樂、舞蹈、美術、武術、雜技以及各種表演藝術因素，綜合而成。它歷史悠久，早在原始社會歌舞已出現萌芽，在漫長的發展過程中，經過八百多年不斷的創新與發展，逐漸形成較完整的戲曲藝術體系。

婉麗嫵媚的崑腔：清代崑曲，流行於江蘇一帶，經幾代文人加工整理，吸取海藍腔、弋陽腔和當地民間曲調，曲調舒緩婉轉。伴奏樂器有笛、簫、笙、琵琶、鼓板、鑼等。劇本主要是傳奇性的。表演注重動作優美、舞蹈性強，從而形成其特有風格。在舞台藝術上，繼承了古代民族戲曲表演經驗，創造了完整的民族戲曲表演體系。

隆慶、萬曆後，崑腔傳入各地，一度對許多地方的曲種產生影響，形成一種廣泛的聲腔系統，清代中葉後開始衰落。

近代為挽救這種古代遺產，中國整編了《十五貫》等傳統劇碼，使崑腔有了新生命。南崑（崑曲）、北弋（弋陽腔）、東柳（柳子腔）、西梆（梆子腔）在清代稱為四大聲腔。

粗獷豪放的秦腔：秦腔流行於陝西及鄰近各省，明中葉以前，在陝甘民歌基礎上形成。發展過程中受崑腔、戈陽腔、青陽腔影響。其音調激越高亢，以梆子按節拍，節奏鮮明，唱句基本是七字句，音樂是板腔體。

明末清初，秦腔傳入南北各地，影響了許多劇種，是梆子腔（亂彈）體系中的代表劇種。流行於陝西省的秦腔，以西安亂彈為主，又有同州梆子（東路梆子）、西路梆子（西府梆子）和漢調桄桄等支派。秦腔是中國古老劇種之一，優秀劇碼有《血淚仇》、《三滴血》、《趙

氏孤兒》等。

激越高亢的河北梆子：河北梆子流行於河北、東北、內蒙等地，清乾隆末年，山西薄州梆子傳入河北而形成。也有人認為北梆子源於北曲弦索，在發展中受秦腔、京劇的影響，以梆子按節拍，唱腔高亢，表演細膩。

活潑自然的評劇：評劇流行於北京、天津和華北、東北一帶，早期叫「蹦蹦戲」、「落子」，源於清末。在河北的曲藝蓮花落的基礎上，吸收河北梆子、京劇、灤州皮影的劇碼、音樂和表演方法，在對口蓮花落、唐山落子、奉天落子上發展形成。其曲調活潑自然。

唱腔優美的薄劇：薄劇在晉南又稱「亂彈戲」。流行於山西南部及河南、陝西、甘肅、寧夏、青海等北方地區。薄劇是山西較古老的梆子劇種之一，形成於明嘉靖年間。其唱腔優美，委婉動人，是中國北方的重要劇種之一。

樸實動人的豫劇：豫劇流行於河南及北方諸省，是明代秦腔、薄州梆子先後傳入河南地區同當地民歌小調結合而成。一說是由北曲弦索詞直接演變而來，以梆子按節拍，節奏鮮明，有豫東調和豫西調兩大派。前者是以商丘、開封為中心，音調高亢，唱用假嗓，稱「上五音」；後者以洛陽為中心，音調較低，用真嗓，稱「下五音」。代表劇碼有《穆桂英掛帥》、《朝陽溝》等。

委婉動聽的呂劇：呂劇流行於山東、河南、安徽一帶，由說唱形式的「哭腔揚琴」演變而來。伴奏樂器有墜琴、二胡、三弦等，劇碼有《李二嫂改嫁》。

優美細膩的越劇：越劇主要流行於浙江、上海及其他省市。它在清代浙江嵊縣一帶的山歌小調的基礎上，吸收餘姚灘黃、紹劇等劇種

的劇碼、曲調、表演藝術，初步形成其唱腔。時稱「小歌班」或「的
篤班」。著名劇碼有《梁山伯與祝英台》、《紅樓夢》、《祥林嫂》等。
其音韻優美，委婉動聽，表演細膩，感情豐富，是中國南方最有影響
力的劇種之一。

變化豐富的粵劇：粵劇主要流行於廣東、廣西部分地區，以及香
港澳門。明代弋陽腔、崑腔相繼流入廣東，清初徽班、湘班又在廣東
風行，在此基礎上，吸收了南音、粵謳、龍舟、木魚等廣東民間曲調，
在清代雍前後匯成粵劇。其唱腔以梆子（相當於西皮）、二黃、西皮（相
當於四平調）為主。角色的分行同漢劇的分行基本相同，分為一末、
二淨、三生、四旦、五丑、六外、七小、八貼、九夫、十雜等共十行。
粵劇音調高亢激昂，富有變化，優美動聽。

通俗易懂的黃梅戲：黃梅戲主要流行於安徽、江西、湖北等省的
部分地區。它在清代道光年間，由湖北黃梅的採茶調傳入安徽安慶地
區，受青海腔影響，與當地民間歌舞、說唱音樂融合而成。黃梅戲吸
收了京劇、話劇、歌劇等多種劇種的精華，其唱腔和表演都大大提高，
且通俗易懂。

親切誘人的滬劇：滬劇流行於上海、江浙部分地區。源於上海浦
東民歌，清末形成上海灘黃——當地稱「本灘」，後來又受蘇州灘黃
影響。再後來採用文明戲的演出形式，發展成小型舞台劇「申曲」，
抗戰後定名為滬劇。滬劇曲調優美，富於江南鄉土氣息，主要有長腔
長板、三角板、賦子板等。擅長表現現代生活。其劇碼《羅漢錢》、《星
星之火》、《紅燈記》、《蘆蕩火種》影響頗大。

閩南喜愛的薌劇：薌劇流行於閩江南部各地區，因源於龍溪、薌
鄉一帶，故稱「薌劇」。閩南的《龍溪綿歌》、《安溪採茶》、《同

安車鼓》等民間音樂傳入臺灣，在此基礎上，受梨園戲、高甲戲、京劇等劇種的影響而形成於清末。其主要曲調有七字調、雜碎調等。以殼仔弦、二胡、大管弦、月琴、臺灣笛為主要伴奏樂器，音樂節奏強勁有力。

支派繁多的贛劇：贛劇流行於江西省，源於明代弋陽腔，在其發展過程中，受安徽、浙江戲曲的影響，形成繞河班、樂平班、廣信班、東河班、京河班等支派。清末樂平班與繞河班合併，後稱贛劇。唱腔有高腔（包括弋陽腔、青陽腔）、崑腔、彈腔（也叫亂彈，包括皮黃、南北詞等），主要劇碼有《珍珠記》、《賣水記》、《金貂記》等。

蜀戲冠天下的川劇：川劇，中國戲曲中罕見的融崑、高、胡、彈、燈五種聲腔為一體的劇種。主要流行於四川、雲南、貴州等地。

明代時，四川已有地方戲班流行，至清雍正、乾隆年間，隨著花部的興起，外來崑腔、高腔、梆子腔、皮簧腔傳入四川，加上本地燈戲，形成川劇的雛形。由於聲腔流行地區和藝人師承關係的不同，早期川劇形成川西、資陽、川北、下川東不同支派。川劇表演具有深厚的現實主義傳統，形成了獨特而完美的表演程序，真實細膩，幽默機趣，鄉土氣息濃厚，善採用托舉、開慧眼、變臉、跳火圈、藏刀等特效刻畫人物性格，傳統劇碼極為豐富。

川戲鑼鼓在川劇音樂中舉足輕重。常用的小鼓、堂鼓、大鑼、大鈸、小鑼（兼鉸子）統稱為「五方」，加上弦樂、嗩吶為六方，由小鼓指揮。

扇子與戲曲表演藝術：扇子在中國文化藝術，尤其是戲劇表演藝術中，具有不可或缺的重要作用。

在傳統戲曲舞台上，扇子成為各行當一些節目中必備道具。一把

扇子，可代筆墨，可做刀槍，可增風流儒雅，可添無限嫵媚。如諸葛亮手中的羽扇，鐵扇公主的芭蕉扇，李慧娘手中的陰陽扇。在戲劇表演中，文生以扇展其瀟灑，旦角以扇飾其嬌媚。

京劇藝術大師梅蘭芳演戲，就極講究「扇子功」。他在《貴妃醉酒》一戲中，借助一柄摺扇，將楊貴妃的婀娜醉態演得出神入化。

扇子在戲劇表演中也很有講究，如文生扇胸、花臉扇肚、小生不過唇、黑淨到頭頂、醜扇目、旦掩口、媒婆扇兩肩、僧道扇衣袖等，都有規矩。

不少戲劇曲目，本身就以扇取名，如《桃花扇》、《沉香扇》、《芭蕉扇》、《睛雯撕扇》等，可想而知扇在曲目中的作用。

小知識

嚴鳳英

嚴鳳英（一九三一～一九六八年），黃梅戲表演藝術家，安徽桐城人。自幼出身貧苦，十五歲學藝，演旦角，在多年的舞台實踐中，不斷吸取崑劇、京劇、話劇的表演藝術，使黃梅戲的表演和音樂豐富和發展。她唱腔明朗流暢，音樂優美，吐字清晰，別具一格，代表劇碼有《打豬草》、《天仙配》、《女駙馬》、《牛郎織女》等。

中國國粹京劇

　　京劇，中國傳播最廣泛的劇種，又稱中國的國戲，已有兩百年歷史。清乾隆五十五年（西元一七九○」年），四大徽班進京演出，與嘉慶、道光年間來自湖北的漢調藝人合作，互相影響滲透，借鑒崑曲、秦腔部分劇碼、曲調、表演方法，並吸收民間曲調，逐漸形成相當完整的藝術風格和表演體系。唱腔屬板腔體，以西皮、二黃為主調，使用京胡、二胡、月琴、三弦、笛、嗩吶、鼓、鑼、饒、鈸等樂器伴奏，表演唱、做、念、打並重，多為虛擬動作。自咸豐、同治以來，經程長庚、譚鑫培、梅蘭芳等多次革新。京劇對各種劇種影響很大，傳統劇碼在一千部以上。

　　京劇臉譜：十二～十三世紀，在宋雜劇金院本的演出中，已創造出以面部中心有一小塊白斑為明顯特點的丑角臉譜。十七～十八世紀，淨角已能扮演很多不同性格的正、反面形象，化裝藝術也開始多樣化。京劇形成於十九世紀初期，勾臉藝術又有進一步提高。

　　京劇臉譜是一種中國特有的獨具風格的藝術形式，它同京劇的唱腔、音樂、舞蹈、服裝的藝術造詣同樣深湛。臉譜體現人物性格、特徵，不能千人一面。京劇臉譜多達幾百種，每個臉譜都有一種主色，是構成人物的基本色調，如紅色代表忠勇、正義；黑色代表剛直、果敢；白色代表多謀、狡詐；黃色代表勇猛、殘暴；藍色代表堅毅、勇敢等。這種主色也是自然膚色的藝術描繪，主要誇張眉、眼、嘴、鼻、腦門五個部位。構圖式樣分整臉、三塊瓦臉、六分臉、碎花臉等。譜式依據不同人物的形貌特徵，就算是同一譜式，不同人物，各部位的線條色畫和色彩處理不同，演員臉型不同，勾畫也不同。

京劇臉譜具有強烈的民族性，同時能表達觀眾的感情和愛憎，辨忠奸，分善惡，寓意褒貶。如李達的臉譜是整臉，而非碎臉，只有這樣才能完整體現他的善良正直，又帶粗魯的性格；張飛的臉譜是蝴蝶譜大花臉，表現其豪爽通達的性格；楚霸王是壽字眉，魚眼改寬，通天眉一直拉下，象徵其英勇無敵，不可一世，又有垂喪感。

京劇臉譜用象徵和誇張的手法表現人物，並具有美術感，是表現人物的一種性格、一種象徵，是京劇中不可缺少的藝術形式之一。

伴奏樂器：京劇伴奏樂器分打擊樂與管弦樂。其中，打擊樂是京劇伴奏樂器中的靈魂。京劇的「唱」、「念」、「做」、「打」完全按照規定的節奏進行，「唱」要有板有眼，「念」要抑揚頓挫，「做」則是舞蹈，而舞蹈必須表現出鮮明的韻律。

那麼，由誰來控制、體現節奏呢？就是打擊樂。打擊樂器有板、單皮鼓、大鑼、鐃、鈸等，稱為「武場」；管弦樂器有京胡、京二胡、月琴、三弦，稱為「文場」。在戲曲舞台上，人物的一切行動，包括最隱祕的思想活動，都是透過舞蹈化的身段動作、音樂化的念白和演唱表現，並在音樂的伴奏中進行的。由各種打擊樂器的音響組成的「鑼鼓經」，起著極其重要的作用。有人說，如果「唱」、「念」、「做」、「打」是戲劇的血肉，那麼「鑼鼓經」就是它的骨骼，一陣鑼鼓，既可渲染磅礴的氣勢，又能烘托演員的表演，並且這種對表演的烘托，是非常細緻的，甚至細緻到鼓點打出演員眼珠的轉動，眼皮的開闔，手指的顫抖。演員表演往往導引出感情表達需要的鑼鼓，鑼鼓（節奏、音響）等的刺激，又反過來燃起演員的表演激情。

舞台道具：京劇的舞台道具主要有砌末、桌椅和旗幟。

砌末是大小道具與一些簡單裝置的統稱，是戲曲中解決表演與實

物矛盾的特殊產物。砌末一詞在金、元時期已有。傳統戲曲舞台上的砌末包括生活用具（如燭台、燈籠、扇子、手絹、文房四寶、茶具、酒具）和交通用具（如轎子、車旗、船槳、馬鞭等）。武器又稱刀槍把子（如各種刀、槍、劍、斧、錘、鞭、棍、棒等），以及表現環境、點染氣氛的種種對象（如布城、大帳、小帳、門旗、纛旗、水旗，風旗、火旗、蠻儀器仗、桌圍椅披）等。除常用的砌末之外，也可根據演出需要臨時添置。

傳統的砌末，是有意區別於生活的自然形態之物。它們不是實物的仿製品，而是實物在戲曲中的一種藝術表現。這也是砌末能夠與動作、形象相結合的一個重要原因。

在演員沒有上場以前，桌椅只是一種抽象的擺設。如演出皇帝視朝，這張桌子便成了視朝時所需的御案；縣官坐衙，這張桌子便成了坐衙時所需的公案；朋友宴會，便成了宴會時所需要的酒席。以上是實物實用，戲曲舞台上的桌椅還可以做代用品。比如用桌子代替山石，人要上山，就站在桌子上，如果這山很高，就用兩張桌子疊起來；要跳牆，就用桌子當牆；要睡覺，將身伏在桌上，用手支住頭。至於椅子所代替的就更多了。舞台上表示從矮山爬到高山去，是從椅子了再登到桌子上，椅子還可以代替窯門、代替牢門等等。桌椅無論代表什麼，都是妙在似與不似之間。如戲曲中的布城雖然比較簡陋，但決不追求城的真實再現。布城可以根據城的需要自由調度。

旗幟在舞台上使用很頻繁，如正方形帥字旗、長方形三軍令旗、大纛旗（古代軍隊裡的大旗），都是表示元帥及大本營所在地的。還有水旗、火旗、風旗、車旗等等，這些旗幟是在白色方旗上繪綠色水紋、火焰、風、車輪等等。演員執旗，略微顫動，就可以表示波浪起伏、

著火、起風、乘車。

戲曲舞台上並不迴避「露假」，也不要求一一寫實。揚鞭以代馬，搖槳以代船。在舞台上有廣闊的空間供演員活動，應當細緻的地方盡力描繪，不必要細緻的場面，一個圓場就過去了，這種虛擬的方法與中國戲曲的表演風格一致。

小知識

京劇界「四大名旦」

梅蘭芳、荀慧生、程硯秋、尚小雲，是京劇界頗具影響的演員，主要飾演旦角或青衣，號稱「四大名旦」。

梅蘭芳（一八九四～一九六一年），名瀾，字婉華，生於北京京劇世家。八歲學戲，演青衣，兼演刀馬旦。在長期的舞台實踐中，他對京劇旦角的唱腔、念白、舞蹈、音樂、服裝、化妝等方面都有所創新，形成了獨特藝術風格，世稱「梅派」。代表作有《宇宙鋒》、《貴妃醉酒》、《霸王別姬》、《洛神》、《遊園驚夢》、《抗金兵》等。

荀慧生（一八八八～一九六八年），藝名白牡丹，河北東光人。自幼學藝，十幾歲改演京劇，演花旦、刀馬旦。功底深厚，並吸收了梆子唱法等，形成獨特的藝術風格，對京劇藝術有所創新，世稱「荀派」。擅演天真、活潑、溫柔的婦女角色。《金玉奴》、《紅樓二尤》、《釵頭鳳》、《荀灌娘》都是其代表作品。

程硯秋（一九〇四～一九五八年），原名豔秋，字玉霜，滿族，北京人。幼年家貧，學京劇，飾青衣，經長期舞台實踐，結合其嗓音特點，創造出幽咽宛轉的唱腔，形成其藝術風格，世稱「程派」。他

塑造了舊社會遭遇悲慘的婦女形象，如《青霜劍》、《荒山淚》、《金鎖記》、《寶娥冤》等。

尚小雲（一八九九～一九七六年），名德泉，字綺霞，河北人。幼年學藝，初習武生，後改老生，再改青衣，兼演刀馬旦。功底深厚，嗓音寬亮，以剛勁見長，世稱「尚派」。其代表劇碼有《二進宮》、《祭塔》、《昭君出塞》、《梁紅玉》等。

劇作名家

劇作家，指專門從事戲劇劇本寫作的作家，最早的劇作家可追溯到西元前五世紀的希臘時期，當時的劇作家多以喜劇寫作為主。

中國最早的劇作家因資料很少，已不可考，可知的是自隋代開始有管理百戲的制度，而最早的劇本是南宋時的《張協狀元》，這齣劇本作者有說是南宋溫州的九山書會。

古希臘喜劇之父阿里斯托芬：阿里斯托芬（Aristophanes，西元前四四六～前三八五年），據說他一生共寫四十四部劇作。其喜劇作品題材廣泛，關心戰爭與和平，其反戰喜劇中最著名是《阿卡奈人（The Acharnians）》。

《鳥（The Birds）》是阿里斯托芬唯一一部以神話為題材的喜劇，描寫林間飛鳥建立的一個理想社會——「雲中鵃鴣國」，那裡沒有貴賤，沒有剝削。這是歐洲最早體現烏托邦思想的作品，也反映了作者的自由農民的思想。作品構思奇特，情節曲折，色彩絢麗，抒情氣氛很濃，具有極高的藝術價值。

埃斯庫羅斯：埃斯庫羅斯（Aeschylus，西元前五二五～前四五六年），希臘「悲劇之父」。出身貴族，青年時期參加過反對波斯侵略的馬拉松戰役（Battle of Marathon）和薩拉米斯海戰（Battle of Salamis），擁護民主制度，讚美愛的精神。

據說，埃斯庫羅斯共寫過九十部劇本，但流傳至今的僅七部完整的悲劇，作品內容多取材於神話故事。其中最傑出的作品是《被縛的普羅米修斯（Prometheus Bound）》，描寫普羅米修斯被釘在懸崖上，受天帝宙斯懲罰受苦刑的情景，演染出濃重的悲劇氣氛。作品歌頌了

普羅米修斯為人類不惜犧牲一切的崇高精神，肯定了雅典奴隸主民主派反對專制統治的正義性，同時無情揭露了君主的殘暴與專橫。

歐里庇得斯：歐里庇得斯（Euripides，西元前四八五～前四○六年），一生共寫九十二部作品，流傳至今的僅十八部。其創作題材廣泛，有新意，尤其關心婦女問題。現存劇作中，十二部以婦女問題為題材，其中最有代表性的是《美狄亞（Medea）》，描寫了英雄伊阿宋（Jason），在美狄亞的幫助下，克服重重困難取回金羊毛，並娶美狄亞為妻。《美狄亞》一劇的重點是，伊阿宋回國後由勇敢的英雄變成了卑劣的小人，美狄亞由一個多情少女成為一個敢於反叛的婦女。原來歌頌英雄的故事，變成譴責社會罪惡、控訴不平等現象、讚美反叛精神的悲劇。

歐里庇得斯的作品強化了悲劇的批判傾向，體現了更進一步的民主思想，其悲劇由重點寫神變為重點寫人，表現了現實生活中的普通人，並真實表現了人物的內心世界，具有強烈的感染力。

索福克勒斯：索福克勒斯（Sophocles，西元前四九六～前四○六年），其作品是希臘悲劇進入成熟的標誌，是雅典民主制由盛而衰時社會生活的反映。劇作據傳有一百二十餘部，但至今僅存七部，《伊底帕斯王（Oedipus Rex）》是其代表作。

在藝術上，索福克勒斯的悲劇結構較複雜，布局巧妙，被史學家譽為「戲劇藝術的荷馬」。

莎士比亞：莎士比亞（William Shakespeare，西元一五六四～一六一六年），出生於英國一個富裕市民家庭，從小接觸古羅馬的詩歌與戲劇。後來家庭破產，曾在劇院門前為看戲的紳士管馬匹，不久當了劇院雜役，進而成為劇院演員和股東。

　　隨著生活及舞台經驗的豐富，莎士比亞開始了他的戲劇創作。他一生共寫了三十七部戲劇、兩部長詩和一百五十四首十四行詩。他寫的悲劇和喜劇是世界文壇上的珍品，其中四大悲劇代表了他的最高成就：《哈姆雷特（Hamlet）》是描寫丹麥王子哈姆雷特，替父復仇而遭毀滅的故事，揭示了人文主義理想與英國黑暗現實之間無法調和的矛盾，是資產階段人文主義一曲悲歌；《奧賽羅（Othello: The Moor of Venice）》寫的是摩爾人貴族奧賽羅由於多疑和嫉妒，聽信讒言，掐死妻子苔絲德蒙娜（Desdemona），而後悔恨自殺的故事。作者憤怒抨擊了新興資產階級的極端利己主義；《馬克白（Macbeth）》揭示了野心對人的腐蝕作用，是心理描寫的傑作；《李爾王（King Lear）》敘述由於兩位女兒阿諛奉承，李爾王將自己的產業分給了她們，造成了悲慘的後果。另外莎翁還寫了一些著名喜劇，如《威尼斯商人（The Merchant of Venice）》等。

　　莎士比亞的戲劇題材廣泛，內容曲折，結構嚴謹，生活氣息濃，寓意深遠，語言優美，是西方戲劇的巔峰。

　　史坦尼斯拉夫斯基：史坦尼斯拉夫斯基（Konstantin Stanislavski），前蘇聯戲劇家。生於商人家庭。一八八八年，領導莫斯科藝術文學協會；一八九八年，他和羅欽可（Aiexander·Mjkhallovlch · Rdchenko）共同創辦和領導了莫斯科藝術劇院，直到其逝世。一生中導演及擔任藝術指導的話劇和歌劇共一百二十多部，如《青鳥》、《海鷗（The Seagull）》、《葉甫蓋尼·奧涅金（Eugene Onegin）》等，他還扮演過許多角色。

　　長期的藝術實踐，使史坦尼斯拉夫斯基創立了自己的藝術體系。為戲劇的導演、演員、燈光、美術等的發展做出了卓越貢獻，創立了

現實主義表演風格，在戲劇界影響極大，被稱為「史坦尼戲劇體系」。

湯顯祖：湯顯祖（西元一五四九～一六一五年），中國明朝著名戲曲作家、文學家。字義仍，號海若、老士、清遠道人。江西臨川人，住玉茗堂。萬曆十一年（西元一五八五年）考中進士。任南京太常寺博士、禮部主事。萬曆十八年（西元一五九〇年），因上書〈論輔臣科臣疏〉彈劾大學士申時行被降職，後又因不附權貴被罷官。在戲曲方面，反對擬古和拘泥格律，作品有《紫簫記》、《紫釵記》、《還魂記》（《牡丹亭》）、《南柯記》、《邯鄲記》，揭露和抨擊了封建禮教和當時的黑暗統治。明清兩代有的戲劇作家摹擬其文詞風格，被稱為「玉茗堂派」或「臨川派」。

湯顯祖在中國戲劇史和世界戲劇史上地位顯著，他與莎士比亞同時，有「中國的莎翁」之稱。

關漢卿：關漢卿（？～一二七九年），號已齋叟，大都（今北京）人。早年身世不詳。流傳至今的各種雜劇有六十餘種，代表作有《竇娥冤》、《救風塵》、《拜月亭》、《望江亭》、《單刀會》，所作散曲十餘套。其戲曲作品揭露了封建統治的黑暗腐敗，表現了古代人民的生活，尤其是青年婦女的苦難遭遇和鬥爭精神，塑造了竇娥、趙盼兒、王瑞蘭等婦女形象。人物性格鮮明、結構完整、情節生動、曲詞精練，是中國元代最有成就的戲曲家。

名劇欣賞

戲劇作品，是指將人的連續動作與人的說唱表演和表白，系統編排在一起，並透過表演來反映某一事物變化過程的作品。

《被縛的普羅米修斯（Prometheus Bound）》：古希臘「悲劇之父」埃斯庫羅斯的代表作之一。「普羅米修斯」，希臘語意為「先知先覺」，也是希臘神話中造福人類的神，傳說他曾盜取火種給人類。

《被縛的普羅米修斯》講的是宙斯在普羅米修斯的幫助下，推翻父親的統治，將各種特權分給眾神，但宙斯並不關心人類。普羅米修斯同情人類苦難，偷來天火送給人間，並向人類傳授各種文化知識。這使宙斯惱怒萬分，他將普羅米修斯綁在懸崖上，讓老鷹每天啄食他的肝臟，而每天晚上又會長一顆新的肝臟。普羅米修斯倍嘗折磨，但他咬牙苦撐，因為他知道一個祕密：宙斯和某位女神結婚，將會生出一個比他強大的神，宙斯就會被推翻。普羅米修斯不畏宙斯的威逼迫害，最後在暴風雨中墜崖。劇作透過塑造堅持正義、反對專制神權的普羅米修斯的形象，歌頌了雅典奴隸主民主派反對氏族貴族暴虐統治的鬥爭精神。

《美狄亞（Medea）》：古希臘悲劇作家歐里庇得斯的代表作。

美狄亞是科爾基斯國王之女，幫助愛俄爾卡斯的王子伊阿宋取回金羊毛，並得到伊阿宋的愛情。婚後幾年，伊阿宋為娶科林斯公主為妻，一心要與美狄亞分手。痛苦至極的美狄亞決意報復。她讓兩個兒子將一件遍染毒藥的新衣送給公主，結果公主被燒死。國王來救助，也被燒死。事後，美狄亞又親手殺死她的兩個孩子，逃往雅典，得到雅典王的庇護。

該劇旨在揭露男女不平等的社會現象，歌頌婦女的反抗精神，但她用如此殘酷的方式進行報復，也反映了當時人們的某種黑暗心理。

《茶花女（La Dame aux Camélias）》：三幕劇《茶花女》，義大利著名歌劇作家威爾第（一八一三～一九〇一年）最重要的歌劇作品之一，一八五三年在威尼斯首次演出。

劇中描寫了主人公名妓瑪格麗特對青年亞芒一片深情，倆人一起隱居鄉下。亞芒之父告訴瑪格麗特，她和亞芒的同居破壞了他妹妹的婚事，並說服瑪格麗特離開亞芒。亞芒以為瑪格麗特留戀舊時生活，追到巴黎，在舞會上公開羞辱她。等亞芒得知真相時，瑪格麗特肺病發作，死於他懷裡。

威爾第以高尚的人道主義精神與深切的同情心，將受凌辱的主人公的悲慘命運生動展現於觀眾面前。在歌劇音樂中，他尤其注意人物性格的刻畫，細膩的心理描寫、真摯優美的歌調是該歌劇的主要特點。劇中第一幕的《飲酒歌》，舞曲節奏輕快，大調色彩明朗，表現出亞芒借酒抒發他對真摯愛情的渴望與讚美，洋溢著青春的活力，是世界歌劇舞台上膾炙人口的唱段。

《卡門（Carmen）》：四幕歌劇《卡門》，為法國著名歌劇作家比才（Georges Bizet，一八三八～一八七五年）之作，被譽為「十九世紀法國最偉大的歌劇」，標誌了法國現實主義歌劇的誕生。一八七五年，《卡門》於巴黎首演。

《卡門》描寫美麗的吉卜賽女子卡門──一位煙廠女工和軍官唐·荷塞（Don José）墜入情網。卡門由於觸犯亂紀被拘留，唐·荷塞放她逃走。後來，唐·荷塞來到山區加入卡門及其走私朋友。此時，卡門早與鬥牛士埃斯卡米諾（Escamillo）相愛，這也導致唐·荷塞與埃斯卡米

諾的決鬥。決鬥中，卡門明顯袒護鬥牛士，使唐·荷塞難以忍受。隨即，盛大熱烈的鬥牛開始了，正當卡門為埃斯卡米里奧的勝利歡呼時，唐·荷塞找到了她。卡門斷然拒絕他的愛情，最終死於唐·荷塞劍下。

這是一部以合唱見長的歌劇，各種形式的合唱共十多首。其中，煙廠女工吵架的合唱，形象逼真，引人入勝。歌劇開始時的《序曲》，更是一首世人熟知、明亮輝煌的管弦樂曲。它的主音調來自歌劇最後一幕的合唱旋律，表現了西班牙鬥牛場的喧鬧狂熱，還穿插著表現婦女、兒童跳躍、歡唱歌調，和鬥牛士之歌的雄壯音調，氣氛熱烈，生動體現出吉卜賽人的奔放豪爽，是一首傳唱不衰的世界名曲。

《伊底帕斯王（Oedipus）》：古希臘悲劇作家索福克勒斯的著名悲劇作品。

該劇講述一位山中的牧羊老人，撿到一名用皮帶捆著腳、腳跟還被刺穿的孩子，之後將嬰兒交給科林斯國王的牧羊人收養。牧羊人為孩子取名伊底帕斯，即「腳腫」之意。原來，這個可憐的棄嬰是底比斯國王的兒子。當底比斯國王從神諭中得知，他的兒子注定要殺父娶母時，就將嬰兒拋在山中。

後來，伊底帕斯被柯林斯國王收養，但當他知道自己不是國王之子時，便去乞求神諭。阿波羅告訴他，他將殺父娶母，而因深愛他的養父養母，一心要反抗命運的他不回科林斯，逃往底比斯。途中因與路人發生口角，他誤殺了生父，即底比斯國王。

在他將到達底比斯時，獅身人面的怪獸斯芬克斯（Sphinx）坐在底比斯城外的峭崖上，向路人提出謎語，要是猜不出就被吃掉。底比斯國王為此曾向國民曉諭，誰能猜出斯芬克斯之謎，就立他為國王，並把已成寡婦的王后嫁給他。伊底帕斯猜出了謎語，斯芬克斯跳崖自

殺。伊底帕斯成為底比斯的國王，娶了生母，並生下一對兒女。

後來底比斯發生瘟疫，神諭說，災難是由殺害老國王的兇手污染所造成。伊底帕斯下令追查兇手，結果發現兇手就是自己，娶母之事也應驗了。他悲憤欲狂，刺瞎眼睛，到荒山中去贖罪，其母親也因羞愧而自殺。該劇主題描寫了個人的堅強意志和英雄行為與不可避免的命運之間的衝突。

《**浮士德（Faust）**》：十九世紀德國大作家歌德（一七四九～一八三二年）的著名詩體悲劇，這部悲劇從著手到完成歷時近六十年。浮士德原為歐洲中世紀傳說中學識淵博、精通魔法的人物。該劇從傳說中汲取素材，加以擴充，共成兩卷，長達一萬兩千餘行。

故事由魔鬼與上帝、浮士德與魔鬼的兩次賭局而展開，描述浮士德所經歷的知識悲劇、愛情悲劇、政治悲劇、美的悲劇、事業悲劇。在這五個階段中，尤其在生命最後時刻，浮士德領悟到人生的目的，是為生活和自由而戰鬥。浮士德這一角色，再現了處於上升階段的資產階級追求知識、探索真理、主宰生活的歷程，反映了內心與外界的矛盾，及對人類未來憧憬。全劇結構緊湊恢宏，略顯龐雜，語言風格多變，或嚴肅，或詼諧；或壯麗，或輕鬆；明朗處又作隱晦。

《**玩偶之家（A Doll's House）**》：挪威近代著名劇作家易卜生的社會問題劇之一。

主人公娜拉（Nora Helmer）是一位天真、賢良的女性。她出於對丈夫海爾默的愛，私下模仿父親的簽字，借錢為海爾默治病。八年後，有人來信揭發娜拉冒名借款，海爾默害怕這種犯法行為會損害其名譽地位，竟指責妻子為「下賤女人」。等娜拉所簽的假借據被債主退回來，海爾默又親暱的稱娜拉「小松鼠」，並聲稱要永遠保護她。從其

前後態度的變化中，娜拉看透丈夫的卑鄙自私，意識到自己不過是海爾默的玩物，毅然出走。劇作尖銳觸及到當時的婦女地位問題，也撕下了資本主義關於家庭神聖道德說教的虛偽面紗。

《哈姆雷特（Hamlet）》：莎士比亞最主要的悲劇作品，完成於一六〇一年。

該劇講了丹麥王子哈姆雷特在德國威登堡求學時，父王猝死，叔叔克勞狄（Claudius）篡奪王位不說，還要娶母后葛簇特（Gertrude）。哈姆雷特聞訊立即返回，正趕上新王登基和舉行婚禮。在城堡，他見到亡父的鬼魂，得知其父死於叔叔之手。叔叔與母后早有姦情，於是決心替父王報仇。

哈姆雷特沒有立即動手殺叔叔，他裝成瘋顛狀，以試探叔叔的反應。狡猾的叔叔立即看出哈姆雷特的用意，派人刺探他的祕密。哈姆雷特利用一個來宮廷演出的劇團，將父王被害經過編成戲劇演給叔叔看，繼而見母后，發現帷幕後邊有人在偷聽他們母子談話，以為是叔叔，就拔劍刺去，不料被刺死的卻是情人奧菲利婭（Ophelia）的父親。克勞狄想乘機殺掉哈姆雷特，就派他去英國索討貢賦，借刀殺人，識破奸計的哈姆雷特重返丹麥。此時，奧菲利婭已投河自殺，奧菲利婭的哥哥雷爾提（Laertes）為替父、妹報仇，率兵馬闖進王宮。這時，克勞狄挑撥雷歐提斯和哈姆雷特比武，並事先在劍塗上劇毒，並準備了毒酒。在比武中，兩人都中了毒劍，王后又誤喝了毒酒。雷爾提臨死前，說出了克勞狄的陰謀。哈姆雷特憤怒用毒劍殺死克勞狄，自己也因劍毒發作身亡。

劇中表現了丹麥宮廷內外所發生的衝突，這些衝突正是十六世紀末至十七世紀初英國社會矛盾的典型反映。

《羅密歐與茱麗葉（Romeo and Juliet）》：英國戲劇大師莎士比亞的悲劇作品，完成於一五九五年。

蒙特鳩（Montague）和凱普萊特（Capulet）兩個家族多年世仇。蒙特鳩的嗣子羅密歐，卻與凱普萊特的女兒茱麗葉邂逅相愛，決定祕密結婚，將婚禮訂在羅密歐的朋友勞倫斯神父的教堂舉行，勞倫斯希望他們的結合能冰釋兩家世仇。但在婚禮完畢的路上，羅密歐因摯友被殺，一怒殺死兇手提伯特（Tybalt），避難於勞倫斯的教堂。這時，他收到茱麗葉送來的戒指和口信，要他夜間相見。羅密歐靠繩梯，爬進茱麗葉的臥室，黎明時，他逃往曼多亞。不知內情的茱麗葉的父母，堅持要茱麗葉嫁給帕里斯（Paris）。

絕望中的茱麗葉找勞倫斯商量對策，勞倫斯給了她一瓶假死藥，以假死抗婚。由於意外，勞倫斯的信沒有送達羅密歐，羅密歐誤認為茱麗葉已死，買了一瓶致命藥水，準備殉情。當他來到茱麗葉假死的墓前，帕里斯卻早在那裡了，羅密歐殺死情敵後，服藥身亡。

勞倫斯趕來營救茱麗葉，她醒來眼見羅密歐已死，便用羅密歐的匕首自殺。在墓地，蒙特鳩和凱普萊特面對犧牲在他們的仇恨下兒女，雙手言和。

該作品深刻揭露了封建統治的罪惡，熱情讚頌了青春、愛情和美好幸福的生活。

《睡美人（The Sleeping Beauty）》：三幕幻想的芭蕾舞劇，由俄羅斯音樂家柴可夫斯基編曲。

弗洛斯坦國王（King Florestan）為剛出世的女兒奧羅拉（Aurora）舉行盛大的洗禮慶典，各方貴賓及眾仙子受邀而至，不慎遺漏了邪惡仙子卡拉包斯（Carabosse）。出於報復，卡拉包斯仙子不請自到，預

言公主在十六歲成人那年，被一枚紡錘所傷，永不醒來。國王聽後大驚，苦求無效。此時，紫丁香仙子（The Lilac Fairy）及時緩解了詛咒，預言公主受傷後需沉睡一百年，最終將在一位王子的親吻中甦醒，並與他成為夫婦。一百年後，一位年輕王子用他熱烈的親吻喚醒了沉睡的公主，正義終於戰勝邪惡，宮廷一片歡騰。這部舞劇的音樂在交響化、戲劇化及人物性格刻畫方面，均以鮮明突出見長。

《吉賽爾（Giselle）》：法國古典芭蕾的傳統劇碼之一。

舞劇描寫農村少女吉賽爾，對化裝成農夫的貴族青年阿爾伯特（Albrecht）一往情深。守林人漢斯發現了阿爾伯特的祕密，並當眾揭穿了阿爾伯特的伯爵身分。當吉賽爾得知阿爾伯特已有未婚妻，突發心臟病而死。阿爾伯特前來尋找吉賽爾的墳墓，追逐吉賽爾的幻影而去。女魂驅趕守林人漢斯，圍著他跳起輪舞，直至漢斯一命嗚呼。鬼王命吉賽爾跳舞，吉賽爾與阿爾伯特跳起雙人舞。女魂又跳起輪舞，欲致阿爾伯特於死地。這時，遠處晨鐘響起，女魂相繼隱去。吉賽爾與阿爾伯特告別後消失，阿爾伯特憂鬱離去。這部舞劇成功上演，標誌著浪漫主義舞劇音樂的成熟。

《唐懷瑟（Tannhäuser）》：三幕歌劇《唐懷瑟》是德國著名歌劇作家華格納（一八一三～一八八三年）的重要作品，一八四五年首演於德勒斯登。

吟遊藝人騎士唐懷瑟，與愛神維納斯同居一年後，厭倦了單調的生活，決定返回人間。他參加瓦特堡的歌唱比賽，企圖奪魁，從而獲取伯爵領主的侄女伊莉莎白的傾心。但在比賽時，他竟讚美起維納斯，全場譁然。懺悔之餘，他加入一夥朝聖者，前往羅馬。但教皇不予赦罪，他不顧同伴藝人的勸告，決定回到維納斯身邊。臨別，得知伊莉

莎白的祈禱已使他被赦免，誰知迎面走來伊莉莎白的殯葬行列，唐懷瑟於是以身殉情。此時，合唱團高歌上帝恕罪的奇蹟。

全劇宗旨是表現宗教與情欲間的矛盾和鬥爭。歌劇的音樂體現出華格納戲劇音樂的連貫性，更加鮮明突出「主導動機」的手法，管弦樂隊的交響化技巧等運用更加嫻熟自如，這些特徵多反映在該劇的《序曲》中。

《**蝴蝶夫人（Madama Butterfly）**》：三幕歌劇《蝴蝶夫人》，義大利現實主義歌劇的代表普契尼（一八五八～一九二四年）的名作，一九○四年首演於米蘭。

天真活潑的日本藝妓蝴蝶，一片癡情，委身於美國海軍軍官平克頓（B.F. Pinkerton）。但平克頓與蝴蝶夫人結婚，只不過是買了一件溫柔漂亮的玩物，藉以調劑駐防異國的寂寞生活。婚後不久，平克頓隨艦回國，一去三年無音信。艱難生活中，蝴蝶夫人深信他終會回到自己的懷抱，但平克頓回國後另娶新歡。當他偕美國夫人重返長崎，穿著新婚禮服徹夜苦候的蝴蝶夫人終於明白了一切，她交出平克頓的兒子後，拔劍自盡。

在這部抒情性悲劇中，普契尼用包括《櫻花》在內的日本民歌，表明蝴蝶夫人的藝妓身分和天真心理，具有獨特的音樂色彩。第二幕中《晴朗的一天》，是最著名的詠歎調之一。作者用朗誦式的抒情旋律，細緻揭示蝴蝶夫人內心深處對幸福的強烈嚮往。歌曲中優美的旋律，並配以富有表現力、近乎說話的唱詞，是普契尼歌劇的獨特風格。

《**特洛伊婦女（The Trojan Women）**》：歐里庇得斯的名劇，是西方文學史上第一部譴責戰爭的傑作。

劇中描寫了雅典人在西元前四一六年征服了米洛島、大肆屠殺的

歷史事實。特洛伊被攻陷後，男子被殺盡，婦女淪為奴隸。特洛伊王子赫克托爾（Hector）被殺死，在王后的囑咐下，其妻子小心迎奉希臘人，力圖保住赫克托爾之子，以求來日報仇。但希臘人決意把將小孩從城牆上扔下摔死，以絕後患，情景慘烈。

《天鵝湖（The Swan Lake）》：王子齊格弗里德（Siegfried）在湖邊遇到被魔法師羅德伯特變成天鵝的奧傑塔公主（Odette）。公主告訴他，只有忠誠的愛情才能解救她，王子發誓永遠愛她並設法營救她。在為挑選新娘的舞會上，魔法師化成貴族，用外貌與奧傑塔相似的女兒欺騙了王子。王子發現受騙，激動奔向湖岸，在奧傑塔和一群天鵝的幫助與鼓舞下，戰勝了魔法師，天鵝都恢復人形，奧傑塔和王子終於結婚。

該劇於一八九五年首演於聖彼德堡馬林斯基劇院，由俄國著名音樂家柴可夫斯基譜寫。但最初幾次演出因編導對音樂理解不夠，一直未獲成功。

一九八五年，由馬利烏斯·皮提帕和劉·伊凡諾夫聯合編導，演出大獲成功，同時也是交響芭蕾的首次登台亮相。

《威尼斯商人（The Merchant of Venice）》：莎士比亞的喜劇代表作之一，完成於一五九七年。

該劇描寫了威尼斯商人安東尼奧（Antonio）為幫助朋友巴薩尼奧（Bassanio）和波西亞（Portia）結婚，向猶太高利貸商人夏洛克（Shylock）借錢。夏洛克一向仇恨安東尼奧，同意無息借給安東尼奧三千銀幣；但契約上又寫，若逾期不還，夏洛克即可從其身上的任何部位割下整整一磅肉。後來，安東尼奧的商船全部遇難，家業無存，無法還貸，夏洛克執意要從安東尼奧身上割下一磅肉。這時，波西亞

化裝成法學博士，出現在威尼斯的法庭上。她要求夏洛克從安東尼奧胸部割下一磅肉，但在割肉過程中，「要是流下一滴基督徒的血，夏洛克的土地財產就得全部充公」，夏洛克敗訴。

該劇歌頌了人世間慷慨無私的友誼，也揭露自私自利者的醜惡嘴臉。

《費加洛的婚禮（The Marriage of Figaro）》：法國啟蒙運動時期，喜劇作家博馬舍（Pierre Beaumarchais）的「喜劇三部曲」之一，又名《狂歡的一天》。

劇中描寫小人物費加洛憑藉智慧，戰勝企圖祕密恢復初夜權的伯爵。主人公費加洛不承認傳統的封建觀念和特權，自信能力高於封建貴族，並決心取而代之，該劇情節緊湊，衝突集中，語言詼諧幽默，反映了三級平民對勝利充滿信心的樂觀情緒。拿破崙看過此劇後說：「《費加洛婚禮》就是行動中的革命。」

《偽君子（Tartuffe）》：法國十七世紀喜劇作家莫里哀（Molière）的代表作。

富商奧爾貢（Orgon）在教堂遇到破落貴族達爾丟夫（Tartuffe）。達爾丟夫騙取奧爾貢的信任，被奧爾貢視為「道德君子」，帶回家中。

在奧爾貢家中，達爾丟夫繼續偽裝好人，獲得奧爾貢全家人的尊重和崇拜。達爾丟夫其時是個酒色之徒，甚至還調戲奧爾貢的妻子歐米爾（Elmire），被奧爾貢的兒子達米斯（Damis）撞見，並向奧爾貢揭發了事實。達爾丟夫表現得委屈，企圖花言巧語洗清自己，還使奧爾貢將達米斯趕出家門，並打算把女兒嫁給他。

見丈夫鬼迷心竅，歐米爾決心撕去達爾丟夫的假面。她讓丈夫藏在桌子下，然後派女僕叫來達爾丟夫。達爾丟夫見四下無人，開始向

歐米爾動手動腳。歐米爾故意提到丈夫，達爾丟夫卻說：「我們私下說話，他是一個會被牽著鼻子走的人……」

這時，奧爾貢從桌下鑽出來，喝令無恥之徒立即滾蛋。但達爾丟夫卻露出凶相，他已私下收買法院，以執行「契約」為名，要趕走奧爾貢。他竊取了奧爾貢朋友存放在他家的祕匣，向國王控告奧爾貢是政治犯，想將他置於死地，永遠霸占其財產。誰知國王無罪赦免了奧爾貢，逮捕了達爾丟夫，偽君子得到了應有下場。

《**長生殿**》：中國清初著名劇作家洪昇創作的一部優秀劇作。該劇作取材於唐代大詩人白居易的〈長恨歌〉，敘述了唐明皇李隆基和其寵妃楊玉環的愛情故事。

楊玉環憑藉傾城姿色，贏得唐明皇寵愛。隨著她在宮中地位步步高升，其兄楊國忠及外戚在朝中竊據要職。楊國忠身為宰相，貪贓枉法，欺上瞞下，結黨營私，陷害忠良，致使朝野怨聲載道。

這時，范陽等三鎮節度使安祿山及其部將史思明叛亂，直逼長安。李隆基帶領近臣及楊玉環倉皇外逃，行至郊外「馬嵬坡」時，隨行將士要求處死楊玉環，否則拒絕啟程。萬般無奈的李隆基，忍痛令楊玉環自縊。楊玉環歸天，李隆基痛不欲生。儘管戰火逐漸平息，但他對楊玉環思念難捨，夜夜夢中相會，最後終於在天上晤面。

全劇描寫了帝妃之間的愛情，也充分暴露了這種愛情給社會和國家造成的惡劣影響，全盤托出統治階級的荒淫腐敗。

《**竇娥冤**》：元代雜劇大師關漢卿的代表作。

竇娥自幼被賣給蔡婆家當童養媳，丈夫不幸早亡，婆媳二人相依為命，艱難度日。蔡婆去索要債款，在城外險遭殺害，被當地惡棍張驢兒父子救下。張驢兒父子藉故住進蔡家，並強迫蔡氏婆媳分別嫁給

他二人為妻。竇娥不從，張驢兒頓生歹意，煎毒藥圖謀害死蔡婆，以使竇娥屈從。誰知毒藥誤被張驢兒的父親食下身亡，張驢兒誣告竇娥為投毒兇犯。竇娥為不使蔡婆受牽連，在嚴刑下屈打成招，被判斬刑。

臨刑時，竇娥指天罵地，痛斥官場腐敗，冤枉無辜，並發誓：我竇娥死後，頸血濺上丈二白練，六月降雪，此地大旱三年。這些誓願在她受刑後一一應驗，證實了竇娥有不白之冤。三年後，竇娥之父竇天章得任官職，審查案卷，竇娥鬼魂向父訴說冤情，真相大白，惡人受到懲治。

全劇深刻揭露了元代封建社會的黑暗現實，對官府草菅人命的罪行凌厲鞭撻，同時抒發了長期遭受壓迫、又難於訴告的人民反抗情緒。

《梁山伯與祝英台》：越劇劇種中的優秀傳統劇碼，一九四〇年代就曾由袁雪芬等人編為《梁祝哀史》上演，後又整理改編，稱《梁山伯與祝英台》。

劇作描寫了祝英台女扮男裝，到杭州求學，途中與梁山伯結為兄弟。兩人同窗共讀，三載相伴，情誼深厚。學成分別之際，英台托言為妹作媒，自許終身。山伯從師母處得知真情，趕到祝家莊求婚，方知英台之父已將英台許配給太守之子馬文才，梁山伯悲憤成疾，不治身亡。

馬家迎親之日，花轎途經梁山伯墓，英台到墓前哭祭，墓塋居然裂開。英台隨即躍入穴中，雙雙化蝶飛出。

全劇突出反映了封建禮教對青年男女的迫害，並運用浪漫抒情的戲曲手法，謳歌梁祝愛情，劇中的「十八相送」、「樓台會」等段落廣為流傳，具有極強的藝術感染力。

《牡丹亭》：明代著名劇作家湯顯祖所創作的一部傑出愛情悲喜

劇。

劇中描寫了江西南安府太守杜寶的獨生女杜麗娘，到後花園遊春。美好春光觸動杜麗娘，回房午睡夢見一位風雅才子，持柳枝和她幽會於牡丹亭畔。此後，杜麗娘便念念不忘這位夢中的情人，憂思成疾，竟然離世。死前留下一幅自畫像，並題詩一首，託侍女藏於後花園的湖石邊。杜麗娘在陰間仍不忘向判官打聽情人姓名，她的美麗和癡情打動了死神。

三年後，遊子柳夢梅來到後花園，拾得杜麗娘的自畫像，覺得正是在夢中和他幽會的小姐。晚間，畫中人竟出現在他面前，向他示愛，並求柳夢梅挖墳開棺，使她復活。

杜麗娘復活後，他倆一起逃往京城臨安。在科考放榜之前，柳夢梅找到丈人杜寶，述說杜麗娘複生之事。杜寶認定柳夢梅純屬盜墓賊，要把他打入大牢。這時傳柳夢梅高中狀元，才得解脫。最後經皇帝公斷，全家團圓。

全劇歌頌了杜麗娘對封建禮教的叛逆精神，用浪漫手法表現了主人公的美好理想，影響巨大而深遠。

《**桃花扇**》：中國清初著名劇作家孔尚任創作的一部反映南明弘光小王朝覆亡的史劇。

該史劇透過文士侯方域和秦淮名妓李香君的愛情故事，直接或間接觸及到當時的重大史事與人物，暴露了弘光朝昏君亂相的醜惡行徑，表達了社會下層人物的愛國之心與民族氣節。該劇主題深刻、人物鮮明、結構嚴謹、文詞富有個性，一時轟動劇壇，被譽為明清傳奇的壓卷之作。

《**西廂記**》：元代著名雜劇作家王實甫的代表作，廣為流傳。

　　該劇描寫了唐德宗貞元年間，相國夫人鄭氏因相國病逝，攜女鶯鶯及侍女紅娘，扶柩到某地安葬，暫住普救寺西廂房內。青年才子張生進京趕考，路經此地到寺內瞻觀，恰遇鶯鶯在紅娘陪伴下在佛殿上遊玩，張生、鶯鶯一見傾心。這時，叛將孫飛虎兵發普救寺，要搶鶯鶯做壓寨夫人。危難中，老夫人下招賢令：有能退兵者，許以鶯鶯為妻。

　　張生因與白馬將軍杜確有舊，自報退兵之策，寫下向杜確求援書信。救兵果然到來，解了重圍。正當張生、鶯鶯暗自歡喜時，老夫人突然變卦，要將張生認為繼子。由於紅娘的穿針引線，張生和鶯鶯私下相會，結為夫妻。事發後，老夫人惱怒萬分，要拷打紅娘。紅娘憑藉機智和雄辯，迫使老夫人承認既定事實，但又強令張生赴京考試，將金榜題名作為迎娶鶯鶯的必須條件。後來張生高中狀元，終和鶯鶯成了眷屬。

　　《**茶館**》：中國藝術家老舍的話劇代表作之一。

　　劇作以北京裕泰茶館為依託，透過茶館老闆王利發等幾十個人物在茶館裡的一系列活動，展現了清朝末年、民國初年、抗戰勝利以後，三個歷史時期北京的社會面貌。而對王利發等人物真實命運的側重描寫，則揭示了舊時代必然要滅亡的客觀規律。

　　作者取材於自己熟悉的人和事，和熟悉的「人物的全部生活」，透過精湛的藝術結構，運用精彩、簡潔、生動、傳神、富有北京味的藝術語言，成功塑造典型人物的群體形象，顯示出戲劇大師卓越的創作功力。

藝術，有意思
從古典樂到流行曲，從文藝復興到現代藝術，提昇文青力的必備手冊

舞蹈藝術

什麼是舞蹈

　　舞蹈是一種人體動作的藝術，是經過提煉、組織及美化了的人體動作——舞蹈化了的人體動作。舞蹈以動作為主要藝術表現手法，著重表現人們內在深層的精神世界，如細膩的情感、深刻的思想、鮮明的性格，人與自然、人與社會、人與人之間，以及人的自我矛盾衝突，創造出可被人感知的生動的舞蹈形象，以表達舞蹈作者的審美情感和理想，反映生活的審美屬性。

　　由於人體動作不停變化，舞蹈須在一定空間和時間內。舞蹈活動中，一般都伴隨音樂伴奏，要有特定服飾，有的舞蹈還要手持各種道具。如果是在舞台上表演，燈光和布景也不可或缺。所以舞蹈是一種空間性、時間性和綜合性的動態造型藝術。

　　起源：遠古人類尚未出現語言以前，人們就以動作、表情傳達各種資訊，交流情感。

　　舞蹈活動是人類生活中的一種社會現象，它起源於多種因素，所以人們主張「勞動綜合論」，即：舞蹈源於人類求生存、求發展的勞動實踐，和其他多種生活實踐的需求。詳細說就是，舞蹈是遠古人類在求生存、求發展中，勞動生產（狩措、農耕）、性愛、健身和戰鬥操練等活動的模擬再現，以及圖騰崇拜、巫術宗教祭祀活動和表現自身情感思想內在衝動的需求。它和詩歌、音樂相結合，成為人類歷史上最早出現的藝術形式之一。

　　特性：人的身體是舞蹈主要的藝術表現工具，以人體的動作、姿態造型和構圖變化為主要表現手法，重表現人物情感的發展過程。舞蹈動作具有一定的技巧性，舞蹈演員要具備跳躍、旋轉、翻騰、柔軟、

控制等高難度的技巧能力，是表現人物思想情感、塑造人物性格和精神面貌的一種手法。

小知識

圖騰與舞蹈

　　圖騰，原為美洲印第安人方言，意為「他的血族」。他們多以動物、植物或非生物及自然現象為標誌，並認為圖騰主宰他們全體成員的吉凶禍福。有的印地安人以鷹為圖騰，澳洲的土著許多部落各以一個圖騰為名，如雨、水、袋鼠、食火雞等。

　　原始氏族圖騰崇拜與舞蹈、武術活動關係密切，祭祀、慶典都要對圖騰起舞，後來逐漸演變為模擬圖騰起舞，從而產生大量象形取意的拳法和舞蹈。如中國黃帝氏族以雲為圖騰，從而產生以《雲門大卷》為名的樂舞，以祭祀黃帝；原始夏人的圖騰為龍，其後有了龍舞，一直留傳至今。

生活舞蹈

　　舞蹈由各個不同種類、不同樣式、不同風格的舞蹈組成。根據舞蹈的作用和目的，舞蹈可分為生活舞蹈和藝術舞蹈兩類。生活舞蹈是人們為生活需求而進行的活動；藝術舞蹈則是表演給觀眾欣賞的舞蹈。

　　習俗舞蹈：又稱為節慶、儀式舞蹈，是許多民族在婚配、喪葬、種植、收穫及其他一些喜慶節日舉行的大眾性的舞蹈活動。

　　宗教、祭祀舞蹈：進行宗教和祭祀活動的舞蹈形式。主要用來祈求神靈庇佑、除災袪病、逢凶化吉、人畜興旺、五穀豐登，或答謝神靈恩賜；祭祀舞蹈，祭祀先祖的一種禮儀性的舞蹈形式，過去人們用來表示對先祖的懷念，或希望先祖和神佛保佑和賜福自己。

　　社交舞蹈：人們社會交往、增進友誼、聯絡感情的舞蹈活動，一般多指在舞會中跳的各種交際舞。

　　另外，少數民族在各種節日進行的大眾性的舞蹈活動，多是青年男女進行社會交往、自由選擇配偶的社交活動，所以，也可將其看作是各民族的社交舞蹈。

　　自娛舞蹈：人們以自娛自樂為唯一目的的舞蹈活動，用舞蹈來宣洩內在的情感衝動，從而獲得審美愉悅的充分滿足。

　　體育舞蹈：舞蹈和體育相結合，用藝術審美的方式鍛鍊身體，使身心全面健康發展的舞蹈新品種。如各種健身舞、韻律操、迪斯可、冰上舞蹈、水上舞蹈、街舞，以及舞劍、舞刀和象徵模擬各種動物、特定形象的象形拳、五禽戲等。

　　教育舞蹈：指學校、幼稚園等進行審美教育的舞蹈活動，以及開設的舞蹈課程，用以陶冶人的思想情感、道德情操，教育人們團結友

愛、增進身心健康等。

藝術舞蹈

　　藝術舞蹈，指由專業或業餘舞蹈家，透過對社會生活的觀察、體驗、分析、集中、概括和想像，進行藝術創造，從而創作出主題鮮明、情感豐富、形式完整，具有典型化的藝術形象，由少數人在舞台或廣場表演給廣大大眾觀賞的舞蹈作品。由於藝術舞蹈品種繁多，根據的藝術特點的不同，大致可分為兩類。

　　根據舞蹈的不同風格區分，有古典舞蹈、民間舞蹈、現代舞蹈、當代舞蹈和芭蕾舞；根據舞蹈表現形式區分，有獨舞、雙人舞、三人舞、群舞、組舞、歌舞、音樂劇、舞劇等。

　　古典舞蹈：在民族民間舞蹈基礎上，經過提煉、整理、加工創造，並經過較長期藝術實踐的檢驗流傳下來，被認為是具有一定典範意義和古典風格特點的舞蹈。世界上許多國家和民族都有各具風格的古典舞蹈，而歐洲的古典舞蹈泛指芭蕾舞。

　　民間舞蹈：大眾在長期歷史進程中，集體創造，不斷積累、發展而形成的一種舞蹈形式，在大眾中廣泛流傳。它直接反映大眾的思想情感、理想和願望。由於各國家、各民族、各地區人民的生活勞動方式、歷史文化心態、風俗習慣及自然環境的差異，具有不同的民族風格和地方特色。

　　現代舞蹈（Modern Dance）：十九世紀末和二十世紀初，在歐美興起的一種舞蹈流派。其主要美學觀點是反對當時古典芭蕾的因循守舊、脫離現實生活，和單純追求技巧的形式主義傾向，主張擺脫古典芭蕾太過僵化的動作束縛，以合乎自然運動法則的舞蹈動作，自由抒發人的真情實感，強調舞蹈藝術要反映現代社會生活。

當代舞蹈（Contemporary Dance）：也叫新創作舞蹈，它常根據表現內容和塑造人物的需要，不拘一格，借鑒、吸收各舞蹈流派的各種風格、表現手法和表現方法，兼收並蓄，創作出獨特新風格的舞蹈。

芭蕾舞（Ballet）：一種經過宮廷職業舞蹈家提煉加工、制式化的劇場舞蹈。

「芭蕾」一詞是法語音譯，意為「跳」、「跳舞」，其初意是以腿、腳為運動部位的動作的總稱。法國宮廷的舞蹈大師為重建古希臘融詩歌、音樂和舞蹈為一體的戲劇理想，創造出「芭蕾」這種融舞蹈動作、默劇手勢、面部表情、戲劇服裝、音樂伴奏、文學台本、舞台燈光和布景等多種成分於一體的綜合性舞劇形式，在西方劇場舞蹈藝術中，占統治地位達三百餘年，至今已歷四個多世紀。

獨舞：由一個人表演的完成一個主題的舞蹈，多用以直接抒發人物的思想情感，揭示人物的內心世界。

雙人舞：由兩個人共同完成一個主題的舞蹈，多用以直接抒發人物的思想情感的交流和展現人物關係。

三人舞：由三人合作表演完成一個主題的舞蹈。根據其內容，可分為表現單一情緒和表現一定情節，以及表現人物之間的戲劇矛盾衝突等，三種不同類別。

群舞：凡四人以上的舞蹈均可稱群舞，一般多為表現某種概括的情節或塑造群體形象。透過舞蹈隊形、畫面更迭、變化和不同速度、不同力度、不同幅度的舞蹈動作、姿態、造型發展，能創造出深邃的詩意境，藝術感染力較強。

組舞：由若干段舞蹈組成的較大型舞蹈作品。其中各個舞蹈具有相對獨立性，但又都統一在共同的主題和完整的藝術構思中。

歌舞：一種結合了歌唱和舞蹈藝術的表演形式。其特點是載歌載舞，既長於抒情，又善於敘事，能表觀人物複雜、細膩的思想情感和廣泛的生活內容。

音樂劇（**Musical theater，簡稱 Musicals**）：一種以歌唱和舞蹈為主要藝術表現手法，來展觀戲劇性內容的綜合性表演形式。

舞劇：以舞蹈為主要藝術表現手法，綜合音樂、舞台美術（服裝、布景、燈光、道具）等，表現一定戲劇內容的舞蹈作品。

土風舞

　　土風舞是民族性的舞蹈，舞蹈風格和式樣受到不同因素的影響。

　　希臘土風舞：希臘土風舞的代表是希爾托（Syrto），意為「拖曳」，舞蹈動作輕柔而飄拂，少有跳躍動作。希臘舞蹈姿態高傲，風格自然高雅，習慣上男、女分跳，但現代已變成男女混合跳。希臘的舞蹈中，半月形是尊敬月亮女神的象徵。

　　羅馬尼亞土風舞：在羅馬尼亞，以圓形舞最普遍。這類土風舞經常隨音樂的節拍加速。頻繁的踏步和迅速的重心轉移，是模仿果實落地後跳動的形態。

　　以色列土風舞：以色列的舞蹈有許多產生於聖歌，舞蹈較慢而優雅；葉門人的舞蹈卻配有強勁節奏，在鼓聲、掌聲及歌聲中漸漸加速，例如「水舞」是慶祝尋獲水源的喜悅。

　　蘇格蘭土風舞：蘇格蘭舞蹈可分為鄉村舞、高地舞（Highland Fling）。尤其是高地舞，多半步法輕巧且帶高貴，舞步乾淨俐落。男、女在社交或節日時穿著的低跟和軟底舞鞋，使撲踏步更輕巧。

　　俄國土風舞：俄國土風舞包括單圈舞、行進舞及雙人舞等。其特質是充分表現感情，動作從熱帶國家的緩慢動作，到寒冷國家的強力動作都有，但一般來說較具活力。俄國的舞蹈時常邊唱邊跳，音樂類似於東方音樂。

　　美國土風舞：美國土風舞音樂，活潑而無拘束。隊形通常是四方形、圓形或行列隊形。「快樂水手（salty dog rag）」是典型的美國舞蹈，步法輕鬆、俏皮；「黑鷹華士」則是借鑒了社交舞的華爾滋模式的雙人舞。

丹麥土風舞：丹麥舞蹈的風格活潑而不浮誇，非常簡潔，且有良好的身體控制。因丹麥人都喜愛參與群體舞蹈，舞蹈本身具有交誼性質。

舞蹈在丹麥十分流行，每個鄉村和小鎮都有自己的民族舞蹈組，較大的城市會有數個民族舞蹈組。鏈形舞或環形舞在丹麥是最流行和最原始的舞蹈，雙人舞和四人的方形舞變得十分普遍，尤其以出現在連接組合及圖形舞組合中為多。

秧歌舞：多在上元夜表演，舞者十數人或數十人不等，表演者各持尺把長兩圓木，邊擊邊對舞。常由三、四人扮婦女，三、四人扮參軍及持傘燈者，飾賣膏藥者為前導。以鑼鼓伴奏，「舞畢乃歌，歌畢乃舞」。是化妝的歌舞表演，分徒步、高蹺。若兩秧歌隊於路相遇，即行抗肩禮互敬。

現今的秧歌舞既有傳統特色，又融入了民族舞和現代舞的表演技巧。

地板舞（Break）：地板舞源於美國，其創始人是美國東岸黑人歌星詹姆斯·布勞德（James Joseph Brown）。他於一九四九年在電視上唱新歌時，創作了一種稀奇古怪的動作，青年競相模仿，並在街頭進行跳舞比賽。這種舞蹈傳到西岸洛杉磯後，又出現了模仿木偶的機械舞（Popping）。美國東西兩岸兩大派街頭舞蹈結合起來，因這種舞蹈多在街頭表演，故又稱街舞

迪斯可（Disco）：迪斯可源於法語，意指播放跳舞音樂的舞廳。迪斯可起先指黑人在夜總會播放跳舞的音樂，一九七〇，迪斯可成了對任何新舞蹈音樂的統稱。其特點是強勁、不分輕重、像節拍器一樣作響的 4/4 拍，歌詞和曲調簡單。一九六〇～一九七〇年代興起，流

行於美國黑人聚集區和拉丁美洲基層社會，風靡世界。

迪斯可音樂以誇張的強弱力度，交替反覆誘發人體內在的節奏衝動，舞步更自由，可根據個性發揮。男女對舞時，身體接觸少，動作也不完全一致。

爵士舞（Jazz Dance）：爵士舞是一種既急促又富動感的節奏型舞蹈，是一種外放性舞蹈。爵士舞主要是動作和旋律方面的表演，追求愉快、活潑、有生氣。特徵是可自由自在跳，但在自由之中仍有規律，如它會配合爵士音樂表現感情，也借助或仿效其他舞蹈技巧；如在步法和動作上，應用芭蕾舞的動作位置和原則、踢踏舞技巧的靈敏性、現代舞軀體的收縮與放鬆、拉丁舞的舞步與擺臀，以及東方舞蹈上半身的挪動等等。

肚皮舞（Belly dance）：肚皮舞源於中東地區，最早作為一種宗教儀式，用以敘述有關大自然和人類繁衍的迴圈不息，慶祝婦女多產及頌贊生命的神祕，所以肚皮舞總是以腹部的搖擺為主要動作，並要求光腳——為了保持和土地的聯繫。這種舞蹈形式逐漸發展為一種民間藝術，並最終成為廣泛流行於中東地區。

小知識

中國古代的舞蹈作品

中國的舞蹈遺產非常豐富，古代著名的舞蹈作品很多。

大武：周代編創的歌頌武王伐紂勝利的樂舞作品，屬「六舞」之一，共分六段。

在一段擊鼓聲後，舞隊從北面上場，舞者手執武器，列隊而立，

用歌唱表現武王伐紂的決心；舞隊兩面有人振鐸傳達軍令，舞隊隨即分兩行，作激烈的擊刺動作，邊舞邊進，表示滅商；滅商後再向南進軍；表示南方的疆域已穩定；舞隊再分兩行，表示周公在左，召公在右，協助周王管理國家。接下來是有條不紊變化各種複雜的隊形，形成整齊的隊式後，舞者皆坐，作低勢的靜止場面，表示國家受到很好的治理；舞隊重新集合，排列整齊，表示對周王的崇敬。全舞結束。

靈星舞：漢代祭祀后稷的樂舞，由童男十六人表演，舞蹈表現了開墾、耕種、鋤草、驅雀、收割、舂穀和揚糠等勞動生活，以此紀念和歌頌后稷教民種田的偉大功績。

盤鼓舞：又名七盤舞，漢代具有較高技術性的舞蹈。舞者在七個盤鼓上用不同的節奏，時而仰面折腰雙腳踏鼓，時而騰空跳躍，然後又跪倒在地，以足趾巧妙踏止盤鼓，身體作跌倒姿態摩擦鼓面。敏捷的踏鼓動作，如飛的輕盈舞步，若俯若仰、時來時往的姿態，與音樂緊密結合，表現出深邃的意境。

東海黃公：漢代具有一定情節和人物性格、由兩人扮演的角抵戲，主要透過動作表現的人和虎搏鬥的故事。據《西京雜記》載：「有東海人黃公，少時為術能制蛇禦虎，佩赤金刀，以絳繒束髮，立興雲霧，坐成山河。及衰老，氣力羸憊，飲酒過度，不能復行其術。秦末有白虎見於東海，黃公乃以赤刀往厭之。術既不行，遂為虎所殺。」

劍器：唐代流傳比較廣泛的健舞類表演性舞蹈，是女子戎裝的獨舞。該舞有跳躍，有迴旋，有變化，進退迅速，起止爽脆，節奏鮮明；或突然而來，或戛然而止。動如崩雷閃電，驚人心魄，止如江海波平，清光凝練。

胡旋舞：唐代時從康國傳來的民間舞，舞蹈以旋轉為主，故名胡

旋舞。舞者的舞蹈動作和姿態及其內心情感，都和伴奏的音樂旋律、節奏緊密結合。舞者旋轉時雙袖舉起，輕如雪花飄搖，又像蓬草迎風轉舞。舞者的旋轉，時左時右，永不疲勞。在千萬個旋轉動作中，很難分辨臉面和身體。

踏謠娘：唐代盛行的民間歌舞戲，踏謠娘是根據北齊時的真人真事，編演的一部諷刺性質的歌舞小戲，有不同性格的人物，有一定的矛盾衝突，編演者有鮮明的情感愛憎態度和思想傾向。據傳這個歌舞戲在宮廷宴會上演，民間藝人在街頭表演，是一齣雅俗共賞的歌舞小戲。

表演舞蹈

　　表演舞蹈，是一種力求展現其技巧，並表現舞者精神狀態和思想情感的舞蹈。

　　現代舞：二十世紀初，西方興起一種與古典芭蕾對立的舞蹈派別。

　　它最鮮明的特點，是反映現代西方社會矛盾和人們的心理特徵，故稱現代舞。創始人公認為是美國舞蹈家伊莎朵拉·鄧肯（Isadora Duncan），她嚮往原始的純樸和自然的純真，主張「舞蹈家必須使肉體與靈魂結合，肉體動作必須發展為靈魂的自然語言」，真誠抒發情感。

　　匈牙利人魯道夫·拉班（Rudolf von）將現代舞系統化，建立起一套較為完整的理論和訓練體系，創造了一種被稱為自然法則的訓練方法，將人體動作的構成歸為「砍、壓、衝、扭、滑動、閃爍、點打、飄浮」等八大要素，認為正確處理各要素間的關係，就能組成各種動作，他創造的「拉班舞譜」至今仍是世界上最有影響的舞譜之一。

　　華爾滋（Waltz）：是一種三拍舞蹈，雙腳交替滑行。

　　華爾滋原為奧地利、德國民間舞蹈，也譯圓舞。十八世紀後半葉，出現於城鎮舞會，後進入宮廷，但仍在城市和民間流行。跳華爾滋的男女舞伴面對面站立，一手相握，一手托腰、扶肩，均保持典雅的姿勢。由於它沒有規定的複雜花樣，只以一種平穩的滑行步法連續旋轉，形式自由，便於發揮，容易掌握，因而在十九世紀風靡歐美各國。

　　維也納華爾滋（Viennese Waltz）：社交舞的一種。維也納華爾滋舞曲旋律流暢華麗，節奏輕鬆明快，為 3/4 拍節奏，每分鐘五十六～六十小節，每小節三拍，第一拍為重拍，第四拍為次重拍。基本步伐是六拍走六步，二小節為一迴圈，第一小節為一次起伏。基本動作是

左右快速旋轉步，完成反身、傾斜、擺蕩、升降等技巧。舞步平穩輕快，翩躚迴旋，熱烈奔放，舞姿高雅莊重。維也納華爾滋的音樂稱為圓舞曲，小約翰·史特勞斯曾譜寫了許多著名圓舞曲。

恰恰恰（cha-cha-cha）：恰恰在一九五〇年代風靡全美。恰恰的旋律音符通常是短音或是跳音。音樂節拍為 4/4 拍，有時 2/4 拍，雖然恰恰恰舞曲經常演奏每分鐘三十四小節的節奏，其實最理想的節拍是每分鐘三十二小節。

恰恰由於伴奏舞曲及舞步速度輕快，風格活潑、熱烈俏皮。其步法音樂每小節四拍走五步：慢、慢、快、快。慢步一拍一步，快步一拍兩步，臀部擺動和倫巴相似。跳每個舞步都應該在前腳掌施加壓力，膝蓋部分稍屈、當重心落到某只腳上時，腳跟放低，膝部伸直，臀部隨之向側後方擺動，另一條腿放鬆屈膝。臀部的擺動要明顯，只是在跳快步時不必強調。

有氧舞蹈

　　有氧舞蹈（Aerobics），是配合音樂有節奏舞動的有氧運動，有氧舞蹈在消耗較多熱量的同時，還將許多舞蹈動作變成健美操。可透過有氧健美操的鍛鍊形式，反覆或組合練習。有氧舞蹈有許多風格，其音樂與舞蹈結合緊密，鍛鍊時能達到愉悅身心目的，同時可提高人的創造、想像、表現和藝術修養等綜合能力。

　　較流行的有氧舞蹈種類：有氧舞蹈根據動作、音樂的不同特點可分為 Aerobicdance、Hip-Hop、Funk、Salsa 等許多風格。

　　拉丁風格的有氧舞蹈：最早的有氧舞蹈均帶有拉丁舞風格，如爵士舞風格的有氧舞蹈，後又出現了莎莎有氧舞，這也是一種較快的拉丁舞風格有氧舞蹈，汲取了曼波舞（Mambo）、恰恰、探戈、森巴舞的風格。這些有氧舞蹈的特點就是髖部動作很多，動作優美。

　　方克、街舞風格的有氧舞蹈：Funk、Hiphop 的有氧舞蹈與音樂有很大的關係，這些音樂都比較歡快，使人有一種躍躍欲跳的感覺，都是帶有自由舞和黑人舞風格的有氧舞蹈。動作放鬆、自由多變，它能提高鍛鍊者的協調性、達到健身目的，使人精神愉快。

舞蹈藝術
有氧舞蹈

官網

國家圖書館出版品預行編目資料

藝術，有意思：從古典樂到流行曲，從文藝復興
到現代藝術，提昇文青力的必備手冊 / 覃子安
著 .-- 第一版 .-- 臺北市：崧燁文化，2020.08
 面；　公分
POD 版
ISBN 978-986-516-444-7(平裝)
1. 藝術 2. 通俗作品
900　　　　109011492

藝術，有意思：從古典樂到流行曲，從文藝復興到現代藝術，提昇文青力的必備手冊

臉書

作　　　者：覃子安　著
發 行 人：黃振庭
出 版 者：崧燁文化事業有限公司
發 行 者：崧燁文化事業有限公司
E - m a i l：sonbookservice@gmail.com
粉 絲 頁：https://www.facebook.com/sonbookss/
網　　　址：https://sonbook.net/
地　　　址：台北市中正區重慶南路一段六十一號八樓 815 室
Rm. 815, 8F., No.61, Sec. 1, Chongqing S. Rd., Zhongzheng Dist., Taipei City 100, Taiwan (R.O.C)
電　　　話：(02)2370-3310　　　　傳　　真：(02) 2388-1990
總 經 銷：紅螞蟻圖書有限公司
地　　　址：台北市內湖區舊宗路二段 121 巷 19 號
電　　　話：02-2795-3656　　　　傳　　真：02-2795-4100
印　　　刷：京峯彩色印刷有限公司（京峰數位）

定　　　價：299 元
發 行 日 期：2020 年 8 月第一版
◎本書以 POD 印製